U0107125

中国书法常识

沈尹默 ◎ 著

应急管理出版社

·北 京·

图书在版编目（CIP）数据

中国书法常识／沈尹默著．－－北京：应急管理出
版社，2023

ISBN 978－7－5020－9756－1

Ⅰ.①中…　Ⅱ.①沈…　Ⅲ.①汉字—书法—中国—
文集　Ⅳ.①J292.1－53

中国版本图书馆 CIP 数据核字（2022）第 222396 号

中国书法常识

著　　者	沈尹默
责任编辑	高红勤
封面设计	胡椒书衣

出版发行　应急管理出版社（北京市朝阳区芍药居 35 号　100029）
电　　话　010－84657898（总编室）　010－84657880（读者服务部）
网　　址　www.cciph.com.cn
印　　刷　凯德印刷（天津）有限公司
经　　销　全国新华书店

开　　本　710mm×1000mm$^1/_{16}$　印张　13$^3/_4$　字数　187 千字
版　　次　2023 年 8 月第 1 版　2023 年 8 月第 1 次印刷
社内编号　20221221　　　　　定价　68.00 元

出版说明

沈尹默（1883—1971），原名君默，后更名尹默，原籍浙江吴兴，生于陕西汉阴，中国近现代著名书法家、诗人。早年曾赴日本研修，1913年起任北京大学教授。五四运动时期，曾为《新青年》六大编辑之一，发表过多篇白话诗，积极倡导新文化运动。曾任河北省教育厅厅长、北平大学校长、中法文化交换出版委员会主任、孔德图书馆馆长。新中国成立后，曾任中央文史馆副馆长等职，并参与创建了上海市中国书法篆刻研究会，为我国文化事业的繁荣，尤其为中国书法艺术和理论的发展，作出了卓越贡献。

沈尹默先生结合自己学习书法的亲身体会，撰写了很多通俗易懂的书法理论文章，如《谈书法》《书法漫谈》《书法论》等，普及了书法理论与书法教育；同时还写了很多阐述书法艺术精神的文章，如《书法艺术的时代精神》《书法的今天与明天》等。

在理论技法上，沈尹默先生以"笔法、笔势、笔意"为核心，结合我国文字的历史发展，不尚玄谈，不故作高深，构建了非常实用的书法理论体系。在书法流派上，沈尹默先生以"二王"为宗，在多篇论述文章中谈及对王羲之、王献之的书法技巧与成就的推崇与解析，同时辩证地看待碑学与帖学，在融合中建立了自己独特的书法体系。

本书收录了沈尹默先生的多篇通俗易懂、深入浅出的书法论述佳作，并对重复内容做了一定取舍，内容包括书法发展与艺术精神、技法与理论知识、

自身学书经验、书论和碑帖的赏析四个方面。本书也是我们"通识书系"中的一部，旨在让读者了解中国书法艺术的基础知识，为书法艺术的普及和发展出一份力。

以上内容，特此说明，如有错漏，万望教正。

目 录

第四章　谈名家书论与碑帖

附　录　序跋题记

第一章
书法艺术概述

谈中国书法

中国的书法有它悠久而光辉的传统，但是，这种艺术和其他艺术一样，在旧中国，大抵只是凭着个人的爱好去随意学习，借资消遣，或是供有钱有闲阶级点缀装饰之用。这种艺术活动只限于少数人范围之内，与广大群众是不发生重大关系的，因之缺乏生气，逐渐衰退。如今，政府关心人民文化生活，重视祖国优良文化遗产，在"百花齐放、百家争鸣"的方针下，书法艺术和一切民间艺术一样得到了应有的安排与发展。

我国的汉字是经过好多次体变的，最初由原始的简，发达到了繁，繁了，又觉得不便于应用，又必须简化。自大篆变而为小篆，由此而隶，而楷，中间还有章草、今草、行书等等。每当一种新体字出现的同时，也就出现一批新体字家。如秦代李斯之小篆，汉隶之蔡邕、梁鹄、钟繇诸名家。钟繇又善作楷书，王羲之、献之继承而加以发挥，遂为后世楷则。楷书中魏晋南北朝又各有其特异的风格，到了陈隋时代，形态与魏晋更不相同。唐承其绪，褚遂良、颜真卿相继加以变革，崭然新样，启迪后来。赵宋以还，正楷虽不如前代，而行楷盛兴，这是字体简化演进过程必然的趋势，也是美观和实用逐渐统一的要求所促成，因而行草体也有了灿烂的新气象，为前代所无。就草书说来，章草有索靖诸人擅场，今草晋代已盛行，羲、献父子最有胜名，至唐朝张旭益加纵肆，时人叫它作狂草。怀素师承其法，后世遂以为草书准则。行书自后汉以来，因其简易，最便于用，历代通行，名家辈出，大抵皆以羲、献为宗，而各有别出新意。今人亦多致力于此，这是可以理解的。以上所述只是一个大概。

篆书示例

隶书示例

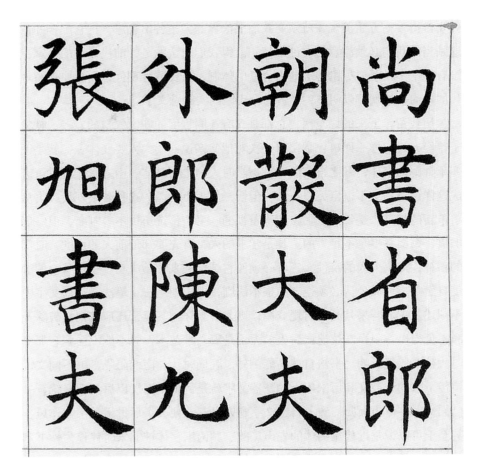

楷书示例

字体之变，总是由繁而简，正和现代简化汉字的用意一样，代表着人民大众的意愿，因它便于人民使用。便于用，才能表现出文字实用一方面的功能。书家随着时代的需要，要求把新体字写得美观一些，就有了艺术价值，因而增加了人民的爱好，也就对于广泛应用加了一把推动力量，现行简化字体必须写得好看，这是人人所要做到的事。但在简字通行表中，有一些字是由草体转化来的，草体本是把正体简化，点画另作安排，它是以使转为形质，点画为性情的。现在又要由草变正，便得从新安排点画，这却不甚容易。如

何安排得妥帖方始美观，就须要我们书法界的人士各出新意，把它配合好，这是当前我们必须注意的一件事情。值得我们取法的是，前代杰出的书家，没有一个不是既要尽量师承前人优良的体制，又要适合现代，而且要提高现代的风尚，这就可以明白，"古为今用"的实践意义了。

历代留传下来的好东西，总都是含有不同程度的新鲜气氛的。羲、献父子曾经有过这样一回事：献之有一次对他父亲说："大人要变体。"就是说变革钟繇的字体，献之自己的字就被当时人称之为破体。南齐张融也对萧道成这样说过："不恨臣无二王法，但恨二王无臣法。"这种着眼现代，去从事革新的精神，是每一个书家所当重视的。书法传统历史不容割断，但一仍旧贯，囫囵吞枣是不足贵的。凡是学书的人，首先要知道前人的法度，时代的精神，加上个人的特性，三者必须使它结合起来方始成功。这里所说的法度自然是指大家公认必须遵守的根本法则，即所谓笔法（笔法在这篇文字中不拟述及）。若果是其他清规戒律，则非所当守，甚至于还应该把它破除干净，免得以盲引盲继续遗误后人。无论是哪一种艺术，总不能不受到它那个时代社会风气影响，书法自然不能例外。晚周时代，南北阻隔，书不同文，留传下来的石鼓文和历来出土的楚器文字就是例证。秦汉以后天下一统，书已同文，字体也渐归一致，石经文字整齐已甚，便开了后世干禄字体作风，甚至于可以说是近代馆阁体的先声。欧、颜两家字体被北宋时代作为抄书刻板之用，其末流竟成为后代所谓印书的宋体字，它反映着社会一般化习俗的风尚。到了南北朝疆土分裂，各自为政，那时候的字形亦多式多样，不过书法是经过人们的头脑思索和安排，再把它写出来的，已经有了它的组织体系，不像当时政治那样混乱，在这里就看出了人们要秩序要统一的意愿，可以说在六朝书界中是得到了多样性和一致性的统一的。陈隋以后，又由离而复合，政权统一，楷书的形体亦更趋向整齐是其反映，虽然各家皆具有他自己的一些不同风格，但又远非六朝时代所为的五花八门生气勃勃可比，而实已形成一种定局，令人看了颇有停顿不前之感，赖有行楷和行草的蓬勃发展，不然的话，书道便会一蹶不振。现在不是那样了，中国已进入划时代的历史时期，人民已经得到了自己共同来建设祖国新社会的义务和权利，因之文化高潮紧

跟着经济建设高潮汹涌而来。这十一年中，尤其是近三年来的大跃进，真令人感觉到春色满园，万紫千红，既丰富多彩，又和谐一致，这一场面已经在各种艺术里不同程度地反映出来了，书法一向被中外人士所公认是一种最善于微妙地表现人类高尚品质和时代发越精神的高级艺术，就已有的成绩看来，这样说法不算夸张。我们现代的书人，必须完成当前这一崇高任务，要和其他艺术工作者看齐，投入到火热的斗争生活中去，努力提高政治水平，这样才能够在艺术作品中正确地把时代精神反映出来，我所说的极其粗枝大叶，阙误必多，希望大家来一个"争鸣"。争鸣的结果，一定有利于书法发展的前途。

中国向来写字所用的工具

无论是哪一种艺术，都要运用一定适合于它的工具去工作，而这种工具的用法，也必有它一定适合的规则，遵循这种规则，经过认真的练习，到了能够活用这种规则时，才能产生出较好的作品。中国书法也是一种艺术，自然不能例外。

写字的工具，从周秦之际（约在公元前 350—前 200 年间），一直到现在，是用毛笔的。毛笔的制作，由笔杆和笔头两部分合成。笔杆古代是削木四片拼系做成圆管，后来才采用天生细圆竹管。笔头古来是用兽类硬毛（兔毛或鼠狼毛），宋以后始有用羊毛鸡毛的，这种变迁，是因为所用的墨汁有了改变而起的。起初人们只知利用天然石墨，研粉调用，前人往往以墨称螺，知道它必定制成和蛤蜊粉一样，是有渣滓的，非硬毛笔头而且非短颖，是不能够运用自如的，所以以前用的笔头，大概是枣核式的。唐末五代时（公元八九百年左右），易水祖氏、奚氏，相继造作了烟墨，就和现在所用的差不多。因此，宋朝初年（公元一千年左右），宣城笔工诸葛氏开始改做成一种叫做散卓的笔，吴无至又做无心散卓，来适应这种墨汁。散卓笔与现在通用的相同，现在的不过蘸上胶水，所以不散而尖了。朝鲜至今还有散毛笔，山谷曾说东坡能用诸葛齐锋笔，正是不用胶水粘过的明证。那时候恐怕已经知道采用柔毛（羊毛、鸡毛）系笔，而且有了长颖制作。散卓和从来有心或无心枣核式的笔，其功用有大大的不同之处，枣核短颖不能含墨，散卓长颖不但能含墨，而且能多含墨，运用起来，自然便利得多，这是写字工具的一大进步。笔头无论是枣核之类也好，是散卓之类也好，都是有锋，有副毫。锋是在笔头的中心，副毫在它周围，这样的制作是一直到现在还没有多大的变

动过；如果不用这样的工具，写出来的字就不会是相传下来的这个形态和情趣，而是另外一种字体风格了。书法中唯一重要的就是中锋，就是把这笔锋放在每字的一点一画当中，必如此，点画才能圆满美观。但是每一点画笔锋都能运用得中，却不是一件很容易做到的事。因此，前人就研究出了执笔和运腕等等法则，这就是我现在所要谈到的事情。

在我要详细述说执笔法之前，先想就文字本身几个问题说明一下：一、文字构成变迁的经过；二、文字的功用；三、写字是不是一种艺术。

狼毫笔示例

羊毫长锋笔示例

文字构成变迁的经过

人类总是先有了用口能说出的语言，然后大家逐事逐物经年累月渐渐地去创造出一些可以用手写下来的文字。这种文字，就用一般人口所给与的那每个事物的名称作为这每一个字的定音。由我们从来所通行的文字来看，知道我们先民无论造作表示一种形象，或是一种动作和其他意义的字，读起来都是单音的，后来继续不断新造出来的成千成万个字，也是如此。这是一个事实，这就是我们民族文字的特性。我们所用字体，不是一成不变的，经过三四千年长的时期，由古文大篆而小篆、而隶、而草，以至变成现在通用的楷和行，写法愈变愈简化，面貌也因之大不相同；但是就整个字形来看，总不离乎方正，世人所以叫它作"方块字"。惟其每一个字都是方正的，写的时候，就容易把它排比得很整齐，而且又都是单音，因之就会产生出句调齐匀的诗歌，渐渐地影响到一切文章的形式，连小说故事的结构都喜欢布置得首尾备具，完全无缺。这实在是我们民族的特性——从形式的整齐，产生出爱好秩序的习惯，而且养成了爱好和平的性情。由此可见，我们的文字，不但字音与民族生活有密切关系，而字形的关系也极其重大，我们民族的生命根本也就连结在这个上头。活生生的数千年不断发展着的文字，跟着社会革命的进程，将来必定有一大大的变化；但是这种特性，我相信它在相当长的时期中，是不会无缘无故消失的。因为我们普通用的语言，听起来已经不是纯粹单音节，而有的已是多音节的了，它总有一天会影响到文字的构造上去，然这是要看社会发展情况的需要，而群众一致要求适应那种情况时，才会发生变化，新特性自然而然地起而代替了旧特性。

文字的功用

　　有人说这种方块字，只有中国一国来用，朝鲜和日本虽然也采用，但他们还有他们自家的文字，不专靠这种方块字，就全世界国家来说，确实算是少数。这话初听似乎不错，假使肯仔细想一想，就会知道，这样能通行于占全世界四分之一人口住在的区域里的文字，还能说是服务于少数人的文字吗？担任了传播五千年来悠久文化的任务和加强了在一千万平方公里中的不同方言的人们的团结作用，难道这种文字还不值得重视吗？至于有人说，方块字不容易学，不容易写。我要讲一句老实话，无论是哪一国的文字，不必要求它十分精通，只求能够随便应用它，就是这样，也要不断读它三年五年不可，这三五年中，还得要认真学才行。方块字就说它不容易学会，如果每一个人从就学年龄起，每日平均读熟写熟三个字或五个字，这不是很难的事，一年以三百天学习计算，五年中就可以认得四千或七千余字，那么，小学毕业后，还愁不够应用吗？

　　近来报载祁建华用他的"速成识字法"教育成人，在看、读、写作上，表现出了很大的成绩。这一运动，至少说明了只要教学法改善，方块字是不难认识和运用的。我国文盲很多，其主要原因，自然是过去政府执行愚民政策，剥夺了人民大众受教育、学文化的权利。这是人们简直没有机会去学习的问题，而不是人民生性愚蠢和文字艰难不能学会的问题。这种罪过，不应该归之于字的难认和难写上去，这是明白不过的事情。从前有许多热心的人士提倡新文字运动，现在也还是在热心地推行着，当革命进行的时期，这种主张，是有其重大意义的。但是无论哪一种民族的人们，他在日常生活中一直用着的工具，不是败坏到不能供用的地步，恐怕没有人肯把它轻易丢掉，

换取一个从来未曾用过的工具来代替，因为用陌生的东西，总不如用世代相沿传习已久的东西来得亲切些，称意些。这样情形，却与人类的惰性无关，而是有它的民族历史意义的。为学习书写便利起见，我主张只要将原来字体，去繁从简，合理化地修正一下，而不赞成给人们制造些新的麻烦，添加些新的担负。大家都知道文字形式是没有阶级性的，正不必因为革命的缘故，一定要把它彻底推翻而重新改造过。好在我们的革命，也并没有因为方块字受到意外的阻碍，这也是很明显的事实。

華	huá 华	東	dōng 东	萬	wàn 万	後	hòu 后
覩	dǔ 睹	發	fā 发	慶	qìng 庆	戰	zhàn 战
義	yì 义	範	fàn 范	於	yú 于	賜	cì 赐
門	mén 门	風	fēng 风	飛	fēi 飞	氣	qì 气
鳳	fèng 凤	區	qū 区	葉	yè 叶	齒	chǐ 齿
經	jīng 经	場	cháng 场	壞	huài 坏	雲	yún 云

繁简字体对照示例

书法是不是一种艺术

中国书画并称，这是有它的历史性的，因为图画与文字中的象形字，可以说是一脉传下来的，试看 ☉、☽、⛰、𤇾、𦥑、𦥯 等字，以及钟鼎上往往在一 ✿ 字形栏内，把几个象形文字连结在一起，拿来表示一种意义，俨然成一小幅图画，后来图画演变得描写物象，更加逼真，而文字在这方面的变化，与它却相离得越来越远，便截然分成两个东西了。我并不想说中国书画的笔墨作法，完全一致；但是上面所讲的，却是不可掩没的事实。因此，我国对于书和画都认为是艺术。那么，何以有人说书法不是艺术呢？这大概是受了西洋各国艺术中没有法书（向来指书家的书为法书，因为他们的每一点画运动都有一定法度，与一般人随意所写的字有很大的区别）一类的影响。我国人过去有些看轻自家文化，而崇拜西洋文化的习惯，连我国文字不是拼音，不用横写，都觉得有点不对，何况把法书看作艺术，那自然是更加不对了。你去试问一问稍微懂得一点中国书法的朝鲜人和日本人，恐怕他们就不会这样说：中国法书不是艺术。不过人人所写的字，不能说都是艺术品，这正同文章一样，人人都会应用文字作文章，而文学家却有他另外一套功夫去利用这些同样文字，写成为艺术作品。

我想我们能够把普通用的字，写成为艺术品，所用的工具——毛笔，是有莫大帮助的。你看西洋艺术中，水彩画是用毛笔；最占重要位置的油画也是用毛笔，虽然它的制作有点不同，而其利用毛类的柔和性来表现线条意趣，却是一致的。还有一件事，我们须要知道，我们先民对于文字，一开始就注意到美观一方面的，试从最古的甲骨文字看起，再看钟鼎文字，一直看到秦篆汉隶的石刻和当时一般人用墨笔写在竹简绢素上的文字，以及其用硃笔写

在陶器上的文字，就它的笔画结构来说，可以说：不是极其调和完美的，使人一看，它那种表现的情趣，便会引起一种快感，增加一些活力。由此可见得法书之为艺术，是有其先天的必然性的。

书法艺术的时代精神

　　我国书法艺术的发展，是和文字简化的过程紧密结合的。拿著名的《峄山碑》《会稽刻石》来说，被认为"苍劲古雅"到了极点。实际上，这是大篆的简化字。

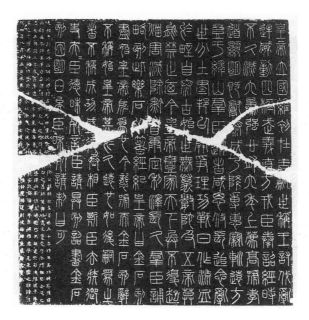

《峄山碑》拓本

　　又名《峄山刻石》，秦始皇二十八年（公元前219年）东巡时刻立，秦相李斯撰文并书，内容是歌颂秦始皇统一天下的功绩。原石今已不存，北宋时翻刻石碑，现保存于西安碑林博物馆。此碑为篆书书法，结体平正，法度森严，方圆绝妙。

周代的籀文（大篆）虽然说经过一次统一，但经春秋战国时代政治上的不统一，一度使文字也形成了混乱，出现了"六国异文"。秦代实现了政治上的统一，为了统一政令，由当时的李斯、赵高等主持，在文字上也作了一番统一和简化的工作，于是出现了小篆，比起大篆来，小篆要简单些，形体也美化了。

文字毕竟是表达思想的工具，首先还是以实用为主，随着文化的发展，小篆仍嫌烦琐，于是在写字匠、下层官吏中又出现了一种简体字——即秦汉之际的隶书，这本来是在应用文中流行的字体，后来逐渐占了优势。今天我们看到《夏承》《张迁》《曹全》以及《汉石经》《乙瑛》《史晨》等碑，各尽其美。然而隶字刚出现的时候，却很遭受士大夫的轻视，隶书之名，本身就有轻蔑的意思。

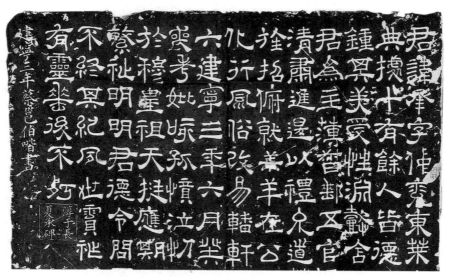

《夏承碑》局部拓本

全称《汉北海淳于长夏君碑》，又名《夏仲兖碑》，东汉建宁三年（公元170年）立于河北永年，明代时被毁后重刻。此碑为隶书书法，多存篆籀笔意，骨气洞达，神采飞扬。

《张迁碑》局部拓本

全称《汉故榖城长荡阴令张君表颂》，又名《张迁表颂》，为追念张迁功德，于东汉中平三年（公元186年）刻立，明代初年出土，现保存于山东泰山岱庙碑廊。此碑为隶书书法，端正古朴，方劲雄浑。

《曹全碑》局部拓本

全称《汉郃阳令曹全碑》，又名《曹景完碑》，为郃阳令曹全纪功颂德，立于东汉灵帝中平二年（公元185年），明代出土，现保存于西安碑林博物馆。此碑为隶书书法，结字匀整，方圆兼备，美妙多姿。

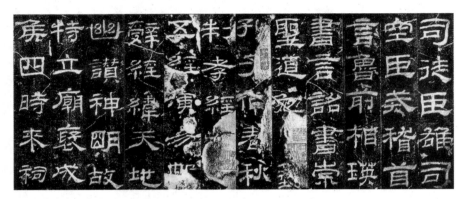

《乙瑛碑》局部拓本

　　全称《汉鲁相乙瑛置百石卒史碑》，记载选任孔龢为孔庙百石卒史一事，刻于东汉永兴元年（公元153年），现保存于山东曲阜汉魏碑刻陈列馆。此碑为隶书书法，结构严谨，笔势刚健，气韵盎然。

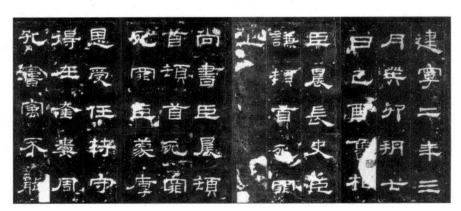

《史晨碑》局部拓本

　　又称《史晨前后碑》，为记述史晨祭祀孔庙，刻于东汉建宁二年（公元169年），现存于山东曲阜汉魏碑刻陈列馆。此碑为隶书书法，结构匀称，健劲遒逸，含蓄蕴藉。

后来，又出现了楷书和行书，同时流行一种章草，刘德升在艺术上有所创造，传给了钟繇，钟繇的书法是根据用途而变的，写正式文告用隶书，写应用文字则是楷书或行楷，可是偏偏他的应用文字影响最大。由于他的启发，才出现了像王羲之这样伟大的书法家，成为后代楷书书法的大师。

从书法艺术发展的规律看来，能说明很多问题，其中最重要的一条就是要结合实用。因此，我认为书法艺术家没有理由拒绝简体字，而要拍手欢迎它，努力推行，钻研而且加以美化。目前我们国家用历史上没有过的规模，有组织有计划地推行简体字，目的是便利群众，普及和提高人民文化。这是了不起的跃进，是书法艺术界"突破"的大好时机。

书法艺术家，既要学习前人的法度，又要创造自己的风格，尤其要有时代的精神。我们今天的时代精神表现在当前的社会服务，为广大群众服务上。因为我们的书法艺术首先要让广大群众"喜闻乐见"并要使他们掌握。在形体上要求端庄、大方、生动、健康的美，而不能追求怪异。文字一混乱就行不通了。另外，书法艺术应尽量发挥到实用文字方面，牌匾可写，标语可写，公告可写，甚至仿单、说明也可写。当然，有积极意义的诗词，优秀的对联和诗文更可以写，这样书法艺术才和群众结合得更紧密，为群众服务得更好，"学贵致用"，只有让更多的群众欣赏到书法，才是艺术家最高尚的艺术享受。

书法的今天和明天

　　书法是中国民族特有的又是有悠久历史的优良传统艺术。它是一种善于表现人类高尚品质和时代精神的特种艺术，从前苏子瞻有诗云："退笔如山未足珍，读书万卷始通神"[1]，这就说明：书法与人们思想意识的关系，也就可以说是人们一向重视书法的理由。

　　我国文字，自从创造成功以后，它就表现两种功用，一方面，代替结绳，记载事物，传久传远；另一方面，它的笔画结构，分行布局十分美观，可与图画并称，只要你留心看一看从远古流传下来的甲骨刻辞，鼎彝铭字，便可以得到这样说法的证明。我国正在进行着的文字改革，使得人民对中国文字易写、易认和易用，十分符合人民要求。但是有些人不明白汉字本具有实用和艺术两种作用，遂不免为书法今后能不能存在担忧，其实这是不必要提出的问题。我以为汉字和图画一样，是为人民大众所爱好、所欣赏的艺术品之一，这是毋庸置疑的事情。拿我近来接触到的情况来讲吧，不但老年人喜欢求人写字，就是青年们也是如此。我是一个书法爱好者，虽然没有多大成就，却已有六十多年不曾间断的练习经验，被人们知道了这一点，我便陷入了应付不周的境地，不但常常有人要我写字，而且不断地有许多人——其中大多数是学校、部队、工厂、商店的青年，来向我讨教。这种现象足够说明人民对于书法的了解和需要。

　　书法本来不仅仅是用在屏条、对联、册页、扇面上的，就是广告商标、路牌、

[1]　出自北宋苏轼《柳氏二外甥求笔迹》。

肆招、标语、题签、题画之类，也需要有美丽的书法，引起一定的宣传作用。我历年来为书籍图片出版社以及日用商品店、出口物资公司等处题了不少字，前年天津中国制药厂，要我替他们写二十多种膏丹丸散名称的包装纸，据说以此来包药，与销路也有关系，这也是社会上需要书法的一个绝好的实例。

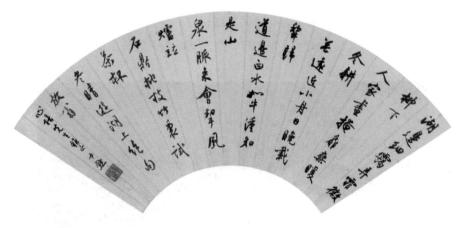

扇面书法示例

我们的国家对于人民所爱好、所需要的东西无论大小，从来不会漠不关心的，书法自然也是如此。在今天说来，书法前途能不能发展的责任，不应该完全归到政府一方面去，政府的工作，提倡以外，主要的还是对于有关书法所用工具（纸、墨、笔、砚等）的生产，加以适当安排（原料规格问题），提高其品质与数量，以满足供应，至于书法本身的不断进步，那是要靠写字的人认真努力，才能有优秀的作品出现。我们不妨回顾一下，从元明以来书法便开始走下坡路的情况，即可明白，其关键所在，是当时社会提倡不力呢？还是由于书法家努力不足，或是所用方法不甚对头的缘故呢？我认为主要是由于后者。北宋初年，欧阳永叔尝叹书法中绝，直至蔡、米、苏、黄四家出，始觉继起有人，而四家真迹，传世多有，比之唐五代诸名家固然略有异同，但就其足够表现一代风格及其个人特性，则与前贤相一致，同样可贵，虽然有人评论以为它不及前代醇厚朴质，那却丝毫无损于诸公成绩，正如杜子美

批评（实际上是推崇）初唐四杰的"当时体"，谓为"劣于汉魏"，然而是"近风骚"，这是极其公允的话，而且这也是极为必要的提倡。"伪体"必当"别裁"，唯求能"亲风雅"，这里所谓"风雅"，不是别的，正是指三百篇中的风诗雅诗，即当时思无邪的写实作品，现实作风，正是一般艺术家所必当遵循的大道，书法也不能例外。元代除了赵松雪、鲜于伯几[1]外，能明通书法而严格遵守之者，实寥寥无几，明朝则仅有一个董其昌，因为书法家不单是能说明书法的人，而实际上要能行才成，就是能说能写，说到做到。

文房四宝（笔墨纸砚）示例

[1]　即鲜于枢。

现在再就通行于世而具备八法的楷体兼及行草来说，钟、王、虞、欧、褚、颜、怀素、徐、李、柳、杨诸人，同是当行，蔡、米、苏、黄、赵、鲜于、董辈，也应列入。因为他们比之元代复古派——冯子振、虞集等的晋人书，清朝复古派——邓石如、包世臣的六朝体，有其不相同之处，就是都没有把书法历史割断，也不单追求形貌（追求形貌，近于撰拟，使人观之，有时代错误之感），而只是认真地传递了前代任何一个书法家都不能不遵守的根本笔法。用南齐张融的话，就可以说明这个道理。他是一个承接二王书法的人，但他曾经这样对人说："不恨臣无二王法，但恨二王无臣法。"这是说一代有一代的风格，一人有一人的性情，除了不能不受到运用毛笔的根本法则的限制以外，其他一些都可随人而异。前代书法家一向都是主张变体的，近几百年来，书法发展是不甚正常的，不特"劣于汉魏"，而且远于"风骚"，这种弊病，以前是难于救济的，因为那时代的国家社会没有丝毫兴旺气象，安稳气氛，艺术低落，是必然的结果。现在却大不相同了，经济高潮之后，接着来了文化高潮，百花齐放，万象更新，只要我们毅然担负起振兴书法的担子，是大有可为的。行行有人干，行行出状元，努力做去，说不定十年廿年之间，就会有一大批优秀的书法家涌现，为这种民族特有的艺术放出异彩。

书法艺术今昔谈

自从今年四月间，上海市成立书法篆刻研究会，我参与了这一工作，兹将它进行过程和发展情况，约略叙述一下，想来是大家愿意闻知的事情。

书法是我国传统的、特有的、优良艺术之一，这是尽人所知的。它在二千多年的悠久时期中，发挥出具有各个时代不同的灿烂光彩，为广大人民所喜爱、所珍视。但是受到以前不良社会制度的限制，它尚未能尽到可尽的力量，为广大人民服务。而今天我们提倡成立书法会时，开宗明义就破除了以往的局限，使它与群众见面，首先举办了一书展，继之以关于书法艺术的公开演讲，获得了观听群众的好评。各省市也有不少人来函询问笔法、贡献意见者，因此，又举办了几次小型长期展览，以满足书法欣赏者的要求，会员们提供了中国对日本书法交换展出的作品，目前又在筹备一个较大规模的春节展览。为进一步培养书法人才计，我会应市区工人俱乐部、青少年文化宫等机构的请求，与之合作，设立习字辅导班；市出版局领导的出版学校，亦由我会派人教授书法，定为三年课程。尽管这样做，还未能满足群众的意愿，在这里举一例来说明，市少年宫先有书法讲习的安排，青年们听到了，就来询问市青年宫主持人，为什么不开习字班？青年宫主持人当即答应举办，拟招生八十人，但这个消息传出，不到两天，就有八百多人来报名，这就表明了人们多么喜爱书法。各区中小学校教师们也不断地联合起来，邀请书法会的人作辅导报告，并请我们参加中学生书法比赛评选。这种情况，在十二年以前，不但看不到，就连做梦也不这样。

既有这么多的爱好书法的人，第二个要求必然会有：这就是习字帖的问题。现在已有教育局、各学校和人民教育出版社，而且有语文学会参加，委

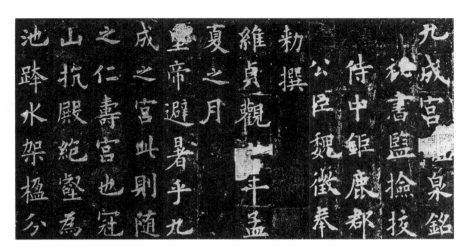

《醴泉铭》局部拓本

　　全名《九成宫醴泉铭》，于唐贞观六年（公元632年）由魏征撰文、书法家欧阳询书丹而成。此碑为楷书书法，结体修长，行距疏朗，气韵萧然。

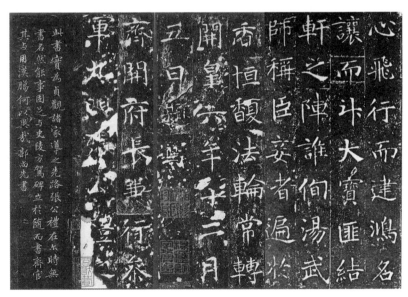

《龙藏寺碑》局部拓本

　　刻于隋开皇六年（公元586年），为楷书书法，方整有致，朴拙而不失清秀，庄重而不板滞，微露魏隶遗韵，是研究魏隶向楷书过渡时期书法艺术的重要碑刻。

托书法研究会组织写印学校大小楷习字范本，争取年内完成工作，开年就可供应全国学校使用。此外还有法帖碑版选印，先取善本，精择其中字画完整者，印出数种，以供练习书法进一步临摹之用。至于精印全部碑帖，如北京所藏之欧阳询所书《醴泉铭》，上海所藏隋《龙藏寺碑》，皆为海内第一拓本，近拟先付印行；其已出版者，如上海所印之《宝晋斋法帖》，北京近年来所出唐宋墨迹，如张旭草书、陆游诗帖等，也为稀世之珍，以后还要继续进行这一工作。照这样情况，计算不出多年，不但书法必定可以普及全国，而且必然要涌现出大量的杰出人物。未来的书法家，不但可以赶上前人，而且有的必然迈过前人，因为我们的社会是丰富多彩的、生动活泼的，书法艺术是反映社会精神的，它的内容当然与前人大不相同，这是可以肯定的。我相信这样说，不是夸大。现在成立书法会的有北京、南京、苏州、杭州等处。

第二章
从执笔到习字

写字的工具——毛笔

有人说，用毛笔写字，实在不如用钢笔来得方便，现在既有了自来水钢笔，那么，毛笔是不久就会废弃掉的。因此，凡是关于用毛笔的一切讲究，都是多余的事，是用不着的，也很显得是不合时代的了。这样说法对吗？就日常一般应用来说，是对的，但是只对了一半，他们没有从全面来考虑；中国字不单是有它的实用性一方面，而且还有它的艺术性一方面呢。要字能起艺术上的作用，那就非采用毛笔写不可。不要看别的，只要看一看世界上日常用钢笔的国家，那占艺术重要地位的油画，就是用毛笔画成的，不过那种毛笔的形式制作有点不同罢了；至于水彩画的笔，那就完全和中国的一样。因为靠线条构成的艺术品，要能够运用粗细、浓淡、强弱各种不同的线条来表现出调协的色彩和情调，才能曲尽物象，硬笔头是不能够奏这样的功效的。字的点画，等于线条，而且是一色墨的，尤其需要有微妙的变化，才能现出圆活妍润的神采，正如前人听说"戈戟铦锐可畏，物象生动可奇"，字要有那样种种生动的意态，方有可观。由此可知，不管今后日常写字要不要用毛笔，就艺术方面来看，毛笔是不可废弃的。

我国最早没有纸张的时候，是用刀在龟甲、兽骨上面刻字来记载事情，后来竹简、木简代替了甲骨，便用漆书。漆是一种富有黏性的浓厚液体，可以用一种削成的木质，或者是竹的小棒蘸着写上去，好比旧式木工用来画墨线的竹片子一样。渐渐地发现了石墨，把它研成粉末，用水调匀，可以写字，比漆方便得多。这样，单单一枝木和竹的小棒子，是不适用的了，因而发生了利用兽毛系扎成笔头，然后再把它夹在三五寸长的几个木片或者竹片的尖

甲骨文示例

竹简示例一　　　　　　　　　　　竹简示例二

钟鼎文示例

端去蘸墨使用的办法，这便是后来毛笔形式的起源。曾经看见龟甲上有精细的朱色文字尚未经刀刻的，想必当时已经有了毛笔，如果没有毛笔的话，那种字是无法写上去的。不知经过了多少年代的改进，积累经验，精益求精，直到秦朝，蒙恬才集其大成，后世就把制笔的功劳，一概归之于蒙恬。蒙恬起家便做典狱文学的官，想来他在当时也和李斯、赵高一样，写得一笔好字，可惜没有能够流传下来。

在这里，我体会到了一件重要事情，就是我国的方块字和其他国家的拼音文字不同，自从有文字以来，留在世间的，无论是甲骨文，是钟鼎文，是刻石，是竹简木版，无一不是美观的字体，越到后来，绢和纸上的字迹，越觉得它多式多样地生动可爱。这样的历史事实，无可辩驳地证明了我国的字，一开始就具有艺术性的特征。而能尽量地发展这一特征，是与所用的几经改进过的工具——毛笔有密切而重要的关系的。因此，我国书法中，最关紧要和最需要详细说明的就是笔法。

书法的由来及其必要性和重要性

在未曾讲述笔法以前，首先应该说明以下一件极其重要的事实：

笔法不是某个先圣先贤根据个人的意愿制定出来，要大家遵守的，而是本来就在字的本身的一点一画中间本能地存在着的，是在人体的手腕生理能够合理的动作和所用工具能够适应的发挥作用等两个条件相结合的原则下，才自然地形成，而在字体上生动地表现出来的。但是经过好多岁月，费去了不少人仔细传习的力量，才创造性地被发现了，因之，把它规定成为书家所公认的笔法。我现在不惮烦地在下面举几个例子，为的使人更容易了解这样的法则是不能不遵守的，遵守着法则去做，才会有成就和发展的可能。

犹如语言一样，不是先有人制定好了一种语法，然后人们才开口学着说话，相反的，语法是从语言由简单到复杂的发展过程中，逐渐改进演变而成的，它是存在于语言本身中的。可是，有了语法之后，人们运用语言的技术，获得不断的进步，能更好地组织日益丰富的语汇，来表达正确的思想。

再就旧体诗中的律诗来看，齐梁以来的诗人，把古代诗读起来平仄声字最协调的句子，即是律句，如古诗十九首中"青青河畔草（三平两仄）"，"识曲听其真（三仄两平）"，"极宴娱心意（两仄两平一仄）"，"新声妙入神（两平两仄一平）"等句，（近体律诗只用这样平仄字配搭成的四种句子）选择出来，组织成为当时的新体诗，但还不能够像近体律诗那样平仄相对，通体协调。就是这样，从初唐四杰（王勃、杨炯、卢照邻、骆宾王），宋之问、沈佺期、杜审言诸人，一直到了杜甫，才完成近体律诗的组织形式工作。这个律诗的律，自有五言诗以来，就在它的本身中存在着的，经过了后人的发现采用，奉为规矩，因而旧日诗体得到了一种新的发展。

　　写字虽是小技，但它也有它的法则，知道这个法则，也是字体本身所固有的，不依赖个人的意愿而存在的，因而它也不会因人们的好恶而有所迁就，只要你想成为一个书家，写好字，那就必须拿它当作根本大法看待，一点也不能违反它。

　　大家知道，宇宙间事无大小，不论是自然的、社会的，或者是思维的，都各自有一种客观存在着的规律，这是已经被现代科学实践所证明了的。规律既然是客观存在着的，那么，人们就无法随意改变它，只能认识了它之后去掌握它，利用它做好一切所做的事情。不懂得应用写字的规律的人，就无法写好字，肯定地可以这样说。不过，写字的人不一定都懂得写字规律，这也是事实。关于这一点，以后也需要详细解释一下。

写字必须先学会执笔

　　写字必须先学会执笔，好比吃饭必须先学会拿筷子一样，如果筷子拿得不得法，就会发生拈菜不方便的现象。这样的情况，我们时常在聚餐中可以遇到的，因为用筷子也有它的一定的方法，不照着方法去做，便失掉了手指和两根筷子的作用，便不会发生使用的效力。用毛笔写字时能与前章所说的规律相适应，那就是书法中所承认的笔法。

　　写字何以要讲究笔法？为的要把每个字写好，写得美观。要字的形体美观，首先要求构成形体的一点一画的美观。人人都知道，凡是美观的东西，必定通体圆满，有一缺陷，便不耐看了。字的点画，怎样才会圆满呢？那就是当写字行笔时，时时刻刻地将笔锋运用在一点一画的中间。笔的制作，我们是熟悉的：笔头中心一簇长而尖的部分便是锋；周围包裹着的仿佛短一些的毛叫做副毫。笔的这样制作法，是为得使笔头中间便于含墨，笔锋在点画中间行动时，墨水随着也在它所行动的地方流注下去，不会偏上偏下，偏左偏右，均匀渗开，四面俱到。这样形成的点画，自然就不会有上轻下重，上重下轻，左轻右重，左重右轻等等偏向的毛病。能够做到这样，岂有看了不觉得它圆满可观的道理。这就是书法家常常称道的"笔笔中锋"。自来书家们所写的字，结构短长疏密，笔画肥瘦方圆，往往不同，可是有必然相同的地方，就是点画无一不是中锋。因为这是书法中唯一的笔法，古今书家所公认而确遵的笔法。

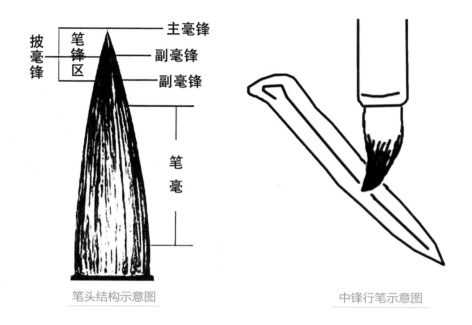

笔头结构示意图　　　　　　中锋行笔示意图

　　用毛笔写字时，行笔能够在一点一画中间，却不是一件很容易做到的事情，笔毛即使是兔和鼠狼等兽的硬毛，总归是柔软的，柔软的笔头，使用时，很不容易把握住它，从头到尾使尖锋都在画中行而一丝不走，这是人人都能够理会得到的。那么，就得想一想，用什么方法来使用这样工具，才可以使笔锋能够随时随处都在点画当中呢？在这里，人们就来利用手臂生理的作用，用腕去把已将走出中线的笔锋运之，使它回到当中地位，所以向来书家都要讲运腕。但是单讲运腕是不够的，因为先要使这管笔能听腕的指挥，才能每次将不在当中的笔锋，不差毫厘地运到当中去；如果腕只顾运它的，而笔管却是没有被五指握住，摇动而不稳定，那就无法如腕的意，腕要运它向上，它或许偏向了下，要运它向左，它或许偏向了右。这种情况之下，你看应该怎么办呢？因此之故，就得先讲执笔，笔执稳了，腕运才能奏功，腕运能够奏功，才能达成"笔笔中锋"的目的，才算不但能懂得笔法，而且可以实际运用笔法了。

执笔五字法和四字拨镫法

书法家向来对执笔有种种不同的主张，其中只有一种，历史的实践经验告诉我们，它是对的，因为它是合理的。那就是唐朝陆希声所得的，由二王传下来的撅、押、勾、格、抵五字法。可是先要弄清楚一点，这和拨镫法是完全无关的。让我分别说明如下：

笔管是用五个手指来把握住的，每一个指都各有它的用场，前人用撅、押、勾、格、抵五个字分别说明它，是很有意义的。五个指各自照着这五个字所含的意义去做，才能把笔管捉稳，才好去运用。我现在来分别着把五个字的意义申说一下：

撅字是说明大指的用场的。用大指肚子出力紧贴笔管内方，好比吹笛子时，用指撅着笛孔一样，但是要斜而仰一点，所以用这字来说明它。

押字是用来说明食指的用场的。押字有约束的意思。用食指第一节斜而俯地出力贴住笔管外方，和大指内外相当，配合起来，把笔管约束住。这样一来，笔管是已经捉稳了，但还得利用其他三指来帮助它们完成执笔任务。

勾字是用来说明中指的用场。大指食指已经将笔管捉住了，于是再用中指的第一、第二两节弯曲如钩地勾着笔管外面。

格字是说明无名指的用场的。格取挡住的意思，又有用揭字的，揭是不但挡住了而且用力向外推着的意思。无名指用指甲肉之际紧贴着笔管，用力把中指勾向内的笔管挡住，而且向外推着。

抵字是说明小指的用场的。抵取垫着、托着的意思。因为无名指力量小，不能单独挡住和推着中指的勾，还得要小指来衬托在它的下面去加一把劲，才能够起作用。

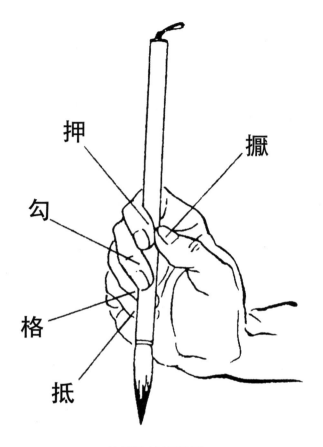

押

擫

勾

格

抵

执笔五字法示意图

以上已将五个指的用场一一说明了。五个指就这样结合在一起，笔管就会被它们包裹得很紧。除小指是贴在无名指下面的，其余四个指都要实实在在地贴住了笔管。

以上所说，是执笔的唯一方法，能够照这样做到，可以说是已经打下了写字的基础，站稳了第一步。

拨镫法是晚唐卢肇依托韩吏部所传授而秘守着，后来才传给林蕴的，它是推、拖、捻、拽四字诀，实是转指法。其详见林蕴所作《拨镫序》。

拨镫法示意图

　　把拨镫四字诀和五字法混为一谈，始于南唐李煜。煜受书于宵光，著有《书述》一篇，他说："书有七字法，谓之拨镫。"又说："所谓法者，擫、压、勾、揭、抵、导、送是也。""导、送"两字是他所加，或者得诸宵光的口授，亦未可知。这是不对的，是不合理的，因为导、送是主运的，和执法无关。又元朝张绅的《法书通释》中引《翰林禁经》云："又按钱若水云，唐陆希声得五字法曰，擫、押、勾、格、抵，谓之拨镫法。"但检阅计有功《唐诗记事》陆希声条，只言"凡五字：擫、押、勾、格、抵"，而无"谓之拨镫法"字样。由此可见，李煜的七字法是参加了自己的意思的，是不足为据的。

　　后来论书者不细心考核，随便地沿用下去，即包世臣的博洽精审，也这样原封不动地依据着论书法，无怪乎有时候就会不能自圆其说。康有为虽然

不赞成转指法，但还是说"五字拨镫法"而未加纠正。这实在是一桩不可解的事情。我在这里不惮烦地提出，因为这个问题关系于书法者甚大，所以不能缄默不言，并不是无缘无故地与前人立异。

再论执笔

执笔五字法，自然是不可变易的定论，但是关于指的位置高低、疏密、斜平，则随人而异。有主张大指横撑，食指高勾如鹅头昂曲的。我却觉得那样不便于用，主张食指只用第一节押着笔管外面，而大指斜而仰地撅着笔管里面。这都是一种习惯或者不习惯的关系罢了，只要能够做到指实掌虚，掌竖腕平，腕肘并起，便不会妨碍用笔。所以捉管的高低浅深，一概可以由人自便，也不必作硬性规定。

前人执笔有回腕高悬之说，这可是有问题的。腕若回着，腕便僵住了，不能运动，即失掉了腕的作用。这样用笔，会使向来运腕的主张，成了欺人之谈，"笔笔中锋"也就无法实现。只有一样，腕肘并起，它是做到了的。但是，这是掌竖腕平就自然而然的做得到的事，又何必定要走这条弯路呢。又有执笔主张五指横撑，虎口向上，虎口正圆的，美其名曰"龙眼"；长圆的美其名曰"凤眼"。使用这种方法，其结果与回腕一样。我想这些多式多样不合理的做法，都由于后人不甚了解前人的正常主张，是经过了无数次的实验才规定了下来，它是与手臂生理和实际应用极相适合的；而偏要自出心裁，巧立名目，腾为口说，惊动当世，增加了后学的人很多麻烦，仍不能必其成功，写字便成了不可思议的一种难能的事情，因而阻碍了书法的前途。林蕴师法卢肇，其结果就是这样的不幸。

推、拖、捻、拽四字拨镫法，是卢肇用它来破坏向来笔力之说，他这样向林蕴说过："子学吾书，但求其力尔，殊不知用笔之方，不在于力，用于力，笔死矣。"又说："常人云永字八法，乃点画尔，拘于一字，何异守株。"看了上面的议论，便可以明白他对于书法的态度。他很喜欢《翰林禁经》所

说的"笔贵饶左，书尚迟涩"两句话，转指的书家自然是尚迟涩的，自然只要讲"筋骨相连""意在笔先"等比较高妙的话，写字时能做出一些姿态就够了，笔力原是用不着的。林蕴对于这位老师的传授，"不能益其要妙"，只好写成一篇《拨镫序》，传于智者。我对转指是不赞成的，其理由是：指是专管执笔的，它须常是静的；腕是专管运笔的，它须常是动的。假使指和腕都是静的，当然无法活用这管笔；但使都是动的，那更加无法将笔锋控制得稳而且准了。必须指静而腕动地配合着，才好随时随处将笔锋运用到每一点一画的中间去。

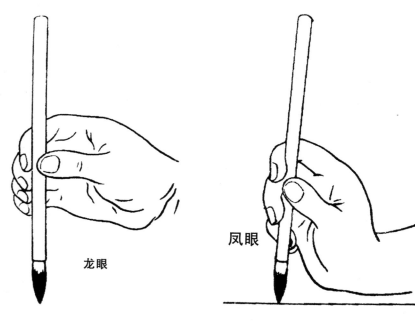

龙眼

凤眼

龙眼示意图　　　　　　凤眼示意图

运腕

　　指法讲过了，还得要讲腕法，就是黄山谷学书论所说的"腕随己左右"。也就得连带着讲到全臂所起的作用。因为用笔不但要懂得执法，而且必须懂得运法。执是手指的职司，运是手腕的职司，两者互相结合，才能完成用笔的任务。照着五字法执笔，手掌中心自然会虚着，这就做到了"指实掌虚"的规定。掌不但要虚，还得竖起来。掌能竖起，腕才能平；腕平肘才能自然而然地悬起，肘腕并起，腕才能够活用。肘总比腕要悬得高一些。腕却只要离案一指高低就行，甚至于再低一些也无妨。但是，不能将竖起来的手掌根部的两个骨尖同时平放在案上，只要将两个骨尖之一，交替着换来换去地切近案面。因之捉笔也不必过高，过高了，徒然多费气力，于用笔不会增加多少好处的。这样执笔是很合于手臂生理条件的。写字和打太极拳有相通的地方，太极拳每当伸出手臂时，必须松肩垂肘，运笔也得要把肩松开才行，不然，全臂就要受到牵制，不能灵活往来；捉笔过高，全臂一定也须抬高，臂肘抬高过肩，肩必耸起，关节紧接，运用起来自然不够灵活了。写字不是变戏法，因难见巧是可以不必的啊！

　　前人把悬肘悬腕分开来讲，小字只要悬腕，大字才用悬肘，其实，肘不悬起，就等于不曾悬腕，因为肘搁在案上，腕即使悬着，也不能随己左右地灵活应用，这是不言而喻的事情。至有主张以左手垫在右腕下写字，叫做枕腕，那妨碍更大，不可采用。

　　以上所说的指法、腕法，写四五分以至五六寸大小的字是最适用的，过大了的字就不该死守这个执笔法则，就是用掌握管，亦无不可。

　　苏东坡记欧阳永叔论把笔云："欧阳文忠公谓予当使指运而腕不知，此

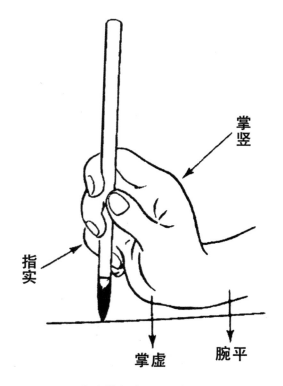

"指实掌虚腕平" 示意图

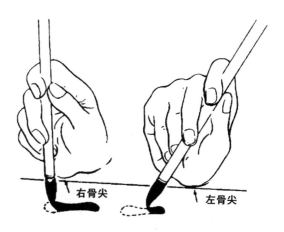

"骨尖交替" 示意图

语最妙。"坊间刻本东坡题跋是这样的，包世臣引用过也是这样的。但检商务印书馆影印夷门广牍本张绅《法书通释》也引这一段文字，则作"予当使腕运而指不知"。我以为这一本是对的。因为东坡执笔是单勾的（山谷曾经说过："东坡不善双勾悬腕。"又说："腕着而笔卧，故左秀而右枯。"这分明是单勾执笔的证据），这样执笔的人，指是不容易转动的。再就欧阳永叔留下的字迹来看，骨力清劲，锋芒峭利，也不像由转指写成的。我恐怕学者滋生疑惑，所以把我的意见附写在这里，以供参考。

单勾执笔示意图

行笔

前人往往说行笔，这个行字，用来形容笔毫的动作是很妙的。笔毫在点画中移动，好比人在道路上行走一样，人行路时，两脚必然一起一落，笔毫在点画中移动，也得要一起一落才行。落就是将笔锋按到纸上去，起就是将笔锋提开来，这正是腕的唯一工作。但提和按必须随时随处相结合着：才按便提，才提便按，才会发生笔锋永远居中的作用。正如行路，脚才踏下，便须抬起，才抬起行，又要按下，如此动作，不得停止。

在这里又说明了一个道理：笔画不是平拖着过去的。因为平拖着过去，好像在沙盘上用竹筷画字一样，它是没有粗细和浅深的。没有粗细浅深的笔画，也就没有什么表情可言；中国书法却是有各种各样的表情的。米元章曾经这样说过，"笔贵圆"，又说"字有八面"，这正如作画要在平面上表现出立体来的意义相同。字必须能够写到不是平躺在纸上，而呈现出飞动着的气势，才有艺术的价值。

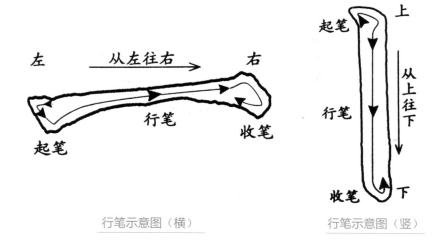

行笔示意图（横）　　　　　　　　行笔示意图（竖）

再说，转换处更须要懂得提和按，笔锋才能顺利地换转了再放到适当的中间去，不致于扭起来。锋若果和副毫扭在一起，就会失掉了锋的用场，不但如此，万毫齐力，平铺纸上，也就不能做到，那么，毛笔的长处便无法发展出来，不会利用它的长处，那就不算是写字，等于乱涂一阵罢了。

前人关于书法，首重点画用笔，次之才讲间架结构。因为点画中锋的法度，是基本的，结构的长短、正斜、疏密是可以因时因人而变的，是随意的。赵松雪说得对："书法以用笔为上，而结字亦须用工，盖结字因时相传，用笔千古不易。"这是他临独孤本《兰亭帖跋》中的话，前人有怀疑《兰亭十三跋》者，以为它不可靠，我却不赞同这样说法，不知道他们所根据的是一些什么理由。这里且不去讨论它。

笔势

笔法是任何一种点画都要运用着它，即所谓"笔笔中锋"，是必须共守的根本法；笔势乃是一种单行规则，是每一种点画各自顺从着各具的特殊姿势的写法。二者本来是有区别的。但是前人往往把"势"也当作"法"来看待，致使承学之人，认识淆乱，无所适从。比如南齐张融，善草书，常自美其能。萧道成（齐高帝）尝对他说："卿书殊有骨力，但恨无二王法。"他回答说："非恨臣无二王法，亦恨二王无臣法。"又如米元章说："字有八面，唯尚真楷见之，大小各自有分，智永有八面，已少钟法，丁道护、欧、虞笔始匀，古法亡矣。"以上所引萧道成的话，实在是嫌张融的字有骨力，无丰神，二王法书，精研体势，变古适今，既雄强，又妍媚，张融在这点上，他的笔势或者是与二王不类，并不是笔法不合。米元章所说的"智永有八面，已少钟法"，这个"法"字，也是指笔势而言。智永是传钟王笔法的人，岂有不合笔法之理，自然是体势不同罢了，这是极其显明易晓的事情。笔势是在笔法的基础上发展起来的，不过它因时代和人的性情而有古今、肥瘦、长短、曲直、方圆、平侧、巧拙、和峻等各式各样的不同，不像笔法那样一致而不可变易。因此必须要把"法"和"势"二者区分开来理会，然后对于前人论书的言语，才能弄清楚他们讲的是什么，不致于迷惑而无所适从。

用笔之法既明，就要构结字，结字不能外八种点画的布置。前人说明"八法"的文字甚多，不是过于简略，就是繁芜难晓，现在且采取两篇，以明要义。《禁经》云：

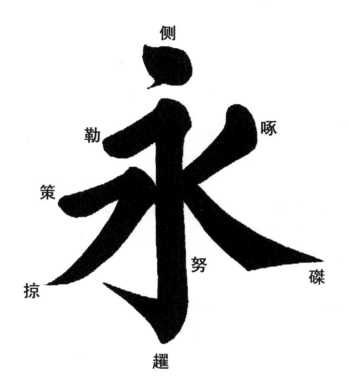

永字八法示意图

八法起于隶字之始，自崔张钟王传授所用，该于万字，墨道之最不可不明也。隋僧智永发其旨趣，授于虞秘监世南，自兹传授遂广彰焉。李阳冰云，昔逸少攻书多载，十五年偏攻永字，以其备八法之势，能通一切字也。八法者，永字八画是矣。

　、 一、点为侧，

　乙 二、横为勒，

　亅 三、竖为努，

　亅 四、挑为趯，

彐 五、左上为策，

扌 六、左下为掠，

永 七、右上为啄，

永 八、右下为磔。

"侧"不得平其笔，当侧笔就右为之；"勒"不得卧其笔，中高两头下，以笔心压之；"努"不宜直其笔，直则无力，立笔左偃而下，最须有力，又云，须发势而卷笔，若折骨而争力；"趯"须蹲锋得势而出，出则暗收，又云，前画卷则敛心而出之；"策"须研笔背发而仰收，则背研仰策也，两头高，中以笔心举之；"掠"者拂掠须迅，其锋左出而欲利，又云，微曲而下，笔心至卷处；"啄"者如禽之啄物也，立笔下罨，须疾为胜，又云，卧笔疾罨右出；"磔"者不徐不疾，战行，欲卷，复驻而去之，又云，趣笔战行，翻笔转下而出笔磔之。

掠就是撇，磔又叫做波，就是捺。包世臣解释得更为详明，摘录于下：

夫作点势，在篆皆圆笔，在分皆平笔，既变为隶，圆平之笔，体势不相入，故示其法曰侧也。平横为勒者，言作平横，必勒其笔，逆锋落字，卷（这个字不甚妥当，我以为应该用铺字）毫右行，缓去急回；盖勒字之义，强抑力制，愈收愈紧；又分书横画多不收锋，云勒者，示画之必收锋也。后人为横画，顺笔平过，失其法矣。直为努者，谓作直画，必笔管逆向上，笔尖亦逆向上，平锋着纸，尽力下行，有引弩两端皆逆之势，故名努也。钩为趯者，如人之趯脚，其力初不在脚，猝然引起，而全力遂注脚尖，故钩末断不可作飘势挫锋，有失趯之义也。仰画为策者，如以策（马鞭子）策马，用力在策本，得力在策末，着马即起也；后人作仰横，多尖锋上拂，是策末未着马也；又有顺压不复仰卷（我以为应当用趯字）者，是策既着马而末不起，其策不警也。长撇为掠者，谓用努法，下引左行，而展笔如掠；后人撇端多尖颖斜拂，是当展而反敛，非掠之义，故其字飘浮无力也。短撇为啄者，如鸟之啄物，

锐而且速，亦言其画行以渐，而削如鸟啄也。捺为磔者，勒笔右行，铺平笔锋，尽力开散而急发也；后人或尚兰叶之势，波尽处犹袅娜再三，斯可笑矣。

包氏这个说明，比前人好得多，但他是主张转指的，所以往往喜用卷笔裹锋等字样，特为指出，以免疑惑。

此外，宋朝姜夔《续书谱》也有一段文字，可以补充上文所未备：

　　真书用笔自有八法，吾尝采古人之字，列之以为图，今略言其指。点者字之眉目，全籍顾盼精神，有向有背，随字异形；横直画者，字之体骨，欲其坚正匀静，有起有止，所贵长短合宜，结束坚实；"ノ丶"者字之手足，伸缩异度，变化多端，要如鱼翼鸟翅，有翩翩自得之状；"乚"挑剔者，字之步履，欲其沈实，晋人挑剔或带斜拂，或横引向外，至颜柳始正锋为之，正锋则无飘逸之气。转折者方圆之法，真多用折，草多用转。折欲少驻，驻则有力；转不欲滞，滞则不遒。然而真以转而后遒，草以折而后劲，不可不知也。悬针者笔欲极正，自上而下，端若引绳；若垂而复缩，谓之垂露。故翟伯寿问于米老曰："书法当何如？"米老曰："无垂不缩，无往不收。"此必至精至熟，然后能之。古人遗墨，得其一点一画，皆昭然绝异者，以其用笔精妙故也。大令以来，用笔多尖，一字之间，长短相补，斜正相拄，肥瘦相混，求妍媚于成体之后，至于今尤甚焉。

《书苑菁华》载有后汉蔡邕《九势》一篇，虽不能明其必出于伯喈之手，但是足与前说相参证，因附录于下：

　　夫书肇于自然，自然既立，阴阳生焉。阴阳既生，形势出矣。藏头护尾，力在字中，下笔用力，肌肤之丽。故曰势来不可止，势去不可遏，惟笔软则奇怪生焉。凡落笔结字，上皆覆下，下以承上，使其

形势，递相映带，无使势背。转笔，宜左右回顾，无使节目孤露。藏锋，
点画出入之迹，欲左先右，至回左亦尔。藏头，圆笔属纸，令笔心常
在点画中行。护尾，画点势尽，力收之。疾势，出于啄磔之中，又在
竖笔紧趯之内。掠笔，在于趱锋峻趯用之。涩势，在于紧驶战行之法。
横鳞，竖勒之规。

此段文字，虽过于简略，然细加体玩，关于结字，颇有好处。尤其是"势
来不可止，势去不可遏，惟笔软则奇怪生焉"的说法，是很有意义的，这个
"奇怪"当作"奇异"解释，就是变动不居，神奇超凡的说法，结字奥妙的
灵活作用以及毛笔使用的优越性，都泄漏无遗了。

除了八种点画之外，最紧要的就是"戈法"，从来书家都认为这是难写
的一种笔画，东坡所作的"戈"，当时就有人指摘它，以为有病。唐太宗起
初也不能很好的作"戈"，后来刻意从虞世南所作的"戈"学习，才写好了。
他在笔法论中说"为戈必润，贵迟疑而右顾；为环必卸，贵蹙锋而缓转"。
"环"大概指"乚""丁"等笔画说的。

戈法示例

董其昌天分极高，于结字颇有会得处。《画禅室随笔》有这样几段：

米海岳论书"无垂不缩，无往不收"，此八字真言无等之咒也。然须结字得势，海岳自谓集古字，盖于结字最留意，比其晚年，始自出新意耳。

余尝题永师千文后曰，作书须提得笔起，自为起，自为结，不可信笔。后代人作书，皆信笔耳。信笔二字，最当玩味。吾所云须悬腕，须正锋者，皆为破信笔之病也。

余学书三十年，悟得书法，而不能实证者，在自起自倒，自收自束耳。过此关，即右军父子，亦无奈何也。转左侧右，乃右军字势，所谓迹似奇而反正者，世人不能解也。

笔势之论，大略如此。有一句古话："大匠能与人以规矩，不能使人巧。"以上所述笔法、笔势，属于规矩的范围，而笔意则当属于巧之列。熟能生巧，巧是在于学者之努力练习，才能体会到，才能获得的技能，固非文字所能尽传。但是，前人书学论著中，有不少涉及笔意之处，足资启发，故在下篇，加以阐述。

笔意

我们知道，要离开笔法和笔势去讲究笔意，是不可能的一件事情。从结字整体上来看，笔势是在笔法运用纯熟的基础上逐渐演生出来的；笔意又是在笔势进一步相互联系，活动往来的基础上显现出来的，三者分而不分地具备在一体中，才能称之为书法。

中国字的起源，本来是由于仰观俯察，取法于星云、山川、草木、兽蹄、鸟迹各种形象而成的。因此，字的造形虽然是在纸上，而它的神情意趣，却与纸墨以外的自然环境中的一切动态，有自然相契合的妙用。所以有人看见挑夫争路，船夫撑上水船，乐伎舞蹈，草中的惊蛇，灰中的长线，甚至于听见了江河汹涌的波涛声音，使留心书法的人，得到很大的帮助。这种理由，我们是可以理解的。现在有把颜真卿和张旭关于钟繇书法十二意的问答来研讨的必要。

钟繇书法十二意是：

> 平谓横也，直谓纵也，均谓间也，密谓际也，锋谓端也，力谓体也，轻谓屈也，决谓牵掣也，补谓不足也，损谓有余也，巧谓布置也，称谓大小也。

颜真卿张长史笔法十二意：

> 金吾长史张公旭谓仆曰："……夫平谓横，子知之乎？"仆曰："尝闻长史每令为一平画，皆须纵横有象，非此之谓乎？"长史曰："然；

直谓纵，子知之乎？"曰："岂非直者必纵之，不令邪曲乎？"曰："然；均谓间，子知之乎？"曰："尝蒙示以间不容光，其此之谓乎？"曰："然；密谓际，子知之乎？"曰："岂非筑锋下笔，皆令完成，不令其疎之谓乎？"曰："然；锋谓末（钟作端，意同），子知之乎？"曰："岂非末已成画，使锋健乎？"曰："然；力谓骨体，子知之乎？"曰："岂非趯笔则点画皆有筋骨，字体自然雄媚乎？"曰："然；轻谓曲折（钟作屈），子知之乎？"曰："岂非钩笔转角，折锋轻过，亦谓转角为暗过之谓乎？"曰："然；决谓牵掣，子知之乎？"曰："岂非牵掣为撇，锐意挫锋，使不怯滞，令险峻而成乎？"曰："然；益（钟作补）为不足，子知之乎？"曰："岂非结构点画有失趣者，则以别点画旁救之乎？"曰："然；损谓有余，子知之乎？"曰："岂谓趣长笔短，然点画不足，常使意气有余乎？"曰："然；巧谓布置，子知之乎？"曰："岂非欲书，预想字形，布置令其平稳，或意外生体，令有异势乎？"曰："然；称谓大小，子知之乎？"曰："岂非大字促令小，小字展令大，兼令茂密乎？"曰："然，子言颇皆近之矣。……倘着巧思，思过半矣。工若精勤，当为妙笔。"曰："幸蒙长史传授用笔之法，敢问攻书之妙，何以得齐古人？"曰："妙在执笔令其圆畅，勿使拘挛；其次识法；其次布置，不慢不越，巧使合宜；其次纸笔精佳；其次变通适怀，纵舍掣夺，咸有规矩。五者既备，然后能齐古人。"

上面所引的文字，一看就不见得能够全懂，但是有志书法的人们，这一关必得要过的，必须耐性反复去看，去体会，不要着急，今天不懂，明天再看，不厌不倦，继续着去钻研，由一点懂到全部懂为止。凡人要学好或者懂得一种艺术，就必须有这样贯彻到底的研究精神才行。

我甚喜欢明朝解缙述说他自己学书经过的一段文字，今采取来作为此篇之结束语。他是这样写的：

余少时学书，得古之断碑遗碣，欲其布置形似，自以为至矣。间

有诶之曰，比之古碑刻，如烛取影，殆逼其真，则又喜自负，闻有谈用笔之法者，未免非而不信也。及稍见古人之真迹，虽豪发运转，皆遒劲苍润，如画沙剖玉，使人心畅神怡，然后知用笔之法，书之精神，运动于形似布置之外，尤未可昧而少之也。

习字的方法

"工欲善其事，必先利其器。"这句老话，是极其有道理的。写字时，必须先把笔安排好，紫毫、狼毫、羊毫，或者是兼毫都可以用，随着各人的方便和喜爱。不过紫毫太不经用，而且太贵。不管是哪种笔，也不管是写大字或者是写小字的，都得先用清水把它洗通，使全个笔头通开，洗通了，即刻用软纸把毫内含水顺毫挤擦干净，使笔头恢复到原来的形状，然后入墨使用。用毕后，仍须用清水将墨汁洗净，擦干。这样做，不但下次用时方便，而且笔毫不伤，经久耐用。我们若是不会这样使用毛笔，不但辜负了宋朝初年宣城笔工诸葛氏改进做法（散卓的做法）的苦心，也便不能发挥笔毫的长处。现在大家用的笔，就是散卓。推原改做散卓的用意，是嫌古式有心或无心的枣核笔，都是含墨量太小，使用起来，灵活性不大。这样说来，使用散卓笔的人们，若果只发开半截笔头，那么，笔头上半截最能蓄墨水的部分，不是等于虚设了吗？又有人把长锋羊毫笔头上半截用线扎住，那也失掉了长锋的用意，不如改用短锋好了。他们的意见是：不扎住，笔腹入墨便会扩张开不好用；或者说通了怕笔腰无力，不听使唤。固然，粗制滥造的笔，是会有这样的毛病，但我以为不可专埋怨笔，还得虚心考察一下，是否有别种缘故：或者是自己的指腕没有好好练习过，缺少功夫，因而控制不住它；或者因为自己不会安排，往往用水把笔头泡洗以后，不立刻用软纸擦干，就由它放在那里，自然干去，到下次入墨时，笔毫腰腹就会发生膨胀的现象。我是有这样的实际经验的。

我们常常听见说"笔醮墨饱"，若果笔不通开，恐怕要实现这一句话是十分困难的。墨饱了笔才能醮，醮就是调达通畅，一致和合；笔毫没有一根

不是相互联系着而又根根离开着的，因而它是活的。当我们用合法的指腕来运用这样的工具，将笔锋稳而且准地时刻放在纸上每一点画中间去，同时，副毫自然而然地平铺着，墨水就不会溢出毫外，墨便是聚积起来的，便没有涨墨的毛病了。不但如此，因为手腕不断地提按转换，墨色一定不会是一抹平的，是会有微妙到目力所不能明辨的不同程度的浅深强弱光彩油然呈现出来，纸上字的笔画便觉得显著地圆而有四面，相互映带着构成一幅立体的画面。这就是前人所说的有笔有墨。写字的墨，应该浓淡适宜。我以为与其过浓，毋宁淡一些的好，因为过浓了，笔毫便欠灵活，不好使用。字写得太肥了，被人叫做墨猪，这种毛病是怎样发生的？这是因为不懂得笔法，不会运用中锋，笔的锋和副毫往往互相纠缠着，不能做到万毫齐力，平铺纸上，成了无笔之墨，一个一个的黑团团，比作多肉少骨的肥猪是再恰当不过的啊！

东坡书说："书法备于正书，溢而为行草，未能正书而能行草，犹不能庄语而辄放言，无足取也。"这话很正确。习字必先从正楷学起，为的便于练习好一点一画的用笔。点画用笔要先从横平竖直做起，譬如起房屋，必须先将横梁直柱，搭得端正，然后墙壁窗门才好次第安排得齐齐整整，不然，就不能造成一座合用的房屋。横画落笔须直下，直画落笔须横下，这就是"直来横受，横来直受"的一定的规矩。因为不是这样，就不易得势。你看鸟雀将要起飞，必定把两翅先收合一下，然后张开飞起；打拳的人，预备出拳伸臂时，必先将拳向后引至胁旁，然后向前伸去，不然，就用不出力量来。欲左先右，欲下先上，一切点画行笔，皆须如此。横画与捺画，直画与撇画，是最相接近的，两笔上端落笔方法，捺与横，撇与直，大致相类，中段以下则各有所不同。捺画一落笔便须上行，经过全捺五分之一或二，又须折而下行平过，到了将近全捺末尾一段时，将笔轻按，用肘平掣，趯笔出锋，这就是前人所说的"一波三折"。撇画一落笔即须向左微曲，笔心平压，一直往左掠过，迅疾出锋，意欲劲而婉，所以行笔既要畅，又要涩，最忌迟滞拖沓和轻虚飘浮。其他点画，皆须按照侧，趯，策，啄等字的字义，体会着去行使笔毫。还得要多找寻些前代书家墨迹作榜样细看，不断地努力学习，久而久之，自然可以得到心手相应的乐处。

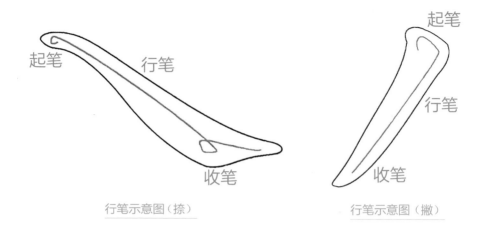

<div align="center">行笔示意图（捺）　　　　　　　行笔示意图（撇）</div>

习字必先从摹拟入手，这是一定不移的开始办法，但是，我不主张用薄纸或油纸蒙着字帖描写，也不主张用九宫格纸写字。这是为什么呢？因为摹拟的办法，只不过是为得使初学写字的人，对照字帖，有所依傍，不至于无从着手，但是，切不可忘记了发展个人创造性这一件顶重要的事情。若果一味只知道依傍着写，便会有碍于自运能力的自由发展；用九宫格纸写成了习惯，也会对着一张白纸发慌，写得不成章法。最好是，先将要开始临摹的帖，仔细地从一点一画多看几遍，然后再对着它下笔临写，起初只要注意每一笔一画的起讫，每笔都有其体会，都有了几分相像了，就可注意到它们的配搭。开始时期中，必然感到有些困难，不会容易得到帖的好处，但是，经过一个相当长的"心慕手追"的手脑并用时期，便能渐渐地和帖相接近了，再过了几时，便会把前代书家的笔势笔意和自己的脑和手的动作不知不觉地融合起来，即使离开了帖，独立写字，也会有几分类似处，因为已经能够活用它的笔势和笔意了，必须做到这样，才算是有些成绩。

米元章以为"石刻不可学，必须真迹观之，乃得趣"。因为一经刻过的字，总不免有些走样，落笔处最容易为刻手刻坏，看不出是怎么样下笔的。下笔处却是最关紧要的地方，就是"金针度与"的地方，这一处不清楚，学的人就要枉费许多揣摩工夫。可是，魏晋六朝的楷书，除了石刻以外，别无

墨迹留存世间，只有写经卷子是墨迹，都是小楷字体。唐代书家楷书墨迹，褚遂良有大字《阴符经》和《倪宽赞》，颜真卿有《自书告身》，徐浩有《朱巨川告身》，柳公权有《题大令送梨帖》几行小楷，此外只有一些写经卷子而已。宋四家楷书只有蔡襄《跋颜书告身后》是墨迹。赵松雪楷书墨迹较多，如《三门记》《仇公墓志》《胆巴碑》《残本苏州某禅院记》《汲黯传》等。以上所记，学书人都应该反复熟观其用笔，以求了解他们笔法相同之处和笔势笔意相异之处。至于日常临摹之本，还得采用石刻。

大字《阴符经》局部

传为褚遂良书于唐永徽五年（公元 654 年）。此帖为楷书书法，笔力劲健，形态多姿，舒展而古朴。

《倪宽赞》局部

　　传为褚遂良晚年作品，也有人认为是宋代临本。此帖为楷书书法，结字似欧体，笔法瘦劲，顿挫生姿。

《自书告身》

　　传为颜真卿于唐德宗建中元年（公元780年）被委任为太子少保时自书之告身，今存于日本中村不折氏书道博物馆。此帖为楷书书法，端庄古朴，苍劲雄浑，展现了颜真卿晚年炉火纯青的书法境界。

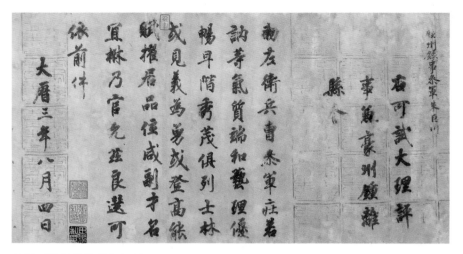

徐浩《朱巨川告身》局部

　　传为唐代中期著名书法家徐浩所书。是原任睦州录事参军的朱巨川，迁大理评事并兼任豪州钟离县令之告身。此帖结字似欧阳询，但笔画丰肥，笔势雄健，显得从容大方，反映了中唐盛行的书风。

《跋送梨帖》

　　柳公权五十一岁时在王献之《送梨帖》后书写的跋，笔致婉转，流畅自然，被后人誉为"神品"。

《三门记》局部（玄妙观重修三门记）

天地闔闢運乎鴻樞　而乾坤為之戶日月出入為之經乎黃道而卯酉為之門是故遶設琳宮華宇憑虛玄象外則周陳内則重闥之彷彿非崇橫閣闇閣之制度非巨麗無以竦視瞻度惟是嚴無以備視瞻度賜額改矣玄妙廣殿新而三門之於人神觀不不所俘之觀一身之内強弱弗非欠歟觀之徒嚴

《三门记》局部

全名《玄妙观重修三门记》，元代赵孟頫所书，纸本现藏于日本东京国立博物馆。此帖为楷书书法，却偶露行草笔致，圆转遒丽，自成高格。

《仇锷墓碑铭》局部

有元故奉議大夫福建閩海道肅政廉訪使副仇公墓碑銘　翰林學士承旨榮祿大夫知制誥兼侑國史趙孟頫為文并自書丹篆額　仇氏望陳留譜云宋大夫收之

《仇锷墓碑铭》局部

赵孟頫为福建闽海道肃政廉访副使仇锷书写的墓志铭，现收藏于日本阳明文库。此墓志铭为行楷书法，运笔沉着，骨气深稳，遒丽老练。

《胆巴碑》局部

又称《帝师胆巴碑》或《龙兴寺碑》，赵孟頫奉元仁宗命书写的碑文。记述了帝师胆巴生平事迹，纸本现藏于北京故宫博物院。此帖用笔颇具变化，点画顾盼有致，用笔沉着峻拔，于庄重中见潇洒。

《汲黯传》局部

传为赵孟頫所书，也有人认为是后人仿作，现藏于日本东京永青文库。此帖为楷书书法，宽和雍容，有轻裘带之风；结体顾盼有情，寓丽于苍劲之中。

一般写字的人，总喜欢教人临欧阳询、虞世南的碑，我却不大赞同，认为那不是初学可以临仿的。欧虞两人在陈隋时代已成名家，入唐都在六十岁以后，现在留下的碑刻，都是他们晚年极变化之妙的作品，往往长画与短画相间，长者不嫌有余，短者不觉不足，这非具有极其老练的手腕是无法做到的，初学也是无从去领会的。初学必须取体势平正、笔画匀长的来学，才能入手。

在这里，试举出几种我认为宜于初学的，供临习者采用。

六朝碑中，如梁贝义渊书《萧憺碑》，魏郑道昭书《郑文公下碑》《刁遵墓志》《大代华岳庙碑》，隋《龙藏寺碑》，《元公》《姬氏》二志等；唐碑中，如褚遂良书《伊阙佛龛碑》和《孟法师碑》，王知敬书《李靖碑》，颜真卿书《东方画赞》和大字《麻姑仙坛记》，柳公权书《李晟碑》等。

《萧憺碑》附额拓本

贝义渊于南朝梁普通三年（公元 522 年）所书，现位于南京栖霞区。此碑结字平正公稳，气势浑厚大方，是南朝丰碑大碣的典型。

《郑文公下碑》局部

又称《郑羲碑》，分为上下两碑，传为郑道昭于北魏永平四年（公元511年）撰刻的摩崖刻石，记述了荥阳郑氏家族历史及郑道昭父郑羲生前事略。此碑为楷书书法，结字宽博舒展，笔力雄强圆劲，有篆隶之趣相附，为魏碑佳作之一。

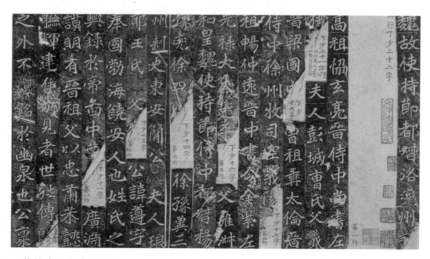

《刁遵墓志》局部拓本

全称《雒州刺史刁惠公墓志铭》，刻于北魏熙平二年（公元517年），雍正年间（一说康熙年间）出土，现存于山东博物馆。此墓志铭用笔方圆结合，遒劲有力，具有端庄古雅之美。

《大代华岳庙碑》局部拓本

　　道士寇谦之奏请，于北魏太延五年（公元 439 年）刻立，原在陕西华阴县华山华岳庙，现石已佚。此碑以楷书为主，偶有隶书，结体平正，线条风骨棱然，整体风貌刚劲古拙。

大隋故朝請大夫夷陵郡太守太僕
卿元公之墓誌銘
君諱一字一智河南洛陽人魏昭成
皇帝之後也軒丘肇其得姓卜洛啓
其興王道盛中原業光四表其後國
華民譽瓊萼瑤枝源派流分奮乎百
世具諸史冊可略言焉六一祖遵假

夫隋故太僕卿夫人姬氏之誌
夫人姓姬也圖開赤雀文
德暢於三分瑞躍白魚武功宣
於五伐大卦四十維城於是克
昌長享七百本枝以之蕃衍蟬
連史策可略而言曾祖懿魏使
持節驃騎大將軍東郡 公祖

《隋元公墓志铭》《隋元公夫人姬氏墓志铭》局部拓本

刻于隋大业十一年（公元 615 年），出土于清嘉庆二十年（1815 年）陕西西安，因兵乱而残缺不全。笔势劲拔峻快，结体方整遒丽，是隋墓志铭的代表作之一。

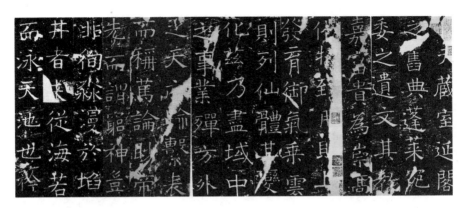

《伊阙佛龛碑》局部拓本

　　亦称《褚遂良碑》，是贞观十五年（公元 641 年）刻于河南洛阳龙门石窟的摩崖刻石。此碑字体清秀端庄，宽博古质，是初唐楷书的典范之作。

《孟法师碑》局部拓本

　　全称《京师至德观主孟法师碑》，唐岑文本撰，褚遂良书，贞观十六年（公元 642 年）刻，碑石佚失，仅有拓本传世。此碑结体典雅宽绰，用笔起伏顿挫均富于变化，整体也有隶书波磔之象。

《李靖碑》局部拓本

又称《卫景武公李靖碑》，许敬宗撰，王知敬书，唐显庆三年（公元 658 年）五月刻于陕西醴泉县昭陵。此碑字体优美，笔力健劲，蕴含北碑遗风。

《东方画赞》局部拓本

全称《汉太中大夫东方先生画赞碑并序》，颜真卿所书大楷，唐天宝十三年（公元 754 年）刻立于山东乐陵县。此碑字体平整峻峭，深厚雄健，苏东坡赞其"清雄"。

《麻姑仙坛记》局部拓本

　　颜真卿书于唐大历六年（公元771年），原石已毁。此碑字体古朴柔和，舒展平稳，笔画少波折，多有篆籀笔意。

《李晟碑》局部拓本

　　唐代名相裴度撰文，柳公权书写，镌立于唐文宗大和三年（公元829年），记述唐名将李晟生平及其功业，现存于陕西高陵区高陵博物馆。此碑记名将之事，由名相作文，名家书写，世称"三绝碑"。

《张猛龙碑》局部拓本

全称《魏鲁郡太守张府君清颂之碑》，刻立于北魏正光三年（公元522年），现藏于山东曲阜汉魏碑刻陈列馆。此碑结体紧密，险峻而富有变化，字虽倾斜但整碑却平衡和谐，生动活泼。

《张黑女墓志》局部拓本

原名《南阳太守张玄墓志》，张玄字黑女（黑 hè 女 rǔ），因避清康熙帝名讳，俗称《张黑女墓志》。此碑刻于北魏普泰元年（公元531年），原石已佚。碑文书风生动飘逸，风骨内敛，刚柔并济，是北魏书法之精品。

　　佳碑可学者甚多，不能一一举出，如《张猛龙碑》《张黑女墓志》是和欧虞碑刻同样奇变不易学，故从略。我是临习《大代华岳庙碑》最久的，以其极尽横平竖直之能事，若有人嫌它过于古拙，不用也可以，写《伊阙碑》的人，可以同时把墨迹大字《阴符经》对照着看，便能看明白他的用笔，这两种是褚公同一时期写成的。喜欢欧虞书的人，可用《孟法师碑》来代替，这是褚公采用了他的两位老师的用笔长处（欧力虞韵），去掉了他们的结体的短处而写成的。《倪宽赞》略后于这个碑，字体极相近，可参看，但横画落笔平入不可学，这是褚书变体的开端，不免有些尝试的地方；他到后来便改正了，看一看《房梁公碑》和《雁塔圣教序记》就可以明白。颜书宜先熟看墨迹《告身》的用笔，然后再临写《仙坛记》或者《画赞》。我何以要采用柳的《李晟碑》，因为柳《跋送梨帖》真迹，是在写《李晟碑》前一年写的，对照着多看几遍，很容易了解他用笔的真相，是极其有益处的，比临别的柳碑好得多，董玄宰曾经说过一句话，大致是这样："自得柳诚悬笔法后，始能淡，此外不复他求矣。"我认为董这句话，不是欺人之谈，因为我看见了他跋虞临《兰亭序》的几行小楷，相信他是于柳书是有心得的。赵书点画，笔笔断而复连，交代又极分明，但是平捺有病，不可学。

习字的益处

写字时必须端坐，脊梁竖直，胸膛敞开，两肩放松，前人又说："写字先从安脚起"，这并不是说字的脚，也正说的是写字人的脚，要平稳地踏放在地上。这些都是为的使身体各部分保持正常活动关系，不让它们失却平衡，彼此发生障碍，然后才能血脉通畅，呼吸和平，身安意闲，动静协调，想行便行，想止便止，眼前手下一切微妙的动作，随时随处都能够照顾得周周到到。在这样情况之下去伸纸学习写字，就会逐步走入佳境，一切点画形神，都很容易有深入的体会，不但字字得到了适当安排，连一个人的身心各方面也都得到了适当安排。一个忙于工作的人，不问是脑力劳动，或者是体力劳动，如果每日能够在百忙中挤出一小时，甚至于半小时或二十分钟的辰光也好，来照这样练习一番，我相信不但于身体有好处，而且可以养成善于观察、考虑、处理一切事情的敏锐的和凝静的头脑。程明道曾经这样说过："某书字时甚敬，非是要字好，即此是学。"诸位看了，不要以为凡是宋儒的话，都不过是些道学先生腐气腾腾的话，而不去理睬它，这是不恰当的。我以为这里说的"敬"，就和"执事敬"的"敬"字意思一样，用现代的话来解释，便是全心全意地认真去做。因为不是这样，便做不好任何一桩事情的。米元章说"一日不书，便觉思涩"，可以见得，习字不但有关于身体的活动，而且有关于精神的活动，这是爱好写字的人所公认的事实。

我并没有希望人人都能成为一个书家的意思，真正的书家不是单靠我们提倡一下就会产生出来的。不过只要人们肯略微注意一下书法，懂得它的一些重要意义，并且肯经过一番执笔法的练习的话，依我的经验说来，不但字体会写得好看些，而且能够写得快些，写的时间能够持久些，因而就能够多

写些，这岂不是对于日常应用也是有好处，是值得提倡的一件事情吗！字的用场，实在是太广泛了，如彼此通信，工作报告，考试答案，宣传写作，处所题名，物品标识等等，写得漂亮一点，就格外会使得接触到的人们意兴快畅些，更愿意接受些。我想，一般爱好艺术的人们，若是看到了任何上面题着有意义的文句而且是漂亮的字迹，一定会发生出快感。

去年接到了一封来信，是浙东白马湖春晖中学三位同学写的，是来问我关于书法上的几个问题的。信上说他们看到了我所写的谈书法的文章后，增加了学习书法的兴趣，再提出几个问题，要我答复。他们是这样写的："一、书法究竟是不是祖国优秀的文化遗产的一部分？二、如果是的，是否应该很好地爱护它，把它发扬光大？三、书法究竟是不是过去统治阶级提倡的，还是人民大众所提倡的？四、书法是不是值得学习？应该怎样学习？学到怎样地步才算合标准？"第一、二、四等三个问题，已经在上面几章中讲过了，现在专就第三个问题，解答如下：

馆阁体《敬斋箴》

　　为沈度于明永乐十六年（1418年）所书的小楷书法作品，属于典型的"馆阁体"。此帖笔力劲健，气格超迈，字形丰润淳和，端雅雍容，代表了"馆阁体"的最高水准。

文字和语言一样，是一种人类交流思想所用的工具，它是没有阶级性的，它虽可以为反动的统治阶级服务，但也可以为人民大众服务。现在人民翻了身，当家作主了，承受先民文化遗产，正是我们无可推诿的责任，我们对于书法的提倡和爱护，也就是为要尽这一分责任。还有人以为劳动大众不懂得欣赏名画法书，这也是错误的想法。要知道劳动人民并非生来文化水准低，而是过去一直被剥夺了受教育权利的缘故。我相信，人民大众欣赏书画的能力，同欣赏音乐、戏剧一样，是必然会普遍地一日比一日增高的。五年以来劳动人民文化生活水平的提高，便是明例。

再说一件事，清朝到了乾隆时代，有一种乌、方、光的字体，就是所谓"馆阁体"，这却是专为写给皇帝看的大卷和白折而造成的；近百年来，已为一般人士所鄙视。邓石如、包世臣他们提倡写汉魏六朝碑版，目的就是反对这种字体。我们在今日，写字主张整齐匀净，是可以的，却不可以将历代传统的法书一笔抹杀，而反向"馆阁体"看齐。这是我对于书法的意见。

第三章
青年们如何学书法

自习的回忆

我的祖父和父亲都能书，祖父虽不及见，而他的遗墨，在幼小时即知爱玩，他是用力于颜行而参之以董玄宰的风格。父亲喜欢欧阳信本书，中年浸淫于北朝碑版，时亦用赵松雪法，他老人家忙于公务，不曾亲自教过我写字，但是受到了不少的熏染。记得在十二三岁时，塾师宁乡吴老夫子是个黄敬舆太史的崇拜者，一开始就教我临摹黄书《醴泉铭》，不辨美恶地依样画着葫芦。有一次，夏天的夜间，在祖母房里温课，写大楷，父亲忽然走进来，很高兴地看我们写字，他便拿起笔来在仿纸上写了几个字，我看他的字挺劲遒丽，很和欧阳《醴泉铭》相近，不像黄太史体，我就问："为什么不照他的样子写？"父亲很简单地回答："我不必照他的样子。"这才领会到黄字有问题。从此以后，把家中有的碑帖，取来细看，并不时抽空去临写。我对于叶蔗田所刻的《耕霞馆帖》，最为欣赏，因为这部帖中所收的自钟王以至唐宋元明清诸名家都有一点，已经够我取法，写字的兴趣也就浓厚起来。这是我入门第一阶段。

十五岁以后，已能为人书扇，父亲又教我去学篆书，用邓石如所写西铭为模范，但没有能够写成功。二十岁后，在西安，与蔡师愚相识，他大事宣传包安吴学说；又遇见王鲁生，他以一本《爨龙颜碑》相赠，没有好好地去学；又遇到仇沫之先生，爱其字流利生动，往往用长颖羊毫仿为之。二十五岁以前皆作此体。

二十五岁由长安移家回浙江，在杭州遇见一位安徽朋友，第一面一开口就向我说："昨天看见你写的一首诗，诗很好，字则其俗在骨。"这句话初听到，实在有点刺耳。但仔细想一想，确实不差，应该痛改前非，重新学起。

于是想起了师愚的话，把安吴《艺舟双楫》论书部分，仔仔细细地看一番，能懂的地方，就照着去做。首先从指实掌虚、掌竖腕平、执笔做起，每日取一刀尺八纸，用大羊毫蘸着淡墨，临写汉碑，一纸一字，等它干透，再和墨使稍浓，一张写四字，再等干后，翻转来随便不拘大小，写满为止。如是不间断者两三年，然后能悬腕作字，字画也稍能平正。这时已经是二十九岁了。

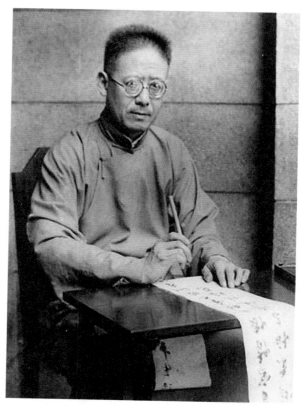

沈尹默习字一

1913年到了北京，始一意临学北碑，从《龙门二十品》入手，而《爨宝子》《爨龙颜》《郑文公》《刁遵》《崔敬邕》等，尤其爱写《张猛龙碑》，但着意于画平竖直，遂取《大代华岳庙碑》，刻意临摹，每作一横，辄屏气为之，横成始敢畅意呼吸，继续行之，几达三四年之久。嗣后得元魏新出土碑

碣，如《元显儁》《元彦》诸志，都所爱临。《敬使君》《苏孝慈》则在陕南时即临写过，但不专耳。在这期间，除写信外，不常以行书应人请求，多半是写正书，这是为得要彻底洗刷干净以前行草所沾染上的俗气的缘故。一直写北朝碑，到了1930年，才觉得腕下有力。于是再开始学写行草，从米南宫经过智永、虞世南、褚遂良、怀仁等人，上溯二王书。因为在这时期买得了米老《七帖》真迹照片，又得到献之《中秋帖》、王珣《伯远帖》及日本所藏右军《丧乱》《孔侍中》等帖拓本（陈隋人拓书精妙，只下真迹一等）的照片；又能时常到故宫博物院去看唐宋以来法书手迹，得到启示，受益匪浅。同时，遍临褚遂良各碑，始识得唐代规模。这是重新改学后，获得了第一步的成绩。

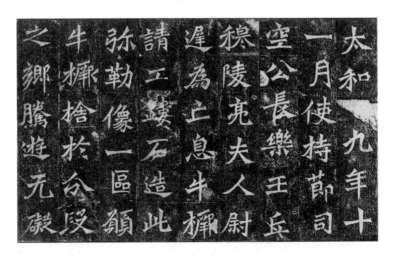

《牛橛造像记》局部拓本

又称《尉迟造像记》《长乐王造像》，龙门二十品之一，北魏太和十九年（公元495年）立于河南洛阳龙门石窟。此碑体势峻拔方整，神态宽博旷达，意境高古，在北魏楷书中属精品力作。

《始平公造像记》局部拓本

全称为《比丘慧成为亡父洛阳刺史始平公造像题记》，龙门二十品之一，孟达撰文，朱义章书写，北魏孝文帝太和二十二年（公元498年）刻于河南洛阳龙门石窟。此碑文方笔斩截，结体扁方紧密，点画厚重饱满，收放有度。

《爨宝子碑》局部拓本

全称《晋故振威将军建宁太守爨府君墓碑》，刻于东晋义熙元年（公元405年），清乾隆四十三年（1778年）出土于云南曲靖，现存于曲靖市第一中学爨碑亭内。此碑字体介于隶、楷之间，笔画质拙凝重，显得端严高古。

《爨龙颜碑》局部拓本

　　全称《宋故龙骧将军护镇蛮校尉宁州刺史邛都县侯爨使君之碑》，碑文由爨道庆撰写，刻于南朝刘宋大明二年（公元458年），现存于云南陆良县薛官堡斗阁寺内。此碑记述了爨氏的由来和墓主的生平政绩等，为楷书书法，但仍有隶书笔意，转折遒劲，风貌雄健，又时有雅逸之气。

《崔敬邕墓志》局部拓本

　　又称《崔贞公墓志》，北魏熙平二年（公元517年）刻立，清康熙十八年（1679年）河北安平出土，原石已佚。此碑用笔清俊劲爽，法度谨然而不刻板，结体淳雅古朴，为北魏书中精品。

《元显儁墓志》拓本

　　刻于北魏宣武帝延昌二年（公元513年），民国六年（1917年）出土于河南洛阳，现藏于南京博物院。此碑用笔方圆皆备，结体精紧茂密，显得丰姿特秀、极具韵致。

《北魏元彦墓志》局部拓本

　　北魏熙平元年（公元516年）刻立，清末出土于河南洛阳。此碑用笔法度严谨，笔画瘦硬，结体斜向紧结，展现奔放之势。

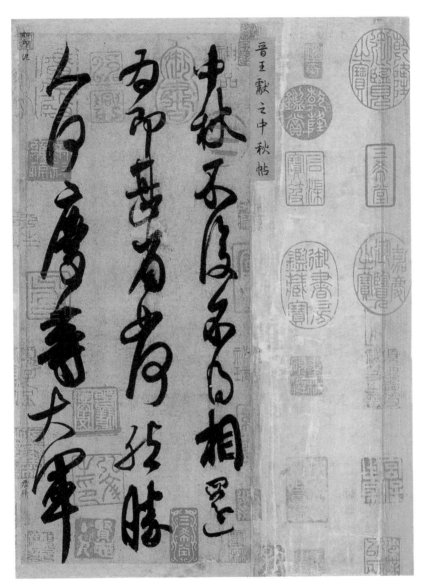

《中秋帖》

又称《十二月帖》，传为王献之的草书书法作品，纸本现藏于北京故宫博物院。此帖字形大小正斜组合，行草相杂，书法古厚，整幅字气韵贯通，雄浑奔放。

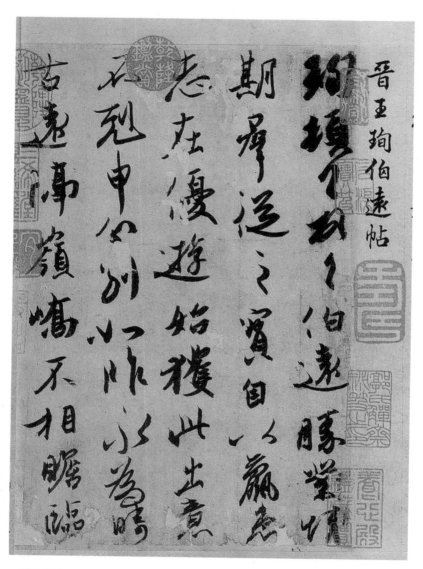

《伯远帖》

　　东晋书法家王珣的行书书法作品，现藏于北京故宫博物院。此帖丰神俊朗，流利潇洒，是公认唯一传世的东晋名家法书真迹，在中国书法史上具有崇高的地位。

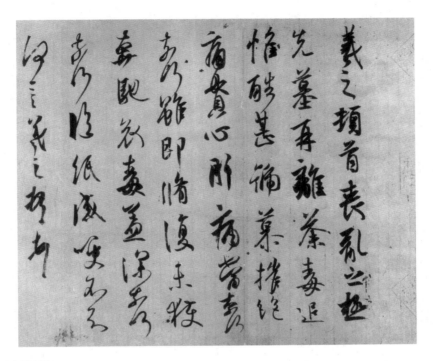

《丧乱帖》

东晋书法家王羲之为表示自己的无奈和悲愤之情，创作于东晋永和年间的行草书书法作品，现收藏于日本宫内厅三之丸尚藏馆。此帖用笔挺劲，结体纵长，书写时先行后草，时行时草，体现了感情由压抑至激越的剧烈变化。

1932 年回到上海，继续用功习褚书，明白了褚公晚年所书《雁塔圣教序记》与《礼器碑》的血脉关系，也认清了《枯树赋》是米书所从出，且疑世间传本，已是米老所临摹者，非褚原迹；但宋以前人临书，必求逼真，非如后世以遗貌取神为高，信手写成者可比，即谓此是从褚书原迹来，似无不可。

《雁塔圣教序记》局部拓本

又称《慈恩寺圣教序》，唐太宗李世民作《序》，高宗李治作《序记》，褚遂良书写，唐高宗永徽四年（公元653年）刻碑石，并分别镶嵌在陕西西安慈恩寺大雁塔底层南门两侧。此碑字体看似清丽纤瘦，实则劲秀饱满，笔法娴熟老成，很能代表褚遂良楷书风格。

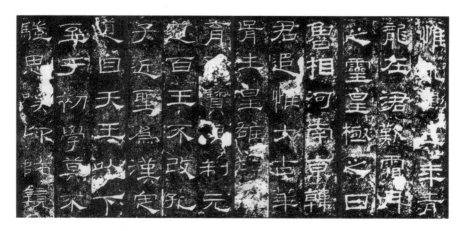

《礼器碑》局部拓本

又名"韩敕碑"，东汉桓帝永寿二年（公元 156 年）刻立，记述鲁相韩敕造作孔庙礼器、修饰孔子宅庙等功绩。此碑为隶书书法，笔画瘦劲且有轻重变化，结体紧密又有开张舒展，风格质朴淳厚，是东汉隶书的典型代表，书法价值很高。

《枯树赋》拓本

据传是唐代大书法家褚遂良的作品，贞观四年（公元 630 年）刻立，内容为北周诗人庾信的辞赋作品。此碑为行书，倚正纵横，错综变化，整密秀润。

学褚书同时，也间或临习其他唐人书，如陆柬之、李邕、徐浩、贺知章、孙过庭、张从申、范的等人，以及五代的杨凝式《韭花帖》《步虚词》、宋李建中《土母帖》、薛绍彭《杂书帖》，元代赵孟頫、鲜于枢诸名家墨迹。尤其对于唐太宗《温泉铭》，用了一番力量，因为他们都是二王嫡系，二王墨迹，世无传者，不得不在此等处讨消息。《兰亭禊帖》虽也临写，但不易上手。于明代文衡山书，也学过一时；董玄宰却少学习。

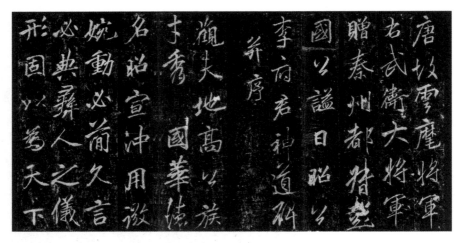

李邕《云麾将军碑》局部拓本

又称《李思训碑》，李邕撰文书写，记载李思训一生功名仕宦重要事，今存于陕西蒲城桥陵，下半段残缺。此碑以行书入碑，可谓碑之变格，书法瘦劲凛然，结字纵长，顿挫起伏流畅动人，顾盼有神。

贺知章《草书孝经》局部

　　据卷末小楷款识"建隆二年冬十月重粘裱贺监墨迹"，推测为贺知章的作品，今藏于日本皇室。此帖为草书书法，而略取隶意，气息高古，点画激越而结体自然，充分体现了"四明狂客"贺知章风流不羁的浪漫情怀。

孙过庭《书谱》局部

　　《书谱》是孙过庭于唐垂拱三年（公元 687 年）所作书论，内容广博宏富，见解精辟独到，墨迹现藏于台湾故宫博物院。此帖用笔俊拔坚劲，章法错落有致，是孙过庭的书法代表作。

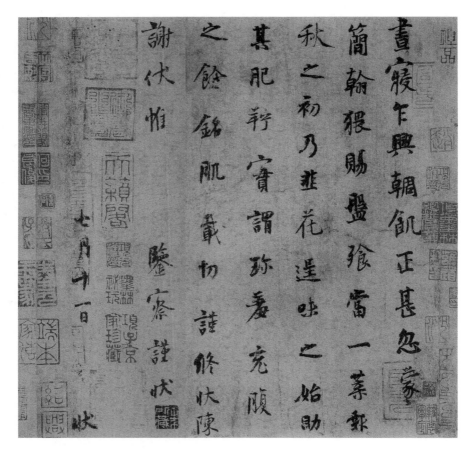

《韭花帖》

唐末五代书法家杨凝式某次昼寝之后饥饿无比，得韭花珍馐而食，心中惬意，灵感大发，写下此行书名作。此帖点画生动而结构端庄温雅，用笔谨严却不古板呆滞。

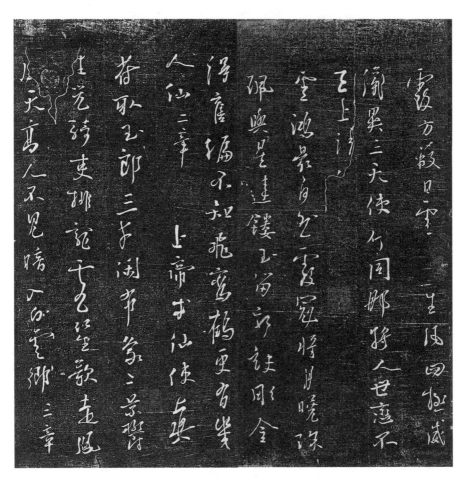

《步虚词》局部

　　杨凝式于后唐清泰三年（公元 936 年）所书行草法帖，真迹久佚。此帖字势飘逸闲雅，笔法奇巧流畅，间有独特的草书，令人心旷神怡。

《土母帖》

又称《宋李建中书诣册》，是北宋初期书法家李建中所写行书代表作。此帖用笔沉着丰美，结体紧密修长，起笔、收笔处有楷书笔意。

赵孟頫《归去来辞》（延祐五年）局部

赵孟頫以宋宗室身份出仕蒙元三十余年，从未停止过对辞官回乡的渴望，曾多次书写《归去来辞》，此卷创作于元延祐五年（1318年），现藏于湖州博物馆。此帖点画刚健挺拔，而结体婀娜多姿，兼具各家之长，体现了赵孟頫晚年炉火纯青的书法境界。

文衡山《赤壁赋》局部

文徵明，号"衡山居士"，极为喜爱《赤壁赋》，曾多次书写。据题记年月，此帖是文徵明八十九岁时所书，距他逝世只有四个月。虽然他自言"笔尤不精，殊不成字"，但此帖笔势潇洒流畅，笔意飘逸神飞，是人书俱老的佳作。

　　回到上海的那一年，眼病大发，整整一年多，不能看书写字。第二年眼力开始恢复，便忍不住要写字，不到几个月就写了二三百幅，选出了一百幅，开了一次展览会，悬挂起来一看，毛病实在太多了。从此以后，规定每次写成一幅，必逐字逐画，详细地检查一遍，点画笔势有不合法处，就牢牢记住，下次写时，必须改正，一次改不了，二次必须改，如此做了十余年，没有放松过，直到现在，认真写字，还是要经过检查才放手。

　　1939 年离开上海，到了重庆，有一段很空闲的时期，眼病也好了些，把身边携带着的米老《七帖》照片，时时把玩，对于帖中"惜无索靖真迹，观其下笔处"一语，若有领悟，就是他不说用笔，而说下笔，这一"下"字，很有分寸。我就依照他的指示，去看他《七帖》中所有的字，每一个下笔处，都注意到，始恍然大悟，这就是从来所说的用笔之法，非如此，笔锋就不能够中；非如此，牵丝就不容易对头，笔势往来就不合。明白了这个道理，去着手随意遍临历代名家法书，细心地求其所同，发现了所同者，恰恰是下笔

皆如此，这就是中锋，不可不从同，其他皆不妨存异。那时适有人送来故宫所印八柱兰亭三种，一是虞临本，一是褚临本，一是唐摹书人响拓本，手边还有白云居米临本，遂发奋临学，渐能上手；但仍嫌拘束，未能尽其宽博之趣。又补临《张黑女墓志》，识得了何贞老受病处。又得见褚书大字《阴符经》真迹印本，以其与书《伊阙佛龛碑》同一时期，取来对勘。《伊阙》用笔，始能明显呈露。又临柳公权书《李晟碑》数过，柳书此碑，与其《跋送梨帖》后，相隔只一年，我从他题跋的几行真迹中，得到了他的用笔法，用它去临《李晟碑》字，始能不为拓洗损毁处所误。这一阶段，对于书法的意义，始有了进一步的体会与认识，因之开始试写了一篇论书法的文字，分清了五字执笔法与四字拨镫法的混淆。

抗战胜利后，仍回到上海，过着卖字生涯，更有机会努力习字，于欧阳信本、颜鲁公、怀素、苏东坡、黄山谷、蔡君谟、米南宫诸人书，皆所致力，尤其于欧阳草书千文及怀素小草《千字文》，若各有所得，发现他们用笔有一拓直下和非一拓直下（行笔有起伏轻重疾徐）之分，欧阳属于前者，怀素属于后者；前者是二王以来旧法，后者是张长史、颜鲁公以后新法。我是这样体会着，不知是否，还得请教海内方家。

沈尹默习字二

苏东坡《前赤壁赋》局部

　　苏东坡的《前赤壁赋》在文学史上留名千古，而这篇元丰六年（1083 年）所书的行楷书法，用笔锋正力足，结体稳密，笔势圆劲，字形宽厚丰美，而凝笔力于筋骨中，亦是佳作。

怀素《小草千字文》

　　唐代书法家怀素书写的小草书法作品，内容为自古流传的启蒙读物《千字文》。此帖笔法严谨老辣，笔势流畅自然，笔意平淡闲雅，世称"千金帖"。

我是一个独学而无师友指导帮助的人，因此，不免要走无数弯路；但也有一点好处，成见要比别人少一些。我于当今虽无所师承，而人人却都是我的先生。我记得在湖州时，有人传说汪渊若的写字秘诀，是笔不离纸，纸不离笔，又听见人说李梅庵写字方法是无一米粟处不曲。我听过后，就在古人法书中找印证。同时在汪李两君字体中找印证。结果我知道，这两种说法，的确是写字的要诀。但是两君只是能说出来，而自家做到的却都不是。因为"不离"不是拖着走，"无处不曲"不是用手指捻着使它曲，而必须做到曲而有直体，如河流一般，水势流直而波纹则曲。此法在山谷字画中最为显著。

沈尹默书法作品示例

　　从十五岁到现在，计算一下，已经整整经过六十年了，经过这样漫长的岁月学习，所成就者仅仅如此，对人对己，皆说不过去。这两年来，补读些未曾读过的书，思想有了一些进步，写字方面，虽不如从前专一，但觉得比以前开悟不少；或者还可以有一点进益，也未可知。俗语说得好，学到老，学不了。所以我不能自满，不敢不勉。

书家和善书者

"古之善书，往往不知笔法。"前人是这样说过。就写字的初期来说，这句话，是可以理解的，正同音韵一样，四声清浊，是不能为晋宋以前的文人所熟悉的，他们作文，只求口吻调利而已。但在今天看来，就很觉得奇怪，既说他不懂得笔法，何以又称他为善书者呢？这种说法，实在容易引起后来学者不重视笔法的弊病。可是，事实的确是这样的。前面已经讲过，笔法不是某一个人凭空创造出来的，而是由写字的人们逐渐地在写字的点画过程中，发现了它，因而很好地去认真利用它，彼此传授，成为一定必守的规律。由此可知，书家和非书家的区别，在初期是不会有的。写字发展到相当兴盛之后（尤其到唐代），爱好写字的人们，一天比一天多了起来，就产生出一批好奇立异，相信自己，不大愿意守法的人，分成许多派别，各人使用各人的手法，各人创立各人所愿意的规则，并且传授及别人。凡是人为的规则，它本身与实际必然不能十分相切合，因而它是空洞的、缺少生命力的，因而也就不会具有普遍的、永久的活动性，因而也就不可能使人人都满意地沿用着它而发生效力。在这里，自然而然地便有书家和非书家的分别明显出来了。有天分、有修养的人们，往往依他自己的手法，也可能写出一笔可看的字，但是详细检察一下它的点画，有时与笔法偶然暗合，有时则不然，尤其是不能各种皆工。既是这样，我们自然无法以书家看待他们，至多只能称之为善书者。讲到书家，那就得精通八法，无论是端楷，或者是行草，它的点画使转，处处皆须合法，不能丝毫苟且从事，你只要看一看二王欧虞褚颜诸家遗留下来的成绩，就可以明白，如果拿书和画来相比着看，书家的书，就好比精通六法的画师的画，善书者的书，就好比文人的写意画。善书者的书，正

如文人画，也有它的风致可爱处，但不能学，只能参观，以博其趣。其实这也是写字发展过程中，不可避免的现象。

六朝及唐人写经，风格虽不甚高，但是点画不失法度，它自成为一种经生体，比之后代善书者的字体，要谨严得多。宋代的苏东坡，大家都承认他是个书家，但他因天分过高，放任不羁，执笔单勾，已为当时所非议。他自己曾经说过："我书意造本无法。"黄山谷也尝说他"往往有意到笔不到处"。就这一点来看，他又是一个道地的不拘拘于法度的善书的典型人物，因而成为后来学书人不需要讲究笔法的借口。我们要知道，没有过人的天分，就想从东坡的意造入手，那是毫无成就可期的。我尝看见东坡画的枯树竹石横幅，十分外行，但极有天趣，米元章在后边题了一首诗，颇有相互发挥之妙。这为文人大开了一个方便之门，也因此把守法度的好习惯，破坏无遗。自元以来，书画都江河日下，到了明清两代，可看的书画就越来越少了。一个人一味地从心所欲做事，本来是一事无成的。但是若能做到从心所欲不逾矩（自然不是意造的矩）的程度，那却是最高的进境。写字的人，也须要做到这样，不是这样，便为法度所拘，那也无足取了。

谈谈魏晋以来主要的几位书家

我们为了要把字写好，就不能不向历来有名的书法家讨教。不但要读通他们关于书法的理论，更重要的是要仔细研究他们的作品，在那些中间用心吸取他们积累下来的宝贵经验，用来端正自己的学习，做好写字第一步工作。这是每一个认真学字的人都必须经过的阶段——临摹阶段。

我平生笃信米海岳"石刻不可学"及"惜无索靖真迹，观其下笔处"这两句话。所以，在这里不但不想涉及篆隶章草（其理由前面已说过），即六朝有名碑版，亦不暇一一详说。只就真迹现尚可见者加以叙述，即便是摹拓本，也比经过刀刻的容易看出用笔迹象，看熟了这些书法家用笔方法，然后去揣摩其他石刻，才能看得懂它的笔势往还，有脉络可寻，不致被刀痕及拓失处所欺骗，始能够着手好好地去临写。要知道，这是我们生在印刷术昌明的时代，才有这样幸运，前代的人除了乞灵于石刻以外，就没有其他好办法了。我们现在有这样便利的条件，还学不好写字是不应该的。

我不主张用碑版来说明结字，是因为有比较更为合适的真迹影本可利用。并不是说习字绝对不需要碑版，相反的，希望学字的人，除了临写真迹影本外，若果能常常阅读碑帖，潜心玩味，久而久之，于写字一道，才能得到深切的理会，即米老所谓"得趣"者是也。晋唐间还有一种写经和抄书人的字，即前人所谓经生体，现在尚有不少真迹流传世间，风格虽然不甚超妙，然大致精整，颇有可观，见其用笔往往合于法度，比之近代馆阁体，要高明得多，亦宜参看。

汉末刘德升善为行书，有两个学生，胡昭和钟繇，胡字体肥，钟书则瘦，是为行楷书创始的成功者。胡已无只字传世；钟书世间虽有，但在梁代已少

人知，《宣示》等帖，传为王羲之所临写（详见陶弘景与梁武帝《论书启》中）。钟繇继承蔡邕笔法，又得刘德升传授，实工三体，王僧虔云："一曰铭石之书，最妙者也；二曰章程书，传秘书，教小学者也；三曰行狎书，相闻者也。"铭石书即隶书；章程书意指当时新体俗字，即今之楷书；行狎书即行书。据此，近代通行之楷行，自当以钟繇为祖，而羲之实继承之，今以流传之钟帖，大概为临写本，故只好从羲献父子说起。羲献父子，师法钟繇，加以改革，面目一新。褚遂良承接二王之业，兼师史陵，参以己意，乃创立唐代规模，传授到了颜真卿，更为书法史上开辟了一条崭新大道。故叙述楷行以及草书的书家，必须首先着重二王与褚颜四家，才能使学者明了历代书法演进的轨辙。

几个问题的回答

近来有人问："你是怎样把字写好了的？"我以为，前面一段自学回忆的叙述，不言而喻，就是这一问题的具体答案。但是，现在再来概括地说明一下，也不是没有用处。首先，我一向把写字这个工作，是当作日常生活中一部分分内应该去做的事情来看待的，和其他学习以及修持心身等等一样，见贤思齐，闻过必改，所以即便写一两行字，都不敢苟且从事，必须端正坐好，依法执笔去写，这样，并不是出于求名求利希图成家的念头，也不是盲从"心正笔正"的说法，而只是要尽到自己的本分，才觉得对得起自己，如此而已。其次，认为这件事是终身事业，不可能求其速成，只能本着前人所说的"宽着期限，紧着课程"的办法，不厌倦、不间断地耐心去做到老。再就是一向下定决心，多经眼，多动手，以求养成能够真正虚心接受一切的习惯，好将那些成见偏见去得干净，庶几乎不致为一时的爱憎私意所蒙，才能够渐渐地看清楚了前人遗迹的长处和短处，在这里，就遇到了无数良师的指点，供我取法。不规规然株守一家之言，而得到转益多师之益，由博而约，约始可守。我在这样实践中，从来不曾忽略过一点一画极其细微的地方，展玩前贤墨迹影写本时，总是悉心静气地仔细寻求其下笔过笔，牵丝明暗，一切异中之同，同中之异，明确理会得了，方才放手。我这样做了几十年，自然不能说毫无成绩，但还是极其平常的，要说是已经真个写好了，那就不甚切合，这决不是我过分谦虚，因为好这一名词，是相对的，是要经过比较，才能下得得当，我自己觉得现在还禁不起认真的比较。但是在此，我想附带着肯定地说一句话：能持久写字，关于摄心养生方面是有一定程度的好处的。

有人问："我们怎样才能写好字？"我以为，字总是人人必须写的，但

是人人都希望成为书家，那是不一定可能，而且也无此必要。不过，一般说来，起码条件，要切合实用，就是要做到写起来便捷容易，看起来又整洁明白。目前青少年中，已经符合这个条件的固然是有的，无奈为数实在太少，大多数不但写得不甚美观，而且极难辨认，有时简直失掉了文字是社会交通工具的唯一作用。我想当他们书写的时候，也是不得已而才执起笔来的，一定丝毫感不到兴趣，自然无从写好，只图纸上画过了，送出便完事，后果如何，一概不管。人们一向对于这样的现象是发愁的。现在青年们，自觉地也认为字是值得学一学，单就我所接触的青年来说，几年来，一天比一天多，要求我告诉他们写字的方法，所有来信，都是很诚恳的。现在就我所认为非此不可而又简便易行的几点，列举如下：

第一，要先从横平竖直学起，耐性地，力求必平必直，不可苟且，这个做到了，还要画长的还它个长，画短的还它个短，"乚"要像个"乚"，"乀"要像个"乀"，"丿""乀"等也得准此，不能任意改样。如此把正楷学好，写得整整齐齐，能入格子，然后学写行书，它的减省笔画，往来牵带，都有规矩，不能乱涂，若任意变更，就会令人不识。写到纯熟时候，懂得了它的一定法则，就不觉得难办，只在留心熟练，无他捷径可寻。不厌不倦，持久学习，以上所说的便捷整洁条件，就不难达到。我在此举出楷行碑帖各一部，可资初学临写，但不是说非这几种不可，若果手头有别种好学的帖，也不妨取临。

一、唐王知敬书《卫景武公碑》（楷书）

二、唐怀仁集右军书《三藏圣教序记》（行书）

有人问："写字是不是一定要先学好执笔？"我以为，无论是任何一种工具，为得要很好利用它去做工作，一切执法中，必定有一种是对于使用它时，最为适合的方式。这都是可以在人们使用实践中，经过选择、辨识出来的。我常常用拿筷子作比方来说明执笔，同是一理。但是人们往往认为这些小事，不值得用心去学习，切身事情，忍而不察，因而使得一生不懂执筷法的人，一生也就不能好好拈菜，不但旁人看见替他难过，他自己着实感到不方便。所以前人说："人莫不饮食也，鲜能知味也。"就是说随便将平凡切己的事，

都忽略过去，不曾在意，那么，要想进一步学习些东西，也就失掉了良好基础。为得想把字写好，必得先学执笔，这是经验告诉我，非如此不可。

《怀仁集王羲之圣教序》局部拓本

唐代书法家怀仁和尚集内府所藏王羲之行书真迹，内容为唐太宗李世民亲撰《大唐三藏圣教序》、太子李治所作《序记》，并附有《般若波罗蜜多心经》，唐咸亨三年（公元 672 年）刻碑立于长安城蒋福寺，现藏于西安碑林博物馆。此碑保留了王羲之书法原貌，被历代书法家视为临书楷模。

我对于执笔，是主张用擫、押、勾、格、抵五字法，就是用五指包着笔管，指实、掌虚、掌竖、腕平、腕肘齐起（肘千万不可死放在书案上，腕悬起只要离案面一指上下即得，不必过高捉管），这样执法，去学习写字的。其余执法，概不采取，其理由是，五字执笔法是唯一适合于手臂生理的运用和现用工具——毛笔制作的性能发挥的，说它适合于使用，就是能达到前人所说的运腕的要求。指执须死，腕运须活，互相配合，才能发生作用，这是

一种自明的道理。腕运的功用，是将每一次快要走出一点一画中线的笔锋，随时随处地运它返回到中线中间来，保持着经常笔笔中锋，一无走著。大家知道，中锋是笔法中的根本法则，不能做到，点画就不可能圆满耐观。

说到运腕，就不能离开提和按，提按不单在笔画转换处要用，几乎每笔起讫及中间部分都须要用，前人所谓行笔，正是表明无一处不须用到起落。提按自然是一上一下两种动作，但是不仅是直上直下，而且还要有起有倒，起倒就有左右前后各种形势，所以永禅师说字有四面，而米海岳甚至说字有八面，若果仅能提按，不加上起倒，那就办不到四面，更不必说八面了。在这里可以证明前人所说的"管正非中锋"这一句话是极其切要而正确的。提、按、起、倒是用笔的四种关连在一起的方法，不分开固不能，但划然地分开就不是，即提即按，即按即提，随倒随起，随起随倒，而且提按中有起倒，起倒中有提按，似行还止，似断还连，当笔着纸后，如此动作，无一瞬息间可以停顿。学字的人，必须首先认识到这一点，悉心去揣摩练习，由能悬腕平拖，达到顺利使用提按起倒的运动去行笔，自然得多费些时间，多下些工夫，才能达到纯熟、自由自在的地步，这管笔才能归自己使用而不为笔所使，才能支配着笔去临写任何字体，无不如意。而且要轻就轻，要重就重，前人写字诀中所规定的落笔轻着纸重也容易做到。

上面说的一番话，自然是对于有意学习法书、苦练求精的人说的，不过就是仅仅要想写出来既整洁，书写时又便捷的人们，能够照样去下一些工夫，也是大有帮助，而不是枉费气力。还有一句话要提一提，这种执笔法，只是写三五分以上到五六寸大小的字，最为合宜适用，过大的字就不必拘定如此，而且也不合适。

有人问："学字是不是一定要临帖？"前人说过这样一句话："学不是读书，然不读书又不知所以为学之道。"我们也可以这样说：写字不是临帖，然不从临帖入手，又不知写字之道。临帖的意义，正和读书一样，从书中吸取到前人为学的经验，有助于我们格物致知，行己处世。临帖可以从帖中吸取前人写字的经验，容易得到他们用笔和结构的绳墨规矩，便于入门，踏稳脚步，既入门了，能将步子踏稳，便当独立运用自己的思考去写，不当一味

依靠着前人。但这不是说，从此就不必去刻意临摹，经常还得要取历代法书仔细研玩，随时还可以得到一些启发，这于自写时有很大帮助。不过，不可在前人脚下盘泥，即便摹得和前代某一名家一模一样，有何好处，终是无生命的伪造物，饶是海岳，还被人讥诮为集古字，这不可不知。写字必须将前人法则、个人特性和时代精神，融和一气，始成家数，试取历代书家来看，如钟、王、郑道昭、朱义章、智永禅师、虞、欧、褚、颜、柳、杨凝式、李建中、苏、黄、米、蔡、赵，鲜于、文、董诸公，不但各家有各家面目，而且各人能表现出他所处在的时代的特殊精神；但是他们所用的法则，却非常一致。在这里也就能明白写字为什么要临帖，临帖的重要性在哪里，是要吸取积累的经验，决不是纯粹摹古，断然可以如此说。

有人问："写字是不是一定要先从篆隶入手，写好了篆隶楷书行书，一定就容易写好？"我以为，这样说法，不能说他没有道理，但道理只在于不曾割断书法历史，这是好的。实际说来，四体写得一样好的书家，从古及今是很少很少的。这不是没有理由，因为篆、隶、楷、行，究竟是四种迥然不同的形体，各有所尚，很难兼擅，某一体多练习些时候，某一体就会写得好些，这是很自然的。八法是为今楷设的，其笔势不但要比篆体多出许多，也比隶体要多些，楷书自然可以取法篆笔的圆通，也可以取法隶笔的方峭，然断不可以拿来直接使用，还得要下一番融会贯通工夫，始合楷法，不然，就会闹出像曾国藩所说的某一笔取自颜，某一笔取自柳，某一笔则取自赵那样杂拌字的笑话。我现在是着重为写楷行的人说法，篆隶则不在范围之内，故不暇论及。明白了笔法后，先篆隶，后楷，固然可以，先楷后篆隶亦无不可，孰先孰后，似乎不必拘泥。

有人问："你的字是学哪一家的？"这个回答很难，看我那篇自学回忆，便能明白。若果一定要我指出出于哪一家，只好说我对于褚河南用力比较多些，就算是学褚字的吧。但是这样说，使我十分惭愧，因为褚公有个高足弟子，他是谁？是颜真卿。他继承了褚公，却能发展成为一个新的局面，那才值得佩服呢！

有人问："你为什么要把写字的人分为书家和善书者两种？"我的用意，

是使后来学习的人，易于取法，不增迷惑，凡是谨守笔法，无一点画不合者，即是书家，若钟、王以至文、董诸公皆是。善书者则不必如此严格对待，凡古近学者、文人、儒将、隐士、道流等，有修持，有襟抱，有才略的人，都能写出一手可看的字，但以笔法绳之，往往不能尽合，只能玩其丰神意趣，不能供人学习。拿画界来比方，书家是精通六法的画师，善书者只是写意画的文人。你若想真真学画，何去何从，断可知矣。

答人问书法

要想学习书法，就得学会用笔，想把这管笔使用得灵活、称心如意，首先得学好执笔才行。执笔虽有多种样式，但它总的要求，必须正确做到以下所说的几点。

执笔：指实、掌虚、掌竖、腕平，腕部和肘部一齐悬起，肩头尽量放松。腕部悬离案面，不必过高，只要离开一指高便得。肘部悬起自然要比腕部稍高一些，但不宜过高。过高了，肩头便会耸起来，就无法很好地松开来。

再来谈谈用笔。笔不论是硬毫、软毫、长锋、短锋，都必须先用清水洗透，揩干，通开入墨，然后使用。毫才灵活，笔毫着纸才能铺开，常使锋尖在每一点画的中线上行动。行动时，腕不断地提着按着，肘不断地导着送着。执笔一开始时，笔管的上端，须略略倾向到自己一面，锋尖在点画中行，要不使它离开中线，笔管必须随时左右前后变换着，采取自然相应的侧势，方能奏效。前代书法家所说的"管正非中锋"，就是说明这个道理，管正了锋必偏，实践中证明了这一点。

凡练武术的人，必须先练"站桩"等基本功。上面说的执笔法，也就是学写字的基本功。能够练好基本功，才有写好字的希望。但是一下子就想全部练好，那是不可能的，必须分段来练。第一阶段中，掌竖腕平，腕肘平起，是比较难练的一部分。开始学习的人们，必须有耐心，有恒心，勉强坚持着，而且要多花费一点时间去写字，久久成为习惯，才能提着笔去临写，不觉得困难。能够这样，这管笔便被我掌握住了，驱遣使用，方能如意，不致为笔所拘束，就好进入第二阶段的练习。

大家知道，每一个字是由各种点画构成的。每一点画都能圆满，而且笔

笔相生相应，活泼得势，那么，不但个个字形好看，而且行行都有生意。这就要靠腕去灵活运用，笔毫在画中行，不断地提按，使毫中所含墨汁，时停时注不是平拖过去，因此，笔画就会表现立体意味。腕肘既然并起，凡提腕时，就显出腕的功用；导送时，就显出肘的功用。在初学用腕提按，用肘导送时，往往提只是提，按只是按，导只是导，送只是送，不能很好地把它结合起来运用，因而不甚自然，这也影响到字的意趣。实际说来，四者必须结合，所谓提中有按，按中有提，导送两者，亦复如此。要结合着使用，其关键却在肩头。这就进入了第三阶段。肩头若不能松开，那就使四者不能自相结合。我们试仔细体会一下，每当腕下按时，肩头有弹性的松劲却在提着，导送往来，也由肩头的松劲牵住，使它无往不复。这是最后须要用的一段工夫。明朝的书家董其昌所说的自起自倒，自收自束，这四个自字，是很有意义的，就是说不是做作，而是天成，求其能尽手臂生理自然之妙用而已。前人所以说写字时笔能够起倒自如，才算成功。这是极有经验的话。

　　以上所说，不过是我个人对于书法融会的一得。这是从历代书家积累下来的经验基础上探讨所得的知识，再经过用自己数十年来不厌不倦地研习实践中获得的结果加了一番印证，认为它是可信的，于写字的人大有帮助。故不惮烦地细述给大家看，文句力求浅显易知，虽然如此，但在一向与书法少接触的人们看来，恐怕仍是不可能一目了然。本来，关于任何一种事物正确的知识，总是一个涉及许多方面，并包括各不相同而又相互联系的各个阶段的过程中的产物，决不是仅仅经过一两次的活动，就可以得来的东西。记得苏东坡曾经这样教人学书法：识浅见狭学不足，是不能学好书法的。必得要使心目手三者皆有所得。这就是说，必须眼脑手俱到，也就是教人由感性认识到理性认识，一直到手的实践，三者相互作用，不断地一次又一次，反复努力就有可能达到目的。

和青年朋友谈书法

书法是我国优秀的民族文化遗产，有很高的艺术价值。书画在我国素来是并提的。因为我国的文字是由象形字（如☉、☽、⛰、〣，即日月山水）演变而来；字的本身就是一幅画。历代的书法家花了很大的精力，刻苦钻研书法艺术，他们甚至看到高山的巍然屹立，流水的奔腾，白云的飘拂以及优美的舞蹈，都能从中领悟到用笔的方法。经过历代的书法家不断美化，才产生出书法艺术。

文字这个工具，是要靠书法来运用的，书法和各项工作有着密切的关系。美观清秀的文字，不仅能更好地衬托内容，而且使人看了心情舒畅，给人一种艺术享受。要晓得练字同时也是练人，青年朋友们能在业余抽一点时间练练毛笔字，这不但能增加我们的文化素养，而且还能锻炼一个人的意志和毅力。我国历史上许多著名的书法家，不但给我们创造了一套有很高艺术价值的书法艺术，而且他们练习书法的毅力和精神，也是值得我们学习的。如相传唐朝的书法家虞世南，在睡觉的时候还用指头在被子上画，把被子都划破了；宋朝的欧阳修和岳飞童年没有钱买纸笔，便用芦柴梗代笔用，在沙土上练字；后汉有个叫张芝的书法家，因为勤习书法，常洗砚笔，据说把一池清水都染黑了。

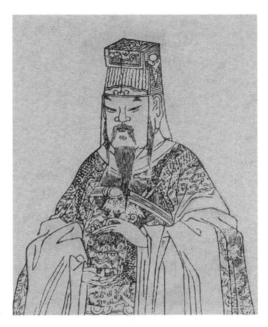

虞世南

　　字伯施，世居慈溪北乡鸣鹤场（今浙江宁波慈溪），唐初书法家、文学家，与欧阳询、褚遂良、薛稷合称"初唐四大家"。书法代表作有《孔子庙堂碑》《汝南公主墓志铭》《小楷破邪论序》等。

欧阳修

　　字永叔，号醉翁，晚号六一居士，江南西路吉州永丰（今江西吉安永丰）人，北宋政治家、文学家。书法代表作有《灼艾帖》《集古录跋尾》等。

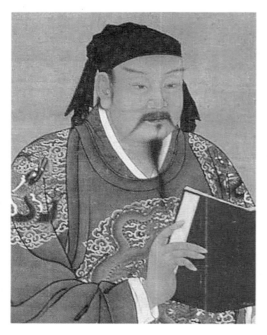

岳飞

　　字鹏举，著名抗金将领、民族英雄，南宋绍兴十一年末（1142年），被秦桧等奸臣以"莫须有"罪名冤杀，隆兴元年（1163年）得以昭雪，后追封为武穆王、鄂王和忠武王。书法代表作有《书谢朓诗》《前后出师表》《悼古战场》等。

张芝

　　字伯英，敦煌酒泉（今甘肃酒泉）人，东汉书法家，擅长草书，世称"草书之祖"。书法代表作有《终年帖》《冠军帖》等。

有些青年朋友苦于自己的字写不好，总想能找到一条得法的途径。这条途径是有的，但决不是一条可以不费工夫的捷径。根据我个人练习书法的体会，练字首先必须有一丝不苟的认真钻研的精神，又要持之以恒。我从幼小就开始练习书法，一直坚持练习至今已有六十余年，目前年近八十，还是继续不断的在练习，从没有间断过。为了打好书法的基础，我先从点画入手，进行练习。记得我学写一"丶"时，在整整八个月中坚持不断的练习这一捺，一直练习到自己认为满意时才止。写字除了练外，还要多看，多思索，多吸取别人书法的长处，检查自己的短处。我曾收集了晋、唐、宋、元各名家的真迹影印本多种，仔细研究，就是细如发丝的地方也不放过。无论看别人的书法或自己练写，都要用脑精思。

我们希望青年能继承和发扬祖国优秀的书法艺术。当然，我们并不要求人人都去当书法家。但是，写出端正、清晰、美观的文字，这无论从学习、工作或培养我们的意志毅力来说，都是有益的。为了帮助大家学习书法，我仅根据个人的体会，写几句练习书法的要领，供大家参考。

和青年朋友再谈书法

上次我在《青年报》上写了一篇关于书法的文章，许多青年朋友又提了一些问题，现在，我根据自己的体会，回答如下：

学习书法，先学哪一种体好？

一般文字都用楷书，学书法，应从楷书学起。

在楷书中，自古以来，名家很多，各成一体。你喜欢哪一种，就可先学那一种。学书法，要学笔法。不管什么名家，褚遂良也好，颜真卿也好，王献之也好，柳公权也好，他们的笔法都有共同之处；因为一点、一横、一竖等笔画，不管写时如何变，用笔都有一个基本方法。比如，颜真卿的一横的头是圆的，一点是圆的，一捺像一把圆形的刀；而褚遂良的一横的头是方的，一点也带角，一捺像一把长方形的刀。他们的字外形有很大不同，但用笔的基本方法还是一样的。

学书法为什么要从一横一竖等学起？它的基本要求和用笔方法是什么？

一点一横一竖等笔画，是写字的基础，它对每一字来说，是既独立而又联合的。就是说，要每一笔画写得好，又要在整个字里安排好它的位置，字才写得美。因此，学书法，就要先学好这些笔画。

一横一竖，一般说，能横平竖直就行。但怎样算"平"和"直"了呢？这里，要有正确的理解，也要有正确的基本用笔方法。有这么一个故事：有位青年

跟一位名书法家学书法，先学写一横，写了好久，去问名家是否平了，名家说不错，但要他继续练；又过了好久，再问，回答还是一样；第三次，这位青年又想去问，但他感到自己写的虽够平了，但不美，于是把这个体会告诉了名家。名家一听，笑道：这是真有了体会了。什么体会呢？原来，横平竖直不是一般的平和直，因为真正像用尺那样划出来的平和直并不美。平，要不平才能取得平；直，要不直才能取得直。写一横，落笔时笔锋先是直的；而写一竖时，笔锋却先是横的。这叫做"回锋"，也叫做"横来直受""直来横受"。好比打拳，一拳打出去，要有力，先是往内收一下再打的。这就是用笔的基本方法。要真正把一横一竖写好，还要虚实分清，能提能落，看得出起伏。在写一点时，也不能点下就算，虽然由于一点很短，看不清起伏，但必须有顿挫。

应该怎样执笔？

笔执得正确与否，对写字有很大影响。一般，用大拇指在后面挺住，用食指和中指在前面勾住，同时用无名指和小指衬在下面。衬在下面的两指，不应贴紧手掌，要离开一些，这叫"掌虚"，这样才能灵活。执笔时，不要执得太高。写时，要善于用手腕，手腕灵活，可以顾到四面，运用笔锋，不是呆板地直拖，这样，写的字才会灵活完美。

二王法书管窥——关于学习王字的经验谈

　　爱好书法的朋友们，向我提出了一个问题，就是"怎样学王？"这个问题提得很好，的确是一个值得研究的问题，也是我愿意接受这个考验，试作解答的问题之一，乍一看来仿佛很是简单，只要就所有王帖中举出几种来，指出先临哪一种，依次再去临其他各种，每临一种，应该注意些什么，说个详悉，便可交卷塞责。正如世传南齐时代王僧虔《笔意赞》（唐代《玉堂禁经》后附《书诀》一则，与此大同小异。）那样："先临告誓，次写黄庭，骨丰肉润，入妙通灵，努如植槊，勒若横钉……粗不为重，细不为轻，纤微向背，毫发死生。"据他的意见，只要照他这样做，便是"工之尽矣"，就能够达到"可擅时名"的成果。其实便这样做，在王僧虔时代，王书真迹尚为易见，努力为之，或许有效，若在现代，对于王书还是这样看待，还是这样做法，我觉得是大大不够的，岂但不够，恐怕简直很少可能性，使人辛勤一生，不知学的是什么王字，这样的答案，是不能起正确效用的。

　　这是什么缘故呢？因为在没有解答怎样学王以前，必须先把几个应当先决的重要问题，一一解决了，然后才能着手解决怎样学王的问题。几个先决问题是，要先弄清楚什么是王字，其次要弄清楚王字的遭遇如何，它是不是一直被人们重视，或者在当时和后来有不同的看法，还有流传真伪，转摹走样，等等关系。这些都须大致有些分晓，然后去学，在实践中，不断揣摩，心准目想，逐渐领会，才能和它一次接近一次，窥见真谛，收其成效。

　　现在所谓王，当然是指羲之而言，但就书法传统看来，齐梁以后，学书的人，大体皆宗师王氏，必然要涉及献之，这是事实，那就须要将他们父子二人之间，体势异同加以分析，对于后来的影响如何，亦须研讨才行。

　　那么，先来谈谈王氏父子书法的渊源和他们成就的异同。羲之自述学书经过，是这样说："余少学卫夫人书，将谓大能，及见李斯、曹喜、钟繇、梁鹄、蔡邕《石经》，又于仲兄洽处见张昶《华岳碑》，始知学卫夫人书，徒费年月耳，遂改本师，仍于众碑学习焉。"这一段文字，不能肯定是右军亲笔写出来的。但流传已久，亦不能说它无所依据，就不能认为他没有看见过这些碑字，显然其间有后人妄加的字样，如蔡邕《石经》句中原有的三体二字，就是妄加的，在引用时只能把它删去，尽人皆知，三体石经是魏石经。但不能以此之故，就完全否定了文中所说事实。文中叙述，虽犹未能详悉，却有可以取信之处。卫夫人是羲之习字的蒙师，她名铄字茂漪，是李矩的妻，卫恒的从妹，卫氏四世善书，家学有自，又传钟繇之法，能正书，入妙，世人评其书，如插花舞女，低昂美容。羲之从她学书，自然受到她的熏染，一遵钟法，姿媚之习尚，亦由之而成，后来博览秦汉以来篆隶淳古之迹，与卫夫人所传钟法新体有异，因而对于师传有所不满，这和后代书人从帖学入手的，一旦看见碑版，发生了兴趣，便欲改学，这是同样可以理解的事情。在这一段文字中，可以体会到羲之的姿媚风格和变古不尽的地方，是有其深厚根源的。王氏也是能书世家，羲之的叔父广，最有能名，对他的影响也很大，王僧虔曾说过，"自过江东，右军之前，惟广为最，为右军法。"羲之又自言："吾书比之钟张，钟当抗行，或谓过之；张草犹当雁行，张精熟过人，临池学书，池水尽墨，若吾耽之若此，未必谢之。"又言："吾真书胜钟，草故灭张。"就以上所说，便可以看出羲之平生致力之处，仍在隶和草二体，其所心仪手追的，只是钟繇张芝二人，而其成就，自谓隶胜钟繇，单逊张芝，这是他自己的评价，而后世也说他的草体不如真行，且稍差于献之。这可以见他自评的公允。唐代张怀瓘《书断》云："开凿通津，神模天巧，故能增损古法，裁成今体……然剖析张公之草，而秾纤折衷，乃愧其精熟，损益钟君之隶，虽运用增华，而古雅不逮，至精研体势，则无所不工，所谓冰寒于水。"张怀瓘叙述右军学习钟、张，用剖析、增损和精研体势来说，这是多么正确的学习方法。总之，要表明他不曾在前人脚下盘泥，依样画着葫芦，而是要运用自己的心手，使古人为我服务，不泥于古，不背乎今，才算心安

理得，他把平生从博览所得的秦汉篆隶各种不同笔法妙用，悉数融入于真行草体中去，遂形成了他那个时代最佳体势，推陈出新，更为后代开辟了新的天地。这是羲之书法，受人欢迎，被人推崇，说他"兼撮众法，备成一家"，为万世宗师的缘故。

前人说："献之幼学父书，次习于张（芝），后改制度，别创其法，率尔师心，冥合天矩"。所以《文章志》说他："变右军书为今体"。张怀瓘《书议》更说得详悉："子敬年十五六时，尝白其父云：'章草未能弘逸，今穷伪略（伪谓不拘六书规范，略谓省并点画屈折）之理，极草纵之致，不若藁行之间，于往法固殊，大人宜改体。且法既不定，事贵变通。然古法亦局而执。'子敬才高识远，行草之外，更开一门。夫行书非草非真，离方遁圆，在乎季孟之间，兼真者谓之真行，带草者谓之行草，子敬之法，非草（盖指章草而言）非行（盖指刘德升所创之行体，初解散真体，亦必不甚流便）。流便于草，开张于行，草（今草）又处其中间，无藉因循，宁拘制则，挺然秀出，务于简易，情驰神怡，超逸优游，临事制宜，从意适便，有若风行雨散，润色开花，笔法体势之中，最为风流者也"。陶弘景答萧衍（梁武帝）论书启云："逸少自吴兴以前，诸书犹有未称，凡厥好迹，皆是向在会稽时，永和十许年者，从失郡告灵不仕以后，不复自书，皆使此一人（这是他的代笔人，名字不详，或云是王家子弟，又相传任靖亦曾为之代笔），世中不能别也，见其缓异，呼为末年书。逸少亡后，子敬年十七八，全仿此人书，故遂成之，与之相似。"就以上所述，子敬学书经过，可推而知。初由其父得笔法，留意章草，更进而取法张芝草圣，推陈出新，遂成今法。当时人因其多所伪略，务求简易，遂叫它作破体，及其最终，则是受了其父末年代笔人书势的极大影响。所谓缓异，是说它与笔致紧敛者有所不同。在此等处，便可以参透得一些消息。大凡笔致紧敛，是内擫所成。反是，必然是外拓。后人用内擫外拓来区别二王书迹，很有道理。说大王是内擫，小王则是外拓。试观大王之书，刚健中正，流美而静，小王之书刚用柔显，华因实增。我现在用形象化的说法来阐明内擫外拓的意义，内擫是骨（骨气）胜之书，外拓是筋（筋力）胜之书，凡此都是指点画而言。前人往往有用金玉之质来形容笔

致的，以玉比钟繇字，以金比羲之字，我们现在可以用玉质来比大王，金质来比小王，美玉贞坚，宝光内蕴，纯金和柔，精彩外敷，望而可辨，不烦口说。再来就北朝及唐代书人来看，如《龙门造像》中之《始平公》《杨大眼》等、《张猛龙碑》《大代华岩庙碑》《隋启法寺碑》、欧阳询、柳公权所书各碑，皆可以说它是属于内擫范围的；《郑文公碑》《爨龙颜碑》《嵩高灵庙碑》《刁遵志》《崔敬邕志》等、李世民、颜真卿、徐浩、李邕诸人所书碑，则是属于外拓一方面。至于隋之《龙藏寺碑》，以及虞世南、褚遂良诸人书，则介乎两者之间。但要知道这都不过是一种相对的说法，不能机械地把它们划分得一清二楚。推之秦汉篆隶通行的时期，也可以这样说，他们多半是用内擫法，自解散隶体，创立草体以后，就出现了一些外拓的用法，我认为这是用笔发展的必然趋势，是可以理解的。由此而言，内擫近古，外拓趋今，古质今妍，不言而喻，学书之人，修业及时，亦甚合理。人人都懂得，古今这个名词，本是相对的，钟繇古于右军，右军又古于大令，因时发挥，自然有别。古今只是风尚不同之区分，不当用作优劣之标准。子敬耽精草法，故前人推崇，谓过其父，而真行则有逊色，此议颇为允切。右军父子的书法，都渊源于秦汉篆隶，而更用心继承和他们时代最接近而流行渐广的张钟书体，且把它加以发展，遂为后世所取法。但他们父子之间，又各有其自己的体会心得，世传《白云先生书诀》和《飞马帖》，事涉神怪，故不足信。但在这里，却反映了一种人类领悟事态物情的心理作用，就是前人常用的"思之思之，鬼神通之"的说法。人们要真正认清外界一切事物，必须经过主观思维，不断努力，久而久之，便可达到一旦豁然贯通的境地，微妙莫测，若有神助，如果相信神授是真，那就未免过于愚昧，期待神授，固然不可，就是专求诸人，还是不如反求诸己的可靠。现在把它且当作神话，寓言中所含教育意义的作用看待，仍旧是有益处的。更有一事值得说明一下，晋代书人遗墨，世间仅有存者，如近世所传陆机《平复帖》以及王珣《伯远帖》真迹，与右军父子笔札相较，显有不同，伯远笔致，近于《平复帖》，尚是当时流俗风格，不过已入能流，非一般笔札可比。后来元朝的虞集、冯子振等辈，欲复晋人之古，就是想恢复那种体势，即王僧虔所说的无心较其多少的吴士书，而右

军父子在当时却能不为流俗风尚所局限，转益多师，取多用弘，致使各体书势，面目一新，遂能高出时人一头地，不仅当时折服了庾翼，且为历代学人所追慕，其声隆誉久，良非偶然。

《杨大眼造像记》局部

全称《辅国将军杨大眼为孝文皇帝造像记》，是"龙门二十品"之一，位于河南洛阳龙门石窟。孝文帝崩于太和二十三年（公元499年），造像时间当在其后。此碑脱尽隶法、斜画紧结，用笔方厚沉雄，有刀锋金石之气。

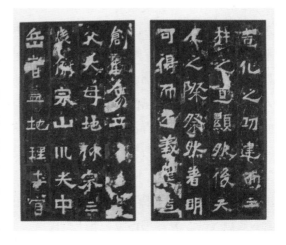

《嵩高灵庙碑》局部拓本

全称《中岳嵩高灵庙之碑》，刻立于北魏太安二年（公元456年），一说北魏太延年间，记述了寇谦之修嵩岳新庙及宣扬道教之事。此碑古拙瑰奇，存隶书笔意，为隶书向楷书过渡时期的作品。

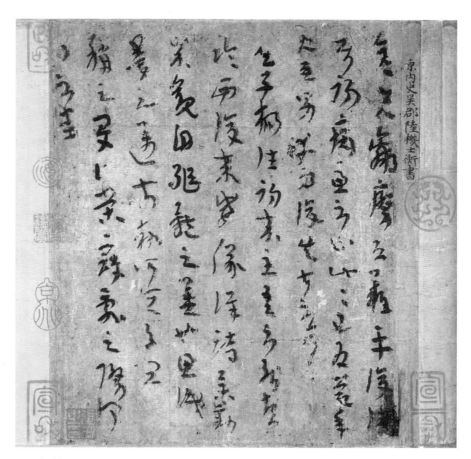

《平复帖》

　　晋代文学家、书法家陆机所书的草隶书法作品，距今已有 1700 多年，是现存最早且真实可信的晋代名家法帖，对研究文字和书法变迁都有重要参考价值。此帖字体为草隶书，结体瘦长，笔势婉转率性，笔意平淡质朴，自然天成。

　　自唐迄今，学书的人，无一不首推右军，以为之宗，直把大令包括在内，而不单独提起。这自然是受了李世民以帝王权威，凭着一己爱憎之见，过分地扬父抑子行为的影响。其实，羲献父子，在其生前，以及在唐以前，这一段时期中，各人的遭遇，是有极大地时兴时废不同的更替。右军在吴兴时，其书法犹未尽满人意，庾翼就有家鸡野鹜之论，表示他不很佩服，梁朝虞龢简直这样说："羲之始未有奇殊，不胜庾翼、郗愔，迨其末年，乃造其极。"这是说右军到了会稽以后，世人才无异议，但在誓墓不仕后，人们又有末年缓异的讥评，这却与右军无关，因为那一时期，右军笔札，多出于代笔人之手，而世间尚未之知，故有此妄议。梁萧衍对于右军学钟繇，也有与众不同的看法，他说："逸少至学钟繇，势巧形密，及其自运，意疏字缓，譬犹楚音习夏，不能无楚。"这是说右军有逊于钟。他又说明了一下，"子敬之不迨逸少，犹逸少之不迨元常。"陶弘景与萧衍《论书启》也说："比世皆崇高子敬，子敬元常继以齐名……海内非惟不复知有元常，于逸少亦然。"南齐人刘休，他的传中，曾有这样一段记载："羊欣重王子敬正隶书，世共宗之，右军之体微古（据萧子显《南齐书·刘休传》作微古，而李延寿《南史》则作微轻），不复贵之，休好右军法，因此大行。"右军逝世，大约在东晋中叶，穆帝升平年间，离晋亡尚有五十余年，再经过宋的六十年，南齐的二十四年，到了梁初，百余年中，据上述事实看来，这其间，世人已很少学右军书体，是嫌他字的书势古质些，古质的点画就不免要瘦劲些，瘦了就觉得笔仗轻一些，比之子敬媚趣多的书体，妍润圆腴，有所不同，遂不易受到流俗的爱玩，因而就被人遗忘了，而右军之名便为子敬所掩。子敬在当时固有盛名，但谢安曾批其札尾而还之，这就表现出轻视之意。王僧虔也说过，谢安常把子敬书札，裂为校纸。再来看李世民批评子敬，是怎样的说法呢？他写了这样一段文章："献之虽有父风，殊非新巧，观其字势，疏瘦如隆冬之枯树；览其笔纵，拘束如严家之饿隶。其枯树也，虽搓枒而无屈伸；其饿隶也，则羁羸而不放纵。兼斯二者，固翰墨之病欤！"这样的论断，是十分不公允的，因其不符合于实际，说子

敬字体稍疏（这是与逸少比较而言），还说得过去，至于用枯瘦拘束等字样来形容它，毋宁说适得其反，这简直是信口开河的一种诬蔑。饶是这样用尽帝王势力，还是不能把子敬手迹印象从人们心眼中完全抹去，终唐一代，一般学书的人，还是要向子敬法门中讨生活，企图得到成就。就拿李世民写的最得意的《温泉铭》来看，分明是受了子敬的影响。那么，李世民为什么要诽谤子敬呢？我想李世民时代，他要学书，必是从子敬入手，因为那时子敬手迹比右军易得，后来才看到右军墨妙，他是个不可一世雄才大略的人，或者不愿意和一般人一样，甘于终居子敬之下，便把右军抬了出来，压倒子敬，以快己意。右军因此不但得到了复兴，而且奠定了永远被人重视的基础，子敬则遭到不幸。当时人士慑于皇帝不满于他的论调，遂把有子敬署名的遗迹，抹去其名字，或竟改作羊欣、薄绍之等人姓名，以避祸患。另一方面，朝廷极力向四方搜集右军法书，就赚《兰亭修禊叙》一事看来，便可明白其用意，志在必得。但是兰亭名迹，不久又被纳入李世民墓中去了。二王墨妙，自桓玄失败，萧梁亡国，这两次损毁于水火中的，已不知凡几，中间还有多次流散，到了唐朝，所存有限。李世民虽然用大力征求得了一些，藏之内府，迨武则天当政以后，逐渐流出，散入于宗楚客、太平公主诸家，他们破败后，又复流散人间，最有名的右军所书《乐毅论》，即在此时被人由太平公主府中窃取出，因怕人来追捕，遂投入灶火内，便烧为灰烬了。二王遗迹存亡始末，有虞龢、武平一、徐浩、张怀瓘等人的记载，颇为详悉，可供参考，故在此处，不拟赘述。但是我一向有这样的想法，若果没有李世民任情扬抑，则子敬不致遭到无可补偿的损失，而《修禊叙》真迹或亦不致作为殉葬之品，造成今日无一真正王字的结果。自然还有其他（如安史之乱等）种种缘因，但李世民所犯的过错，是无可原恕的。

《温泉铭》局部拓本

由唐太宗李世民为骊山温泉撰文并书写，刻立于贞观二十二年（公元 648 年），原石早佚，有唐拓本藏于巴黎国立图书馆。此碑字势奇拙，书风激越，不同于初唐四家的平稳和顺，而有王献之的奔放之象。

《兰亭序》（冯承素摹本）

又称《兰亭修禊叙》，东晋永和九年（公元 353 年）春，书圣王羲之与友人集会于会稽（今浙江绍兴）山阴兰亭，修祓禊之礼，写下此千古书法名品。传此帖真迹随唐太宗殉葬，现存兰亭八柱里，有唐代书法大家冯承素双钩填墨摹本。此帖道媚劲健，字字精妙，展现了王羲之出神入化的书法技巧，为历代楷模。

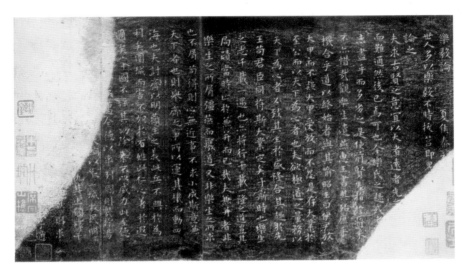

《乐毅论》局部拓本

　　王羲之的楷书书法作品，真迹早已不存，原文内容为三国时期魏夏侯玄所作，论述的是战国时代燕国名将乐毅及其征讨各国之事。此帖笔致婉转，骨肉相宜，气韵高雅出尘，刚柔兼济，是古朴与秀丽兼美的典范。

　　世传张翼能仿作右军书体。王僧虔说："康昕学右军草，亦欲乱真，与南州识道人作右军书货"。这样看来，右军在世时，已有人摹仿他的笔迹去谋利，致使鱼目混珠。还有摹拓一事，虽然是从真迹上摹拓下来的，可说是只下真迹一等，但究竟不是真迹，因为使笔行墨的细微曲折妙用，是无法完全保留下来的。《乐毅论》在梁时已有摹本，其他《大雅吟》《太史箴》《画赞》等迹，恐亦有廓填的本子，所以陶弘景答萧衍启中有"箴咏吟赞，过为沦弱"之讥，可想右军伪迹，宋齐以来已经不少。又子敬上表，多在中书杂事中，谢灵运皆以自书，窃为真本，元嘉中，始索还。因知不但右军之字有真有伪，即大令亦复如此。这是经过临仿摹拓，遂致混淆。到了唐以后，又转相传刻，以期行远传久。北宋初，淳化年间，内府把博访所得古来法书，命翰林侍书王著校正诸帖，刊行于世，就是现在之十卷《淳化阁帖》，但因王著"不深书学，又昧古今"（这是黄伯思说的），多有误失处，单就专卷

集刊的二王法书，遂亦不免"璠珉杂糅"，不足其信。米芾曾经跋卷尾以纠正之，而黄伯思嫌其疏略，且未能尽揭其谬，因作《法帖刊误》一书，逐卷条析，以正其讹，证据颇详，甚有裨益于后学。清代王澍、翁方纲诸人，继有评订，真伪大致了然可晓。及至北宋之末，大观中，朝廷又命蔡京将历代法帖，重选增订，摹勒上石，即传世之《大观帖》。自阁帖出，各地传摹重刊者甚多，这固然是好事，但因此之故，以讹传讹，使贵耳者流，更加茫然，莫由辨识。这样也就增加了王书之难认程度。

二王遗墨，真伪复杂，既然如此，那么，我们应该用什么方法去别识它，去取才能近于正确呢？在当前看来，还只能从下真迹一等的摹拓本里探取消息。陈隋以来，摹拓传到现在，极其可靠的，羲之有《快雪时晴帖》《奉橘三帖》、八柱本《兰亭修禊叙》唐摹本，从中唐时代就流入日本的《丧乱帖》《孔侍中帖》几种。近代科学昌明，人人都有机缘得到原帖的摄影片或影印本，这一点，比起前人是幸运得多了。我们便可以此等字为尺度去衡量传刻的好迹，如定武本《兰亭修禊帖》《十七帖》、榷场残本《大观帖》中之《廿二日》《旦极寒》《建安灵枢》《追寻》《适重熙》等帖，《宝晋斋帖》中之《王略帖》《裹鲊帖》等，皆可认为是从羲之真迹摹刻下来的，因其点画笔势，悉用内擫法，与上述可信摹本，比较一致，其他阁帖所有者，则不免出入过大。还有世传羲之《游目帖》墨迹，是后人临仿者，形体略似，点画不类故也。我不是说，《阁帖》诸刻，尽不可学。米老曾说过伪好物有它的存在价值。那也就有供人们参考和学习的价值，不过不能把它当作右军墨妙看待而已。献之遗墨，比羲之更少，我所见可信的，只有《送梨帖》摹本和《鸭头丸帖》。此外若《中秋帖》《东山帖》，则是米临，世传《地黄汤帖》墨迹，也是后人临仿，颇得子敬意趣，惟未遒丽，必非《大观帖》中底本。但是这也不过是我个人的见解，即如《鸭头丸帖》，有人就不同意我的说法，自然不能强人从我。献之《十二月割至残帖》，见《宝晋斋》刻中，自是可信，以其笔致验之，与《大观帖》中诸刻相近，所谓外拓。此处所举帖目，但就记忆所及，自不免有所遗漏。

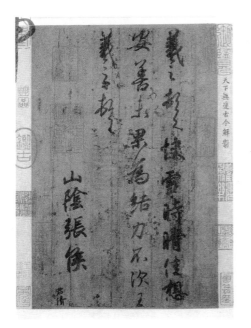

《快雪时晴帖》

　　传为东晋书法家王羲之创作的行书书法作品，应是写给友人张侯的随笔信札，纸本墨迹，现藏于台北故宫博物院。此帖笔法圆劲古雅，点画不露锋芒，结体安稳平整，意致优闲逸裕，不疾不徐。

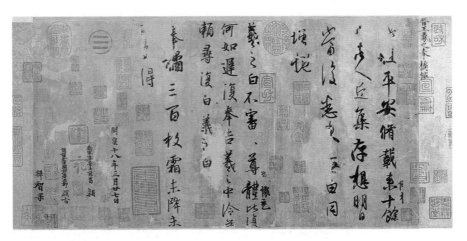

《平安何如奉橘三帖》

　　《平安》《何如》《奉橘》三帖为王羲之所书尺牍行书作品，合裱于一卷而称"平安三帖"或"奉橘三帖"。此帖虽寥寥数字，但变化多样，字形疏朗而轻盈，意趣丰富。

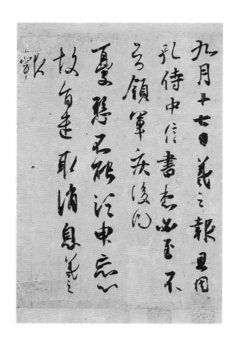

《孔侍中帖》

为唐代内府对东晋王羲之
尺牍书法进行双钩填墨形成的摹
本，现由卷改装成轴，藏于日本
东京前田育德会，被日本视为国
宝。此帖点画流畅，顿挫有力，
结体左右相宜，丰美生动。

《十七帖》局部

王羲之草书的代表作之一，是一部时间跨度长达十四年的书信汇帖，因卷首的
"十七"二字而得名，是研究王羲之生平和书法发展的重要资料。此帖点画有的从
容流畅，有的潇洒奔放，变化丰富，是学习草书的典范，被书家奉为"书中龙象"。

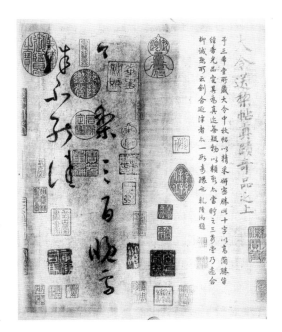

《送梨帖》

　　王献之尺牍草书，此帖饱满丰美，笔意贯通，耐人品味，苏轼评其"君家两行十二字，气压邺侯三万签"。

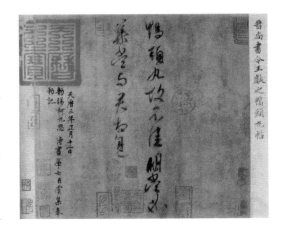

《鸭头丸帖》

　　王献之写于绢上的一件草书精品，真迹现藏于上海博物馆，一说为唐摹本。此帖笔画浑厚丰润，行笔迅捷，气韵畅爽自然，无尘俗之气。

　　前面所说，都是关于什么是王字的问题。以下要谈一谈，怎样去学王字的问题，即便简单地提一提，要这样去学，不要那样去学的一些方法。我认为单就以上所述二王法书摹刻各种学习，已经不少，但是有一点不足之处。

不但经过摹刻两重作用后的字迹，其使笔行墨的微妙地方，已不复存在，因而使人们只能看到形式排比一面，而忽略了点画动作的一面，即仅经过廓填后的字，其结果亦复如此，所以米老教人不要临石刻，要多从墨迹中学习。二王遗迹虽有存者，但无法去掉以上所说的短处。这不是一个无关紧要的小缺点，在鉴赏说来是关系不大，而临写时看来却是一个根本性的问题，必得设法把它弥补一下。这该怎么办呢？好在陈隋以来，号称传授王氏笔法的诸名家遗留下来手迹未经摹拓者尚可看见，通过他们从王迹认真学得的笔法，就有窍门可找。不可株守一家，应该从各人用笔处，比较来看，求其同者，存其异者，这样一来，对于王氏笔法，就有了几分体会了。因为大家都不能不遵守的法则，那它就有原则性，凡字的点画，皆必须如此形成，但这里还存乎其人的灵活运用，才有成就可言。开凿了这个通津以后，办法就多了起来。如欧阳询的《卜商》《张翰》等帖，试与大王的《奉橘帖》《孔侍中帖》，详细对看，便能看出他是从右军得笔的，陆柬之的《文赋》真迹，是学《兰亭禊帖》的，中间有几个字，完全用《兰亭》体势。更好的还有八柱本中的虞世南，褚遂良所临《兰亭修禊叙》。孙过庭《书谱序》也是学大王草书。显而易见，他们这些真迹的行笔，都不像经过勾填的那样匀整。这里看到了他们腕运的作用。其他如徐浩的《朱巨川告身》、颜真卿《自书告身》《刘中使帖》《祭侄稿》、怀素的《苦笋帖》《小草千文》等，其行笔曲直相结合着运行，是用外拓方法，其微妙表现，更为显著，有迹象可寻，金针度与，就在这里，切不可小看这些，不懂得这些，就不懂得得笔不得笔之分。我所以主张要学魏晋人书，想得其真正的法则，只能千方百计地向唐宋诸名家寻找通往的道路，因为他们真正见过前人手迹，又花了毕生精力学习过的，纵有一二失误处，亦不妨大体，且可以从此等处得到启发，求得发展。再就宋名家来看，如李建中的《土母帖》，颇近欧阳，可说是能用内擫法的、米芾的《七帖》，更是学王书能起引导作用的好范本，自然他多用外拓法。至如群玉堂所刻米帖，《西楼帖》中之苏轼《临讲堂帖》，形貌虽与二王字不类，而神理却相接近。这自然不是初学可以理会到的。明白了用笔以后，《怀仁集》临右军字的《圣教序记》，《大雅集》临右军字的《兴福寺碑》，皆是

临习的好材料，处在千百年之下，想要通晓千百年以上人的艺术动作，我想也只有不断总结前人的认真可靠学习经验，通过自己的主观思维、实践努力，多少总可以得到一点。我是这样做的，本着一向不自欺，不欺人的主张，所以坦率地说了出来，并不敢相强，尽人皆信而用之，不过聊备参考而已。再者，明代书人，往往好观《阁帖》，这正是一病。盖王著辈不识二王笔意，专得其形，故多正局，字须奇宕潇洒，时出新致，以奇为正，不主故常。这是赵松雪所未曾见到，只有米元章能会其意。你看王宠临晋人字，虽用功甚勤，连枣木板气息都能显现在纸上，可谓难能，但神理去王甚远。这样说并非故意贬低赵王，实在因为株守《阁帖》，是无益的，而且此处还得到了一点启示，从赵求王，是难以入门的。这与历来把王赵并称的人，意见相反，却有真理。试看赵临《兰亭禊帖》，和虞褚所临，大不相类，即比米临，亦去王较远。近代人临《兰亭》，已全是赵法。我是说从赵学王，是一种不易走通的路线，却并不非难赵书，谓不可学。因为赵是一个精通笔法的人，但有习气，笔一沾染上了，便终身摆脱不掉，受到他的拘束，若要想学真王，不可不理会到这一点。

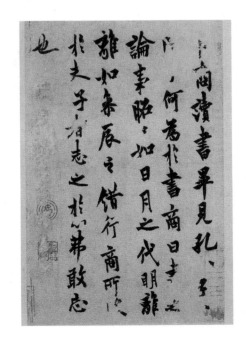

《卜商读书帖》

唐代书法家欧阳询的行书书法作品，文字出自《尚书·大传》，现藏于北京故宫博物院。此帖点画方折雄强，笔法严谨，而不失生动气韵。

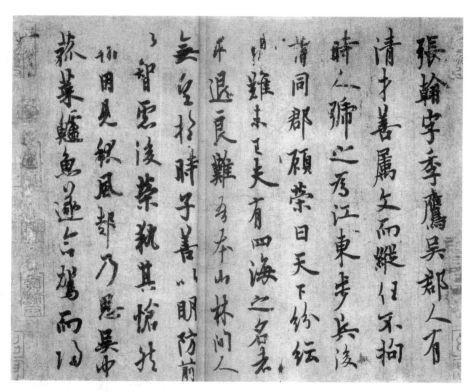

《张翰思鲈帖》

又名《季鹰帖》，是唐代书法家欧阳询的纸本行书作品，记叙晋人张翰因秋风起而思念家乡鲈鱼，最终弃官归乡的故事，唐摹本现藏于北京故宫博物院。此帖字体修长严谨，笔力刚劲挺拔，风格平正中见险峻之势。

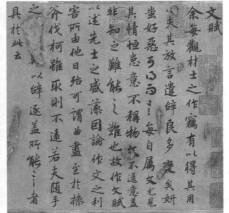

《文赋》局部

全称《唐陆柬之书陆机文赋卷》，为行楷纸本墨迹卷，是初唐名家真迹之一，现藏于台北故宫博物院。此帖点画遒劲飘逸，肥瘦相称，笔势流丽，笔意深得晋代名家真髓。

《祭侄文稿》局部

全称《祭侄赠赞善大夫季明文》，是唐代书法家颜真卿于唐乾元元年（公元758年）创作的行书书法作品，纸本现收藏于台北故宫博物院。文稿追叙了常山太守颜杲卿父子一门在安禄山叛乱时，坚决抵抗，取义成仁之事。此帖初看笔迹潦草，甚至有涂改，其实是悲愤之下笔随心动，气势豪放，一气呵成，因真情实感而生动自然。

《兴福寺半截碑》局部

又称《吴文碑》，是唐代僧人大雅等集晋王羲之行书字为宦官吴文立的碑，唐开元九年（公元 721 年）刻立于长安，因出土时仅存下半截，故称"半截碑"。此碑文字行气流畅，摹刻精良，对研究王羲之书法有重要价值。

最后，再就内擫外拓两种用笔方法来说我的一些体会，以供参考，对于了解和学习二王墨妙方面，或者有一点帮助。我认为初学书宜用内擫法，内擫法能运用了，然后放手去习外拓方法。要用内擫法，先须凝神静气，收视反听，一心一意地注意到纸上的笔毫，在每一点画的中线上，不断地起伏顿挫着往来行动，使毫摄墨，不令溢出画外，务求骨气十足，刚劲不挠，前人曾说右军书"一拓直下"，用形象化的说法，就是"如锥画沙"。我们晓得

右军是最反对笔毫在画中"直过"，"直过"就是毫无起伏地平拖着过去，因此，我们就应该对于一拓直下之拓字，有深切的理解，知道这个拓法，不是一滑即过，而是取涩势的。右军也是从蔡邕得笔诀的，"横鳞，竖勒之规"，是所必守。以如锥画沙的形容来配合着鳞、勒二字的含义来看，就很明白，锥画沙是怎样一种行动，你想在平平的沙面上，用锥尖去画一下，若果是轻轻地画过去，恐怕最容易移动的沙子，当锥尖离开时，它就会滚回小而浅的槽里，把它填满，还有什么痕迹可以形成，当下锥时必然是要深入沙里一些，而且必须不断地微微动荡着画下去，使一画两旁线上的沙粒稳定下来，才有线条可以看出，这样的线条，两边是有进出的，不平均的，所以包世臣说书家名迹，点画往往不光而毛，这就说明前人所以用"如锥画沙"来形容行笔之妙，而大家都认为是恰当的，非以腕运笔，就不能成此妙用。凡欲在纸上立定规模者，都须经过这番苦练工夫，但因过于内敛，就比较谨严些，也比较含蓄些，于自然物象之奇，显现得不够，遂发展为外拓。外拓用笔，多半是在情驰神怡之际，兴象万端，奔赴笔下，输墨淋漓，使成此趣，尤于行草为宜。知此便明白大令之法，传播久远之故。内擫是基础，基础立定，外拓方不致流于狂怪，仍是能顾到"纤微向背，毫发死生"的妙巧的。外拓法的形象化说法，是可以用"屋漏痕"来形容的。怀素见壁间坼裂痕，悟到行笔之妙，颜真卿谓"何如屋漏痕"，这觉得更为自然，更切合些，故怀素大为惊叹，以为妙喻。雨水渗入壁间，凝聚成滴，始能徐徐流下来，其流动不是径直落下，必微微左右动荡着垂直流行，留其痕于壁上，始得圆而成画，放纵意多，收敛意少，所以书家取之，以其与腕运行笔相通，使人容易领悟。前人往往说，书法中绝，就是指此等处有时不为世人所注意，其实是不知腕运之故。无论内擫外拓，这管笔，皆非左右起伏配合着不断往来行动，才能奏效，若不解运腕，那就一切皆无从做到。这虽是我说的话，但不是凭空说的。

昔者萧子云著《晋史》，想作一篇论二王法书论，竟没有成功，在今天，我却写了这一篇文字。以书法水平有限，而且读书不多，考据之学又没有用

过工夫的人，大胆妄为之讥，知所难免，但一想起抛砖引玉的成语来，就鼓舞着我，拿起这管笔，挤牙膏似的，挤出了一点东西来，以供大家批评指正。持论过于粗疏，行文又复草率，只有汗颜，无他可说。

第四章
谈名家书论与碑帖

王羲之和王献之

"予少学卫夫人书，将谓大能，乃渡江北游名山，比见李斯、曹喜等书；又至许下，见钟繇、梁鹄书；又之洛下，见蔡邕《石经》三体书；又于从兄洽处，见张昶《华岳碑》，始知学卫夫人书，徒费年月。羲之遂改本师，仍于众碑学习焉。"此见世传王右军《题卫夫人〈笔阵图〉后》一文中，明非右军所作，后人依托为之者。中多谬误，汉《石经》非三体书，即其显明的一例。且羲之足迹，曾否北至许下洛中，亦是问题，但是师事卫茂漪，以及得见曹蔡钟张遗迹，即索靖等书，亦必搜集临写，这是可信的事实。至于改变本师一事，那是精勤学书的好学生。对于启蒙先生，很自然也是必然地演进经过，无足怪者。《阁帖》中有《卫稽首和南帖》，前人认为是唐人临写本，此说可信。我们今日虽不能确知卫书的真实形貌，然就帖中所说的"随世所学，规摹钟繇"两句话推想，她必然写的是当时一般好尚的字体。右军自然不能以此为满足。右军不但转益多师，更想变古，自成一家，王僧虔曾这样说过："王平南廙是右军叔，自过江东，书为右军法。"又云："亡曾祖领军洽，与右军书俱变古形，不尔，至今犹法钟张。"这是右军主张变古之明证。所以韩退之有"羲之俗书趁姿媚"的说法。这是纪实。梁代虞龢说得好："古质而今妍，数之常也。爱妍而薄质，人之情也。钟张方之二王，可谓古矣，岂得无妍质之殊！且二王暮年，皆胜于少，父子之间，又有古今。"此论甚为的当。由此可见，羲之的成功，是由于潜心师古，得到了古人真正书法，运用这些法则，来创造自己的新体，就是笃守其不可变的——笔法，尽量变其可变的——形体。

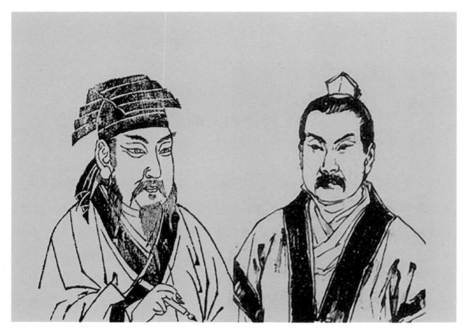

王羲之（左）与王献之（右）

王羲之，字逸少，琅琊临沂（今山东临沂）人，东晋大臣、书法家，累迁右军将军，世称"王右军"，书法造诣极高，有"书圣"之称。王献之，字子敬，小名官奴，王羲之第七子，亦是东晋著名书法家。

首先须取陆机《平复帖》来看，仔细玩味，这是西晋仅存的书家名迹。自然还有许多晋人写经卷和典籍残本存世，那都是属于经生体的一类，故不拟引作例证。《平复帖》是章草，十分古质，王僧虔说过："陆机书，吴士书也，无以校其多少。"他特别指出陆书是吴士书，那就是说明了江东当时流行的笔姿，是像他那样。但是应该意识到，当时一般人是章草与行书并用的，能章草的，必然能行书，再来取现存的东晋法帖，三希之一——王珣《伯远帖》比照一下，笔姿直质，与陆书非常接近，若使陆写行书，王写章草，两人笔姿，必不甚相远。这就是江东当时时尚的书法，不过陆机、王珣比一般人写得格外精一点罢了。你试看看《汉晋书影》中印行北凉李柏简札，也

是用类似这样的直质笔姿，所以到元代冯子振、杨铁崖、李孝光、虞集、饶节他们号称晋人书，也不过是取法了那种直质笔姿，元时人用硬毫来造成晋时人通行的字体，如是而已。其结果是与元朝时代无关的。据此，可以来说明一下羲献父子书法，高出于与他们同时的一般人的理由。

陶弘景说："逸少自吴兴以前，诸书犹未称，凡厥好迹，皆是向在会稽时永和十许年中者。"明白了这些事实，就可以明白庾翼起初每不服逸少的缘故。庾翼简札，《阁帖》中亦有存者，几经摹刻，未免失真。推测言之，不过是王珣辈流，不能同羲献父子后来名迹如《兰亭褉帖》《中秋帖》等相提并论。因为庾王诸人，虽擅书名，但终身为时尚所局限，没有能跳出那个范围。而羲献父子则"肇变古质"，实成新体，既不泥于古，又不囿于今，因此，当时人都不能及他，遂使庾翼始而不服，终则大服。其中消息，不难于上述诸名迹中探得；但须熟观审思，方能有悟入处。

唐韩方明《授笔要说》

这篇文章是从《佩文斋书画谱》录出的，经过多次传抄转刻，讹误在所不免，又无别本校勘，文字有难通处，只好阙疑；间有误字，可以测知者，即以己意订正之，取便读者。

昔岁学书，专求笔法。贞元十五年受法于东海徐公璹，十七年受法于清河崔公邈，由来远矣。自伯英以前，未有真行草书之法，姚思廉奉诏论书云："王僧虔答竟陵王书云：'张芝、索靖、韦诞、钟会、二卫，并得名前代，古今既异，无以辨其优劣，唯见笔力惊绝耳。'"时有罗晖、赵袭，并善书，与张芝同著名，而张矜巧自许，众颇惑之，尝与太仆朱宽书云："上比崔、杜不足，下方罗、赵有余。"今言自古能书，皆曰钟、张，按张自矜巧，为众所惑；今言笔法，亦不言自张芝，芝自云比崔、杜不足，即可信乎笔法起自崔瑗子玉明矣。清河公虽云传笔法于张旭长史，世之所传得长史法者，唯有得永字八法，次有五执笔，已下并未之有前闻乎（当作"也"）。方明传之于清河公，问八法起于隶字之始，后汉崔子玉，历钟、王以下，传授至于永禅师，而至张旭，始弘八法，次演五势，更备九用，则万字无不该于此，墨道之妙，无不由之以成也。

唐朝一代论书法的人，实在不少，其中极有名，为众所知，如孙过庭《书谱》，这自然是研究书法的人所必须阅读的文字，但它有一点毛病，就是词藻过甚，往往把关于写字最紧要的意义掩盖住了，致使读者注意不到，忽略

过去，无怪乎包世臣要把它大加删节，所以打算留待以后再来摘要、解释，以供学者研究。现在先把韩方明这篇文章，详加阐发，或者比较容易收效些。包世臣《述书》下篇云："唐韩方明谓八法起于隶字之始，传于崔子玉，历钟、王以至永禅师者，古今学书之机括也。"这是很有见地的说法，因为他从书法传授源流和执笔使用方法说起，最为切要，而且明辨是非，是使人可以置信的。这篇文章足以概括向来谈书法者述说的要旨，所以在释义中，即将众家所说引来，互相证成，或者补充其所不足。至有异同出入之处，亦必比较分析，加以详说，以免读者疑惑，无所依遵。

韩方明的世系爵里不详，字迹亦不传于世。唐朝卢携曾经这样说过："吴郡张旭言自智永禅师过江，楷法随渡，旭之传法，盖多其人，若韩太傅滉、徐吏部浩、颜鲁公真卿……予所知者，又传清河崔邈，邈传褚长文、韩方明。"据此，则方明自言受笔法于徐、崔二氏为可信。徐璹是徐浩长子。浩字季海，是和颜真卿、李邕等人齐名的书家，流传下来的墨迹，现在还可以看见的，就是有名的《朱巨川告身》。相传宋代书家苏轼从他的遗迹得到笔法。他的儿子璹的字迹，却未曾见过，崔邈的字也不传，但他们在当时都有能书之名。贞元是唐德宗年号，十五年当公元 799 年。伯英是东汉张芝的字。这里所说的，伯英以前，未有真行草书之法，我们应该怎样理解这句话？我以为，首先要明白两个道理：一个是真行草书体，由古篆隶逐渐演变出来，直到东汉方始形成，以前古篆隶的点画法则，当然有所不备，而写新体真行草的书法，还未能完成；再则一向学书的人，不是从师受业，就得自学。自学不外从前人留下的遗迹中去讨生活。相传李斯、蔡邕、钟繇、王羲之、欧阳询诸人，每见古代金石刻字，即坐卧其旁，钻研不舍，就是在那里探索前人的笔势。因为不论石刻或是墨迹，它表现于外的，总是静的形势，而其所以能成就这样形势，却是动作的成果。动的势，今只静静地留在静的形中，要使静者复动，就得通过耽玩者想象体会的活动，方能期望它再现在眼前，于是在既定的形中，就会看到活泼地往来不定的势。在这一瞬间，不但可以接触到五光十色的神采，而且还会感觉到音乐般轻重疾徐的节奏。凡具有生命的字，都有这种魔力，使你越看越活，可以说字外无法，法在字中。但是经过无数人

无数次的心传手习，遂被一般人看出必须如此动作，才能成书。这种用笔方式，公认为行之有效，将它记录下来，称之为书法。理论本出于实践，张伯英时代，写真行草书者，尚未有写定的书法，并非不讲究书法，相反地是认真寻求不可不守的笔法。行之而后言，才能取信人，言行一致的人，也才有辨别他人说法的是或非的能力。尝听见有人说：要写字就去写好了，何必一定要讲书法。这样主张的人，不是对于此道一无所知，就是得鱼忘筌的能手，像苏东坡那样高明的人。有志学书者，却不宜采取这种态度。

姚思廉是廿四史中《梁书》《陈书》的著者，唐初任弘文馆学士。弘文馆是当时培养书法人材的所在，因之皇帝教他论书。他引南齐时代王僧虔与竟陵王萧子良的一封信，来叙述自古篆隶演变而成的新体真行草最早得法成功的后汉、魏、晋时期的张、韦、钟、索、二卫诸人，而以"笔力惊绝"四字品题之，是其着重在于用笔。晋代王右军之师卫夫人茂猗（一作漪）《笔阵图》一文中，就这样说过："善笔力者多骨，不善笔力者多肉，多骨微肉者谓之筋书，多肉微骨者谓之墨猪，多骨丰筋者圣，无骨无筋者病。"又说："下笔点画、波撇、屈曲，皆须尽一身之力而送之。"这就可以理解：笔力就是人身之力，要能使力借笔毫濡墨达到纸上，若果没有预先掌握好这管笔，左右前后不断地灵活运用着进行工作，要想在字中显出笔力，是无法做到的。

韦诞字仲将，魏朝人，张伯英之弟子。《书断》云："诞诸书并善，尤精题署，……八分、隶书、章草、飞白入妙品。""草迹亚于索靖。"靖字幼安，晋朝人，与卫瓘俱以善草知名。瓘笔胜靖而楷法不及，《晋书·索靖传》所记载如此，知善草者不可不攻楷法。靖是张芝姊之孙。王僧虔尝说，靖传张芝草而形异，甚矜其书，名其字势为银钩虿尾[1]。《书断》云：靖"善章草及草书，出于韦诞，峻险过之。"自作《草书状》云："或若俶傥而不群，或若自检其常度。"凡人俶傥者每不能自检，自检者又无由俶傥，兼而有之，是真能纵笔以书而不流于狂怪者，惜其笔迹已不可见。世传《出师颂》，恐

[1]　虿尾：蝎类毒虫的尾。

是临本，但得其形而已，未能尽其神妙。钟会是钟繇之子，能传父学。自来钟、张并称，是繇而非会，此处独提会名而不及繇，仔细想想，自有他一定的原因，必非偶然。陶弘景与梁武帝萧衍《论书启》，有这样几句话："比世皆高尚子敬。"又说："海内非唯不复知有元常，于逸少亦然。"元常是钟繇的字，僧虔也曾这样说过："变古制今，唯右军领军，不尔，至今犹法钟、张。"右军是王羲之，领军是王洽。说他们变了钟繇字体。在宋、齐、梁时期，一般人都喜欢羊欣的新体，嫌钟、王微古，所以不愿意多提及他们。

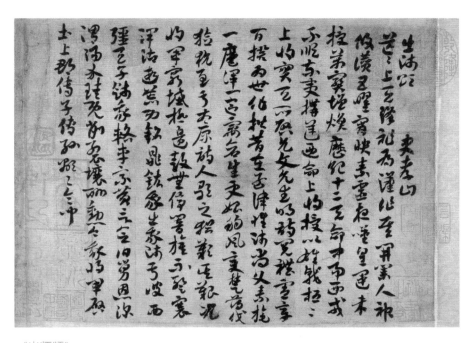

《出师颂》

传为西晋书法家索靖所书，原文作者为西汉史岑。此帖字体简洁古朴，点画丰美，笔势险峻，具有很高的历史和艺术价值。

　　二卫是晋朝的卫瓘、卫恒父子。瓘字伯玉，恒字巨山，瓘工草隶，尝自言："我得伯英之筋，恒得其骨，索靖得其肉。"唐玄度言："散隶卫恒之所作也，祖觊、父瓘皆以虫篆草隶著名，恒幼传其法。"僧虔所称诸人，考其传授，非由家学，即由戚谊，但有一事，应该注意，虽然递相祖述，却不保守，都能推陈出新，有所发展。魏晋以来，书法不断昌盛，这也是重要的一种因素。由此可见，有继承，有创造，本来是我国学术文艺界传统的优良风尚。

　　张旭字伯高，吴郡人，官左率府长史，世遂称之为张长史，因为他每每醉后作狂草，又叫他做张颠。他是陆彦远的外甥，彦远传其父柬之笔法，柬之受之于他的舅父虞世南。旭遂得笔法真传，但他能尽笔法之妙，则是由于自学中的领悟，偶见担夫争路，和听见鼓吹的音节，看到舞蹈的姿势，都能与行笔往来的轻重疾徐，理通神会，书法遂尔大进。后人论书，于欧、虞、褚、陆诸家，皆有异同，唯对于张旭则一致赞许。他的手迹，传世不多，而且往往是别人临本。最近故宫博物院印行了一本没有署名的草书，有董其昌的跋，经他品评，认为是张旭笔墨。虽然现在还有不同的意见，但却是一种好物，我认为它与杜甫描写他的草书诗句"锵锵鸣玉动，落落群松直，连山蟠其间，溟涨与笔力……俊拔为之主，暮年思转极"所形容颇相合。旭善草体，而楷法绝精，其小楷《乐毅论》不可得见，而《郎官石记》尚有传本，清劲宽闲，唐代楷书中风格如此者，实不多见。宜其为颜真卿辈所推崇，争相就求其笔诀。方明说他始弘八法，又说以永字八法传授于人，这样说法，是承认永字八法之名，是由张旭提出的。唐代《翰林禁经》中只这样说，隋僧智永发其旨趣，世遂传李阳冰言逸少攻书多载，十五年偏攻永字，以其能备八法之势，能通一切字也。这或者是别人附会上去的话，不足为以永字名八法之根据。不信，你试检查一下张旭以前论书的文献，如蔡邕《九势》中只提到掠、横、竖三种；卫茂漪的《笔阵图》只说点画、波撇、屈曲，后面列举了"一、丶、丿、乚、丨、乁、丁"七条；右军《题笔阵图后》所述有波、横、点、屈折、牵、放纵六种；李世民《笔法诀》六种则是画、撇、竖、戈、环、波；欧阳询的八法，是"丶、乚、一、丨、乚、丁、丿、乀"，都和永字配合不好。而在张旭以后，世所传颜真卿、柳宗元他们的《八法颂》，却是依永字点画

写成的。方明所说真行草书之法传授于崔瑗，永字八法始名于张旭，这是可信的。至于五势九用之说，其内容未详，以意度之，这里所说的势，自然和蔡邕《九势》之势是同一意义的，就是落笔结字，覆承映带，左转右侧的作用，不外乎行笔的转、藏、收、疾、涩等等而已。九用想来就像《笔阵图》篇末所说的六种字体不同写法，不过这里是九种，或者是指大篆、小篆、八分、隶书、飞白、章草、楷书、行书、草书而言，也未可知。不过这是我个人揣测，以备读者参考，不能作为定论。想要得到该万字、尽墨道的妙诀，的确非留心于法、势、用三者不可。

《郎官石柱记》局部拓本

又称《郎官厅壁记》，唐陈九言撰文，张旭所书，唐开元二十九年（公元 741 年）刻立于陕西西安，原石久佚。此帖字体与虞世南相近，用笔沉稳，点画外柔内刚，结体端庄严谨，十分精妙。

　　夫把笔有五种，大凡笔管长不过五六寸，贵用易便也。

　　第一执管。夫书之妙，在于执管，既以双指苞管，亦当五指共执。

　　其要实指、虚掌、勾、擫、讦（当作"揭"，或作"格"）、送，亦

曰抵送，以备口传手授之说也。世俗皆以单指苞之，则力不足而无神气，每作一画点，虽有解法，亦当使用不成。平腕双苞，虚掌实指，妙无所加也。

自魏晋以来，讲书法的人，无不从用笔说起。书法既然首要在用笔，那么，这管写字使用的特制工具，先要执得合法，然后才能用得便易。这是不言而喻的事实，也是尽人能知的道理。世传汉末蔡邕的《九势》，固然不能肯定它是蔡邕亲笔写成的，但也不能怀疑它的价值。它确是一篇流传有绪而且是有一定功用的文字。篇中所说的："藏头护尾，力在字中，下笔有力，肌肤之丽，故曰势来不可止，势去不可遏，唯笔软则奇怪生焉。"又说："使其形势，递相映带，无使势背，欲左先右，回左亦然，令笔心常在画中行，疾势峻趯，涩势战行，横鳞，竖勒之规。"这些话，都极有道理。他所说的力，就是一般人所说的笔力，笔力不但使字形成，而且使字有肌肤之丽，他用一个丽字来说明字的色泽风神，能这样，字才有生气，而不是呆板板的。他所说的势，就是行笔往来的势，使字形由之而成的动作。势不可相背，因为画形分布，向背必然相对；笔势往来，顺逆则须相成，如此，字脉行气才能贯通浑成，成为一笔书。所用的工具，若果不是柔软的兽毛，而是硬性的物质，那就不可能得到出人意外、天成人妙的奇异点画。世人公认中国书法是最高艺术，就是因为它能显出惊人奇迹，无色而具画图的灿烂，无声而有音乐的和谐，引人欣赏，心畅神怡。前人千言万语，不惮烦地说来说去，只是说明一件事，就是指示出怎样很好地使用毛笔去工作，才能达到出神入化的妙境。当左当右，当疾当涩，总是相反相成地综合利用这管笔毫，不断变化着在点画中进行活动，而笔心却必须常在画中行，这又是不可变易的唯一原则，即一般人所说的笔笔中锋。他不说笔锋而说笔心，这就应该理解，写字时笔毫必须平铺在纸上，按提相结合着左右前后不停地行动，接触到纸面的，不仅仅是毫尖而还有副毫，这样用笔心来说明，就更为明白切当。只要明白了以上所说的用笔道理，其余峻趯、战行、横鳞、竖勒等词句，就可以得到不同程度的正确体会，便好从事练习。相传钟繇弟子宋翼点画整齐如算子，繇责

其字恶，后来发愤改迹，遂成名家，即是不怕辛苦，从用笔下了几年工夫。右军也反对写字点画用笔直过，直过就是不用提按而平拖着过去，字里行间若果没有起伏映带，便不成书。其他书家主张，大致相同，不多引了。

"双苞"就是双勾，是说食指和中指两个包在管外而向内勾着。"共执"是说大指向外撅着，食、中两指向内勾着，无名指向外揭着或者说格着，小指贴住无名指下面，帮同送着，五个指都派好了用场。这同后来钱若水述说陆希声所传的五字法一致。陆希声是陆柬之的后裔，传给晉光。到了南唐后主李煜，增加导、送二字，成为七字，这仍是由钩、撅、抵、送演出的。但得说明一下，原来抵、送的送字含义，只是小指帮助无名指去推送它的揭、格或者是抵的力量而已，仍是关于手指执管一方面的事，而并不涉及手臂全部往来导送运笔一方面的作用。

"单苞"就是单勾，是用大、食、中三指执管，食指从管外勾向内，中指用甲肉之际往外抵着，其余二指衬贴在中指下面。前代用此执笔法写字成功的，只有宋朝苏轼一人。韩方明不满意这种执笔法，是有理由的。双勾执管，可高可低，单勾则只能低执，低执则腕易着纸，而且其余三指易塞入掌心，使掌心不能空虚，便少灵活性，应用不甚便易。因为它有这种短处，纵然天性解书，像苏东坡那样高明的人有时也不免会显出左秀右枯的毛病。但就东坡流传于世的《黄州寒食诗》卷子和《颖州乞雨帖》真迹来看，他还是能控制住这管笔，使笔毫听他指挥。无施不可，无怪乎黄山谷对于当时讥评东坡不善双勾悬腕的人，要加以反驳，实是辨诬，而非阿好，你再看他批评东坡兄弟子由的字，就更能了然。山谷这样说："子由书瘦劲可喜，反复观之，当是捉笔甚急而腕着纸，故少雍容耳。"子由以兄为师，字学自有极大影响，而成就如此，山谷之论，实中要害。单勾执法并非绝对不可用，但与双勾相较，顿见优劣，可以断言。方明所说"虽有解法，亦当使用不成"，正是说明单勾执法不易临机应变之故。

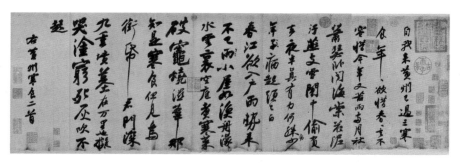

《黄州寒食诗帖》

　　一般称《寒食帖》，苏轼作诗并书，行书墨迹现藏于台北故宫博物院。北宋元丰五年（1082 年），苏轼因"乌台诗案"被贬黄州的第三年，由寒食节引发人生感叹，写下《寒食诗帖》。此帖全篇起伏跌宕，错落有致，气意贯通，是苏轼书法作品中的佳作。

《颍州乞雨帖》局部

　　又称《祷雨帖》《祈雨帖》，苏东坡自署书于元祐六年（1091 年），纸本行书。苏东坡被贬颍州，却忠于职守，关心人民疾苦，此帖即记其久旱祈雨之事。此帖笔意时而平稳沉厚，时而激越恣肆，时而恬淡豁达，体现了苏东坡当时仕途坎坷的复杂心境。

"解法"就是前人所说的解摘法。落笔作字，不能不遇到困境，若遇着时，就得立刻用活手法来把它解脱摘掉。右军写《兰亭修禊叙》时，所用的鼠须笔，虽有贼毫，也不碍事，正见得他执笔得法，既稳且准，一遇困难，立即得解。

此处所说的平腕、虚掌、实指，和欧阳询的虚拳直腕，指实掌空，李世民的腕竖、指实、掌虚，完全一样。不过平腕的提法，更可以使人容易体会到腕一平肘自然而然的就不费气力地抬起来。这很合乎手臂生理的作用。所以，我们经常向学书人提示，就采用指实、掌虚、掌竖、腕平的说法，觉得比较妥当些。

　　第二搋管，亦名拙管。谓五指共搋其管末，吊笔急疾，无体之书，或起稿草用之，今世俗多用五指搋管书，则全无筋骨，慎不可效也。

　　第三撮管。谓以五指撮其管末，惟大草书，或书图障用之，亦与拙管同也。

　　第四握管。谓捻拳握管于掌中，悬腕，以肘助力书之。或云起自诸葛诞，倚柱书时，雷霆柱裂，书亦不辍，当用壮气，率以此握管书之，非书家流所用也。后王僧虔用此法，盖以异于人故，非本为也。近张从申郎中拙然而为，实为世笑也。

　　第五搦管。谓从头指至小指以管于第一、二指节中搦之，亦是效握管小异所为。有好异之辈，窃为流俗书图障用之，或以示凡浅，时提转甚为怪异，此非书家之事也。

第二、第三执法共同的毛病，就是捉管过高。过高了，下笔便浮飘，不易着力。所以全无筋骨，只好称之为无体之书，写大草时或可一用，日常应用则不适宜。

第四捻拳的执法，与虚掌实指完全异趣，掌心一实，腕必受到影响，运动便欠轻灵，便须仰仗肘力来帮助行动。这样的力，无疑是一种拙力，书法家所以不喜欢用它，但这里却抬出了南齐时代著名书家，且为后世所推许的一位王右军后裔王僧虔来，说他采用此法，说他是取其异于人。这样解释，

我认为不够真实，历史记载有这样一件事：齐高帝萧道成善书，曾与僧虔赌写，赌毕，他问谁为第一，在这样情况之下，僧虔当然不能无所顾忌，平日遂用秃的笔写字，写出来的自然要减色些。大家知道，字的好坏，不但在于笔的好坏，而且取决于执笔的合宜与否。僧虔他不用行之有效的祖传经验，而偏采取握管写字，这明明是不求写好而是求写坏的办法，似乎不近情理，知道了他有用秃笔的事，就可以推究他在人前握笔写字的心理作用，不是企图避免遭人嫉妒，还有什么缘故呢？所以方明也有"非本为"的说法。至于张从申则当别论。窦蒙说他："工正行书，握管用笔，其于结密，近古所少，所恨于历览不多，闻见遂寡，右军之外，一步不窥，意多拓书，阙其真迹妙也。"他传世有《李玄静》《吴季子》等碑，前者胜于后者，向来认为刻手不佳，其实作者握管作字，自成拙迹，不能尽委过于人，无怪方明不客气用"拙然"二字来形容其所为，且用"世笑"字样，明非个人私见。第五搦管，虽与此小异，然于提转不便，实为同病，不宜采用。

> 徐公曰，置笔于大指中节前，居动转之际，以头指齐中指兼助为力，指自然实，掌自然虚，虽执之使齐，必须用之自在。今人皆置笔当节，碍其转动，拳指塞掌，绝其力势，况执之愈急，愈滞不通，纵用之规矩，无以施为也。

方明引徐璹的话，来说明上述五种执笔，哪一种最为合理，便于使用。不言而喻，徐璹是主张用双勾执法的。徐璹所说的头指，即是食指，头指齐中指即是双勾。用笔贵自在，这句话最为紧要，想用得自在必先执着得法，所以更指出置笔不可当节，当节就会碍其转动。这个"其"字不是指笔，而是指指节而言，试看下文执之愈急，愈滞不通，是因为拳指塞掌，生理的运用不够，致绝其力势的缘故，便可了然。

> 又曰，夫执笔在乎便稳，用笔在乎轻健。故轻则须沉，便则须涩，谓藏锋也。不涩则险劲之状无由而生也，太流则便成浮滑，浮滑则是

为俗也。故每点画须依笔法，然始称书，乃同古人之迹，所为合于作者也。

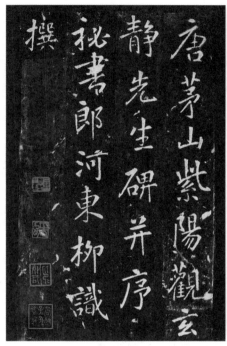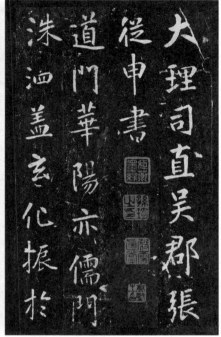

张从申《李玄静碑》局部拓本

又称《李玄靖碑》《元静先生碑》，柳识撰文，李阳冰篆额，张从申书碑，唐代宗大历七年（公元772年）刻立于江苏句容县茅山。此碑书法结体端正平稳，笔意高古雄劲，是学习唐代楷书的好范本。

前一段是说执笔，这一段是说用笔。他首先扼要地提出了便、稳、轻、健四字。用笔贵自在，这就是"便"，但"便"的受用，却得经过一个不便的勤学苦练的过程，方能得到。这其间，就有手腕由不稳逐渐到稳的感觉，等到手腕能稳了，下笔才有准，能稳而准，就有心手相应之乐。字贵生动有力，笔轻才能生动，笔健才能有力。但是行笔一味轻便，是不能写出好字的，

切不可忘记相反相成的道理，必须把轻、沉、便、涩相结合着使用才好。徐璹提出"藏锋"二字来解释运用轻、沉、便、涩结合的方法，其意是指示学者不当把藏锋认为只用在点画下笔之始，而是贯行在每个点画之中，从头至尾，即所谓鳞勒法。笔势有往来，笔锋自有回互，这才做到了真正藏锋，书法是最忌平拖直过的。

"同古人之迹"和"合于作者"这两句话的意义，是截然不同的。同古人之迹，只取齐贤之义；合乎作者，则必须掌握住一定技巧，具备了一定风格，而不泥于古，自成一家，方能合乎这个名称。

> 又曰，夫欲书，先当想，看所书一纸之中，是何词句，言语多少，及纸色目，相称以何等书，令与书体相合，或真，或行，或草，与纸相当。意在笔前，笔居心后，皆须存用笔法。有难书之字，预于心中布置，然后下笔，自然容与徘徊，意态雄逸，不得临时无法，任笔所成，则非谓能解也。

最后，徐璹讲到了写字的谋篇布局，每当写时，先得安排，不但要注意到是什么内容的文字，词句多少，而且要看所用的是什么式样的纸张，以何种字体写出，较为好看，经过如此考虑，不但色调取得和谐，而且可以收到互相发挥的妙用，遂可以构成整体美，才能引人入胜。自从隶分行草盛行以来，书法得到了极大的发展，广泛的应用，式样繁多，异趣横生。你看钟繇就擅长三体，铭石之文，用隶法写；公文往来及教学所用，用楷法写；朋友信札，用行草法写。这样安排，真所谓各尽其能，各当其用。因之，书法家对于这些，也极留心。

徐璹在这里再提出笔法和能解字样，因为这是关于写字能写得好或者写不好的关键问题。若果手中无法，胸中无谱，要想临机应变，救失补偏，那是不可能的，必须牢记，不得任笔写字。

附录二则：

《法书要录》所载传授笔法人名云："蔡邕受于神人，而传之崔瑗及女文姬，文姬传之钟繇，钟繇传之卫夫人，卫夫人传之王羲之，王羲之传之王献之，王献之传之外甥羊欣，羊欣传之王僧虔，王僧虔传之萧子云，萧子云传之僧智永，智永传之虞世南，虞世南传之欧阳询，询传之陆柬之，柬之传之侄彦远，彦远传之张旭，张旭传之李阳冰，阳冰传徐浩、颜真卿、邬彤、韦玩、崔邈凡二十有三人，文传终于此矣。"

此文所记可供参考，并非一无缺遗，即如褚遂良与欧、虞的关系，就没有提起，是其明证。至于蔡邕受自神人之说，自属无稽。但献之也有受法于白云先生的传说。这都是由于学者耽玩古迹，精思所得，无师而通，若有神告，世人不察，遂信以为神传。我们对于此事，应该这样去理解。文传终于此，只是指见之于记载者而言，后世得笔法者，仍自有人，试看看宋代欧阳、蔡、黄诸人，尝有笔法中绝，自某人出始复得之的议论，就可见并非真绝，因为前人遗迹尚在，只要学者肯用心探讨，就有重新获得可能之故。

周星莲《临池管见》云：书法在用笔，用笔贵用锋。用锋之说，吾闻之矣。或曰正锋，或曰中锋，或曰藏锋，或曰出锋，或曰侧锋，或曰扁锋。知书者有得于心，言之了了，知而不知者，各执一见，亦复言之津津，究竟聚讼纷纭，指归莫定。所以然者，因前人指示后学，要言不烦，未尝倾筐倒箧而出之，后人摹仿前贤，一知半解，未能穷追极究而思之也。余尝辨之，试详言之。所谓中锋者，自然要先正其笔，柳公权曰："心正则笔正。"笔正则锋易于正，中锋即是正锋，自不必说，而余则偏有说焉。笔管以竹为之，本是直而不曲；其性刚，欲使之正则竟正，笔头以毫为之，本是易起易倒，其性柔，欲使之正，却难保其不偃，倘无法以驱策之，则笔管竖而笔头已卧，可谓之中锋乎？又或极力把持，收其锋于笔尖之内，贴毫根于纸素之上，如以筋

头画字一般，是笔则正矣，中矣，然锋已无矣，尚得谓之中锋乎？或曰，此藏锋法也。试问所谓藏锋者，藏锋于笔头之内乎？抑藏锋于字画之内乎？必有爽然失、恍然悟者。第藏锋画内之说，人亦知之，知之而谓惟藏锋乃是中锋，中锋无不藏锋，则又有未尽然也。盖藏锋中锋之法，如匠人钻物然，下手之始，四面展动，乃可入木三分；既定之后，则钻已深入，然后持之以正。字法亦然，能中锋自能藏锋，如锥画沙，如印印泥，正谓此也。然笔锋所到，收处结处，掣笔映带处，亦正有出锋者，字锋出，笔锋亦出，笔锋虽出，而仍是笔尖之锋，则藏锋出锋皆谓之中锋，不得专以藏锋为中锋也。至侧锋之法，则以侧势取其利导，古人间亦有之。若欲笔笔正锋，则有意于正，势必至无锋而后止，欲笔笔侧锋，则有意于侧，势必至扁锋而后止，琴瑟专一，谁能听之，其理一也。画家皴石之法，三面皆锋，须以侧锋为之，笔锋出则石锋乃出，若竟横卧其笔，则一片模糊，不成其为石矣。总之，作字之法，先使腕灵笔活，凌空取势、沉着痛快，淋漓酣畅，纯任自然，不可思议，能将此笔正用、侧用、顺用、重用、轻用、虚用、实用、擒得定，纵得出，道得紧，拓得开，浑身都是解数，全仗笔尖毫末锋芒指使，乃为合拍。钝根人胶柱鼓瑟，刻舟求剑，以团笔为中锋，以扁笔为侧锋，犹斤斤曰，若者中锋，若者偏锋，若者是，若者不是，纯是梦呓。故知此事，虽藉人功，亦关天分，道中道外，自有定数，一艺之细，尚索解人而不得，噫，难矣！

周午亭说用笔，于锋之中偏藏出，颇为详明，可供阅读韩方明文字者参证之用，故录之附于篇末。

文中"能将此笔正用、侧用、顺用"下，应有"逆用"二字，坊间排印本脱去，当补入。

用笔能得正侧、顺逆、轻重、虚实结合使运，而且能擒能纵，能紧能开，这才能利用解法，赢得浑身都是解数。

后汉蔡邕《九势》

蔡邕，字伯喈，《后汉书》有传。邕善篆，采李斯曹喜之法，为古今杂体。熹平年间（公元171—175年），书《石经》，为世所师宗。梁萧衍称其所书"骨气洞达，爽爽如有神力"。后世说他有篆隶八体之妙。这篇《九势》，文字不能肯定出于蔡邕之手，但比之世传卫夫人加以润色的李斯《笔妙》，较为可信。因其篇中所论均合于篆、隶二体所使用的笔法，即使是后人所托，亦必有传授根据，而非妄作。再看后世之八法，亦与此适相衔接，也可作为征信之旁证。

蔡邕

字伯喈。陈留郡圉县（一说为河南尉氏县，一说为河南杞县）人，东汉名臣，文学家、书法家，才女蔡文姬之父。工篆隶，创"飞白体"，书法代表作有《熹平石经》。

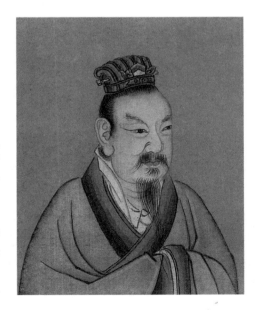

《熹平石经·周易》残石拓本

东汉熹平四年（公元175年），汉灵帝采纳著名书法家蔡邕的建议，将官方审定的儒家典籍以隶书字体刻碑立于洛阳太学门前，作为校勘抄本的标准，史称"熹平石经"。此碑文字端庄古雅，具有很高的书法价值。

夫书肇于自然；自然既立，阴阳生焉；阴阳既生，形势出矣。

一切种类的文艺作品，都是一定的社会生活（包括自然界）在人们头脑中反映的产物，书法艺术也不例外。自有人类社会以来，人们有感于周围耳目所及，罗列万有，变化无端，受到了这些启示，不但效法自然仿制出了许多日常生活必需的用品，而且文化娱乐生活中所不可少的各种艺术的萌芽，同时也逐渐发生。象形记事的图画文字，就是取象于天地、日月、山水、草木以及兽蹄鸟迹而成的。大自然充满着复杂的现象，这是由于对立着的阴阳

交互作用而形成。这里所说的"阴阳"，可当作对立着的矛盾来理解。相对地说来，阳动阴静，阳刚阴柔，阳舒阴敛，阳虚阴实。自然的形势中既包含着这些不同的矛盾方面，书是取法于自然的，那么，它的形势中也就必然包含动静、刚柔、舒敛、虚实等等。就是说，书家不但是模拟自然的形质，而且要能成其变化。所以这里说："阴阳既生，形势出矣。"我们知道，形是静止的，势是活动的；形是由变化往来的势交织所构成的。蔡邕上面几句话里，把书法根本法则应该是些什么，已经揭示给我们了。这就是，书法不但具有各种各式的复杂形状，而且要具有变动不拘的活泼精神。所以我国书法被人们认为是艺术，而且是高度的艺术；因为它产生之始就具备了这种性格。这些因素是内在的，是与字形点画以俱来的，而不是从外面硬加上去的。

藏头护尾，力在字中。下笔用力，肌肤之丽。

这几句话，是说写字的工具如何使用，才能很好地发挥它的功能。字的形势是由笔毫行墨所形成的。因为字的形势不仅是形质一方面的要求，而且要表现出活泼泼的精神意态，方始合格，所以这里说到"藏头护尾"。就是说，这管笔用的时候必须采取逆势；若果平下顺拖，那就用不出力来。逆入逆收，才能把力留在纸上，字中就觉得有力，这样才能显现出活泼泼的精神来。所以，前人评法书，总用"笔力惊绝"一语。唐朝韦陟见怀素草书笔力过人，便知其必有成就。这种笔的力是从哪里来的？只要看看卫夫人所说："点、画、波、撇、屈曲，皆须尽一身之力而送之"，就可以理解这个力就是写字的人身上的力。怎样才能把身上的力通过这枝笔毫输送到纸上字中呢？这个关键，在于把笔的得法。前人使用这支笔，毕生辛勤，积累了一套经验，就是指实、掌虚、掌竖、腕平、腕肘并起，再加上肩头松开去运用笔毫，便能使全身气力发挥作用，笔手相忘，灵活一致，随意轻重，无不适宜，全身气力自然贯注，字中自然有力了。"下笔用力，肌肤之丽"这两句话，乍一看来，不甚可解；但你试思索一下，肌肤何以得丽，便易于明白。凡是活的肌肤，它才能有美丽的光泽；如果是死的，必然相反地呈现出枯槁的颜色。有

力才能活泼，才能显示出生命力，这是不言而喻的事实。

　　故曰：势来不可止，势去不可遏，惟笔软则奇怪生焉。

　　这里提出了"势来""势去"字样。我们可以领会到，凡实的形都是由虚的势所往来不断构成的，而其来去的动作，又是由活泼泼地不断运行着的笔毫所起的作用。"不可止""不可遏"，正是说明人手所控制着的笔毫，若有意若无意之间往复活动着，既受人为的限制，又大部分出于自然而然，即米芾所说的"振迅天真，出于意外"。这种情形，是极其灵活无定的。这又与所用的工具有关，所以末句提出，"惟笔软则奇怪生焉"。我国书法能成为艺术，与使用毛笔有极大关系。毛笔能形成奇异之观，是由于它的软性。这个软是与刻甲骨文字的铁刀和蘸漆汁书字的竹木硬笔相对而言的。哪怕是兔毫狼毫以及其他兽毛硬毫，还是比它们要软得多。

　　前面解释的这几节文字，连在一起，是一段总说。它阐述了书法的起源以及如何写法、用什么样的工具来写等等。最后特别提到使用的工具，这有十分重要的意义。从汉字不断发展的过程来看，前一阶段是利用甲骨和竹简、木板记载文字，所用的工具是铁制成的刀和蘸漆汁的竹木制成的硬笔。随着日用器物多式多样地日趋于便利民用，逐渐有了绢素和纸张，写字的工具便创造性地取兽毛制成软性的笔毫。这样一来，不但使用起来方便，而且有助于发挥艺术性作用，遂为书法艺术创造了有利条件。所以，自来书家总说要精于笔法，口谈手授，也都是教人如何合乎法则地使用这管笔。因此，想要讲究书法的人，如果不知笔法，就无异在断港中航行，枉费气力，不能登岸。唐朝陆希声曾说过一句话："古之善书者，往往不知笔法。"在前人摸索笔法的时代，当然不免有这样的情况，有时能做了，而还不能说，这是知其然而不知其所以然的阶段。经过了无数人长时期的研究，把使用毛笔的规律摸清楚了，遂由实践写成了理论。今天，我们有条件利用历代书家的理论为指南，更好地运用笔法技巧，写出我们这一时代的好字，为新社会服务。这样的要求，我认为是极合乎情理的。这里，我想顺便把柳公权的《笔偈》解释

一下，作为学书人之助。《笔偈》见于宋朝钱易所著的《南部新书》中，是这样四句："圆如锥，捺如凿，只得入，不得却。"虽然只有短短十二个字，却能把毛笔的性能功用，概括无遗。向来赞颂好笔，说它有四德，就是尖、齐、圆、健。偈中之"圆如锥"，揭示了圆和尖二者；"捺如凿"，捺是把笔毫平铺在纸上，平铺的笔毫就形成了齐；用锥、凿等字样，不但形象化了尖和齐，而且含有刚健的意义，这是明白不过的。"只得入，不得却"，是说笔毫也和锥、凿的用场一样，所以向来有入木三分，力透纸背，落笔轻、着纸重等等说法。认识了毛笔的功能，就能理解如何用法，可以得心应手。在点画运行中，利用它的尖，可以成圆笔；利用它的齐，就能成方笔。王羲之的转左侧右，就是这样的利用毛笔的。它的转便圆，侧便方，如此在点画中往复运行，就可以得方圆随时结合的妙用。一句话，就是利用它的软性。利用得好，便可以收到意外之奇的效果。

　　　　凡落笔结字，上皆覆下，下以承上，使其形势，递相映带，无使势背。

　　这一节是总说一个字由点画连结而成的形势。以下几节分别说明点画中的不同笔势。从这一节到篇末共计九节，故名"九势"。这里要解释一下，何以不用"法"字而用"势"字。我想前人在此等处是有深意的。"法"字含有定局的意思，是不可违反的法则；"势"则处于活局之中，它在一定的法则下，因时地条件的不同，就得有所变易。蔡邕用"势"字，是想强调写字既要遵循一定的法则，但又不能死守定法，要在合乎法则的基础上有所变易，有所活用。有定而又无定，书法妙用，也就在于此。

　　既是总说一个字的形势，而每个字都是由使毫行墨而成，点画之间，必有连结，这里就要体会到它们的联系作用，不能是只看外部的排比。实际上，它们是有一定的内在关系的。点画与点画之间，部分与部分之间都是如此。不然，就只能是平板无生气的机械安排，而不能显示出活生生的有机的神态。必须使"形势递相映带"，才会表现出活的生命力，而引人入胜，不是一束枯柴，一盘散沙，令人无所感染。接着又郑重申说一句："无使势背"。势

若背了，就四分五裂，不成一个局面，这是书家所最忌的。但是，我们要理解，一个字既然有递相映带之处，必然不能只是一味相向着，它必然也会出现相背的姿势，这是很合乎必然规律的。这里所说的背，是相对性的，能起相反相成的作用的。"无使势背"句中之背，是指绝对的背，它是破坏内在联系的。我的看法，"无使势背"，简直指不成形势而言，不合理的向背而言，自然也包含着不当向而向的成分在内，因而破坏了整体结构，总起来说就是势背。

一般学字的人，总喜欢从结构间架入手，而不是从点画下工夫。这种学习方法，恐怕由来已久。这是不着眼在笔法的一种学习方法。一般人们所要求的，只是字画整齐，表面端正，可以速成，如此而已。在实用方面说来，做到这样，已经是够好的了。因为，讲应用，有了这样标准，便满人意了。但从书法艺术这一方面看来，就非讲究笔法不可。说到笔法，就不能离开点画。专讲间架，是不能入门的。为什么这样说？请看一看后面几条所载，这个道理就可以弄清楚了。这段文字讲落笔结字，也是着重谈形势，而不细说间架，就因为间架是死的，而形势才是活的。只注意间架，就容易死板，那就谈不上艺术性了。上面提出的"上覆下承"，也还是着重讲有映带的活形势，而不是指死板板的间架。

　　转笔，宜左右回顾，无使节目孤露。

这里所说的"转"，是笔毫左右转行，就是王羲之用笔转左侧右之转，就是孙过庭《书谱》中执、使、转、用之转，而不是仅仅指字中转角屈折处之转，更不是用指头转动笔管之转。凡写篆书必当使笔毫圆转运行，才能形成婉而通的形势。它在点画中行动时，是一线连续着而又时时带有一些停顿倾向，隐隐若有阶段可寻。连和断之间，有着可分而不可分的微妙作用。在此等处，便揭示出了非"左右回顾"不可的道理。不然，便容易"使节目孤露"。要浑然天成，不觉得有节目，才能使人看不碍眼。自从简化篆书为隶体以后，遂破圆为方了。笔画一味的方，是不耐看的，摺折多了，节目必然更加突出，尤其要注意到方圆结合着用笔才好。领会了转笔的意义，就可奏效。

　　藏锋，点画出入之迹，欲左先右，至回左亦尔。

　　"藏锋"和中锋往往混为一谈，这是不对的。单是藏着锋尖，是不能很好地解决中锋问题的；必须用下面所说的藏头护尾，才能做到。"藏锋"的意义和用场，这里说得极为明确："点画出入之迹"，就是指下笔和收笔处，每一个点画，当其落笔时必然是笔的锋尖先着纸，收笔时总得提起来，也必然是笔锋后离纸，所以形成点画出入之迹的是锋尖。我们知道，点画要有力，笔的出入都必须取逆势，相反适可相成，所以必须用藏锋。故下面接着说："欲左先右，至回左亦尔。"这与转笔的左右回顾是一致的。自来书家要用无往不收、每垂不缩的笔法，就是这个缘故。无论篆、隶、楷、行、草，都须如此。

　　藏头，圆笔属纸，令笔心常在点画中行。
　　护尾，点画势尽，力收之。

　　"藏头""护尾"之用，是写字的最关重要的笔法，因为非这样做便不容易使笔力倾注入字中。"圆笔属纸"，是说当笔尖逆落在纸上锋藏了以后，顺势将毫按捺下去，使它平铺，就是向来书家所说的万毫齐力，平铺纸上，也就是落笔轻、着纸重的用法。这样一来，笔心（被外面短一些的副毫所包裹着的一撮长一些的毫，从根到尖，这就是笔心）就可以常常行动在点画当中，而不易偏倚，笔笔中锋，就能做到。所以我说，藏锋和中锋不能混为一谈。仅仅会用藏锋，不能就说是已经会用中锋了。"护尾"之义，亦复如此，也是要用全力收毫，回收锋尖，便算做到护尾。这也和藏锋一样，无论篆、隶、楷、行、草体，都非如此不可。

　　疾势，出于啄磔之中，又在竖笔紧趯之内。

　　前面四节，所说的是贯串于各种点画中间共同使用的方法。从这一节以

下，则分别述说不同点画各有它所适宜的不同行笔方法。"疾势"是宜用于
"啄磔"和"趯笔"的。啄、磔、趯三者都是篆体中所无，自从有了隶字以
后才出现的。啄是短的撇。为什么把它叫做啄？是用鸟嘴啄取食物来形容它
那种急遽而有力的姿势。磔有撑张开来的意思，又叫做波，是取它具有曲折
流行之态，流俗则一般叫做捺，是三过笔形成的，所以有一波三折之说。开
始一折稍短，行笔宜快些；中间一折长些，要放缓行笔；末了一折，又要快
行笔，近出锋处，一按即收。这都是须用疾势的地方。又说"竖笔紧趯之内"，
因为趯也是极短的笔画，非疾行笔就不能健劲有力，如人用脚踢东西，缓了
就不能起作用。但隶体之趯，与楷体之趯，笔势虽然相同，而在字体中的位
置则不尽相同。看看下文，便知其详。此节竖笔紧趯，则是楷书所常见的。
此处为什么要下一"紧"字，因为竖笔就是直笔，直下笔必须提着按行下去，
笔毫常是摄墨内敛，是处于紧而不散的快态中的。趯须快行笔，便只能微驻
随即趯出，故谓之紧趯。趯也叫做挑。

　　　　掠笔，在于趯缓峻趯用之。

　　"掠"是长形的撇，是竖笔行至半途变中行为偏向左行的动作。当它将
要向左偏时，笔毫必须略微按下去一些，便显得笔画粗些，然后作收，是把
紧行的毫放散了一些的缘故，所以这里用趯锋说明它。趯有散走之意义；因
此之故，这里的"趯"不能不加上一个"峻"字，使缓散笔致改为紧张行动，
方合趯的用处。这两节中的趯法，是一致的；但因为它所承接的笔势有紧摄
和缓散的区别，所以本节说明要"峻趯"，以防失势，不是有两种趯法。

　　　　涩势，在于紧驶战行之法。

　　行笔不但有缓和疾，而且有涩和滑之分。一般地说来，缓和滑容易上手，
而疾和涩较不易做到，要经过一番练习才会使用。当然，一味疾，一味涩，
是不适当的，必须疾、缓、涩、滑配合着使用才行。涩的动作，并非停滞不

前，而是使毫行墨要留得住。留得住不等于不向前推进，不过要紧而快（文中"驶"字即快字）地"战行"。"战"字仍当作"战斗"解释。战斗的行动是审慎地用力推进，而不是无阻碍的，有时还得退却一下再推进，就是《书谱》中所说的衄挫。这样才能正确理解涩的意义。书家有用"如撑上水船，用尽气力，仍在原处"来作比方，这也是极其确切的。

　　横鳞，竖勒之规。

　　横、竖二者，在字的结构中是起着骨干作用的笔画，故专立一节来说明用笔之规。鳞就是鱼的鳞甲。鳞是具有依次相叠着而平生的形状。平而实际不平。勒的行动就像勒马缰绳那样，是在不断地放的过程中而时时加以收紧的作用。这两者都是应用相反相成的规律的。不平和平，放开和收紧，互相结合，才能完成横、竖两画合法的笔势。我国古籍中，亦曾经有过"无平不陂、无往不复"的说法，这本是一种辩证规律。书法艺术也必然具有同样的规律，不可能有例外。作一横若果是一味齐平，作一竖如果是一往直下，是用不出笔力来的。无力的点画形象，必然是死躺在纸上的。死的点画怎能拟议活的形象，那还成个什么艺术！这自然是为隶书说法，但楷体亦必须遵守这个规矩。

　　这篇文字后面，前人有附记一则，文如下："此名《九势》，得之，虽无师授，亦能妙合古人。须翰墨功多，即造妙境耳。"这几句话，说得虽甚简单，不过是赞颂《九势》有助于书法，但值得我们把它阐明一下。《九势》自然是经过无数人的实践才把它总结成为理论而写定的。想要说明前人理论是否正确，还须经过学习者的认真实践。所以这附记中说"得之"，此二字极有重要意义，这个"得"，是指学习的人要把《九势》用法不但弄清楚，会解说，而且要掌握这些法则，再经过辛勤练习，即文中所说"翰墨功多"，才能进入妙境，这里没有其他捷径可寻。理论必须通过实践，才能真正被掌握。单是字面看懂了，实际说来，是真正懂了吗？不是。一到应用场合，往

往又糊涂了。只有到自己能应用了，才能说懂。这样的懂，才算"得之"了，才能算是自己的本领。知而不能行，是等于无所知。我们的师古，是为了建今。若果不能把经过批判而承接下来的好东西，全部掌握得住，遵循其规矩，加以改造创新，就不能做到古为今用。那么，我们就白白地有了这一份丰富的产业，岂不可惜！

南齐王僧虔《笔意赞》

王僧虔，《南齐书》有传。王氏世传书法，僧虔渊源家学，熏染至深，功力过人，有大名于当代。这篇《笔意赞》，是较为高级阶段的书法理论，总结了以往经验，切实可信。

> 书之妙道，神采为上，形质次之，兼之者，方可绍于古人。以斯言之，岂易多得。必使心忘于笔，手忘于书，心手遗情，笔书相忘，是谓求之不得，考之即彰，乃为笔意赞曰：……

说到"书之妙道"，自然应该以神采为首要，而形质则在于次要地位。但学书总是先从形质入手的，也不可能有无形质而单有神采的字，即所谓皮之不存，毛将焉附。那么，在这里应该怎样理解他所说的呢？我以为僧虔所说的形质，是指有了相当程度进行组织而成的形质，仅仅具有这样的形质，而无神采可观，不能就算已经进入书法之门，所以又说："兼之者，方可绍于古人。"凡是前代称为书家者流，所写的字，神采形质二者都是具备了的。后人想要把这个优良传统承受下来，就也得要二者兼备，才算成功。不过这却不是很容易做到的事。历代不少写字的人，其中只有极少数人，被人们一致承认是书法家。历来真正不愧为书法家的作品，现在传世者还有，试取来仔细研究，便当首肯。因此，我一向有一种不成熟的想法，对于形质虽然差些（这是一向不曾注意点画笔法的缘故），而神采确有可观，这样的书家，不是天分过人，就是修养有素的不凡人物，给他以前人所称为善书者的称号，是足以当之而无愧的。若果是只具有整秩方光的形质，而缺乏奕奕动人的神

采，这样的书品，只好把它归入台阁体一类，说得不好听一点，那就是一般所说的字匠体。用画家来比方，书法家是精心于六法的画师，善书者则是文人画家。理会得这样，对于法书的认识和辨别或者有一点帮助。善书者这个名词，唐朝人是常用的，其涵义却有不同，孙过庭《书谱》中的善书者，是指钟、张、二王，而陆希声所说则是不知笔法的书家。我们作文有个习惯，同样的名词，可以把它分为通言和别言来应用。过庭所说是包举一切，是通言之例，陆希声专指一类，则是别言。现在所用是同于后者。

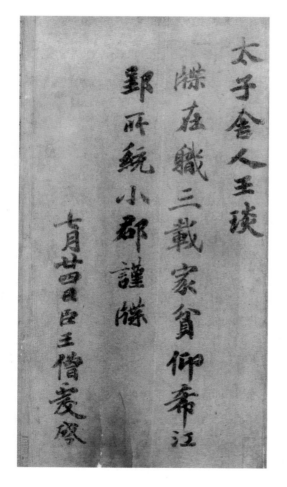

王僧虔《王琰帖》

又称《太子舍人帖》，传为王僧虔书，有唐摹本见于《唐摹万岁通天帖》第七帖，内容是为太子舍人王琰向皇帝求取官职。此帖用笔沉稳工致，体势方扁厚朴，笔意苍劲而端丽。

　　我说僧虔对于学习书法的要求，不是一般的，而是较高的。他称颂的是笔意，而不仅仅是流于外感的形势，他讲究的还有神采，这是作品的精神面貌。他要求所写出来的字，不仅要有美观外形，更要有美满的精神内涵。这种要求，不是勉强追求得到的，而要通过不断地学习和艺术实践，到了相当纯熟的阶段，即文中所说的"心手遗情、笔书相忘"的境界，只有到了这种境地，艺术家才能随心所欲，把自己的思想感情充分倾注到作品中去，使写出的字，成为神采奕奕的艺术品。

　　　　剡纸易墨，心圆管直，浆深色浓，万毫齐力。

　　先从书法所使用的工具和怎样使用工具说起。纸用浙东绍兴剡溪的藤料制者。墨是采用河北易水墨工所作烟墨。笔要用心圆管直者，笔毫是用兽毛制成，取短一些的为副毫，包裹一撮长一些的在中心缚成圆而尖的笔头。若心管不圆，就不便于四面行墨；管若不直，当左右转侧使用时就不很顺利。管直心圆，才是合用的笔。浆是墨汁，何以说深？因为唐以前的砚台都是中凹，像瓦头一样，所以前人把砚台又叫做砚瓦。这种砚式，是和墨的应用有关系的。易水法未有之前，魏晋书人所用的大概有石墨和松枝烟墨两种，无论是哪一种，都是有渣滓的，都是像粉末一样，只能用胶水之类调和着使用，不能研磨，不像锭子墨那样，所以凹砚才能派上用场。后来有了锭子墨，就须用平浅面砚来磨着用，中凹的就不甚方便了。色浓是说蘸浆在纸上写字，其色浓厚。浆何以能到纸上，自然是使毫行墨的缘故。故笔毫必须深入饱含墨汁，写起来才能酣畅，根根毛都起作用。前人主张万毫齐力、平铺纸上，是很有道理的。上面专谈工具，并不是说非用什么纸、墨、笔不可，它的意思是，要做好一件事，工具的讲究也是必要的。

　　　　先临《告誓》，次写《黄庭》，骨丰肉润，入妙通灵。

　　这里举出王羲之的《告誓》和《黄庭》两种，固然因为这是王家上代遗

留下来的妙迹，但也是当时爱好者所递相传习的好范本，所以不去远举蔡、崔、钟、张诸人作品。即羲之所遗名迹，亦不止此两种。要知道，这也不过是随宜举例，不可拘泥，以为此外就没有适宜于学习的范本了。《告誓》笔势略谨严些，《黄庭》则多旷逸之致。谨严之势易拟，旷逸之神难近，故分别次第，使学者知所先后，不过如此而已，别无其他奥妙。倒是要懂得从范本上临习，须要求得些什么，这比选择范本的意义，我觉得还要重大些。凡好的字，必然是形神俱全的，和一个人体一样，形是具有的筋骨皮肉，神是具有的脂泽风采。所以这里，不但提出了骨和肉，而且加上丰润字样，再加上"入妙通灵"这就揭示出临习的要求，以及其方法。不得死拟间架，必须活学点画，藉以探索其行笔之意，而悟通灵妙，方合学习的道理。就是说，不但要看懂它，而且要把它写得出。一切字形，当先映入脑中，反复思索，酝酿日久，渐渐经过手的练习，写到纸上，以脑教手，以手教脑，不断如此去下工夫，久久就会和范本起着不知不觉的接近作用。

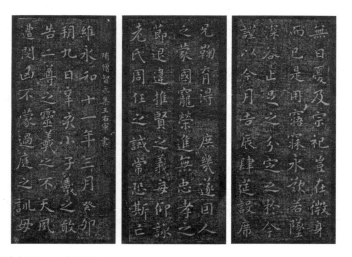

王羲之《告誓文》局部拓本

　　永和十一年（公元 355 年），王羲之因与王述"情好不协"，在父母墓前告誓辞官，不再出仕。隋代僧人智永集字成《王羲之小楷誓墓文》，有明代拓本藏于北京故宫博物院。

王羲之《黄庭经》局部拓本

又俗称《换鹅帖》，传说为王羲之与道士换鹅而写。此帖笔法谨严，而意态秀美开朗，是临摹小楷书法的经典范本。

努如植槊，勒若横钉，开张凤翼，耸擢芝英。

进一步就点画形象化地来说明一下，使学者容易有所领悟。努是直画，勒是横画，无论它是横是直，都必须有力。横、直两者，是一字结构中起根本性作用的笔画。在蔡邕《九势》中也是特别提出"横鳞，竖勒之规"来说明它的用笔之法的。槊和钉都是极其健劲刚直的形象，书法家要求他的笔力也要呈现出槊钉般的刚劲气势，这就突出了字形须有雄强的静的一方面，也要有姿致风神的动的一方面。故再用凤凰张翼而飞，芝草秀出，花光焕耀来

作比拟，成为形神俱全的好字。能够这样使毫行墨，才能当得起米芾所说的"得笔"。

　　　　粗不为重，细不为轻，纤微向背，毫发死生。

　　这四句所说的更为重要，粗了何以不觉其重，细了何以不觉其轻，这是由于使毫行墨得法的缘故。凡是善于运腕，提和按能相结合着运用这管笔的人，就能做到这样。每按必从提着的基础上按下去，提则要在带按着的动作下提起来，这样按在纸上的笔画，即粗些，也不会是死躺在纸上的笨重不堪的笔画，提也不会出现一味虚浮而毫无重量的笔迹。向背起于纤微，死生别于毫发，这与《书谱》中听说的"差之一毫，失之千里"是同一道理。理解了这些，当临习时便应当注意到每一点画的细微屈折的地方，不当只顾大致体势，而忽略了下笔收笔。像米芾便欲得索靖真迹，观其下笔处，这是学习书法的唯一窍门，不可不知。

　　《笔意赞》最后有两句话："工之尽矣，可擅时名。"这是应该批判的。我们学艺术的目的，绝不能是为了追求个人名利。

唐颜真卿《述张旭笔法十二意》

　　张旭字伯高。颜真卿字清臣。《唐书》皆有传。世人有用他两人的官爵称之为张长史、颜鲁公的。张旭精极笔法，真草俱妙。后人论书，对于欧、虞、褚、陆都有异词，惟独于张旭没有非短过。真卿二十多岁时，曾游长安，师事张旭二年，略得笔法，自以为未稳，三十五岁，又特往洛阳去访张旭，继续求教，真卿后来在写给怀素的序文中有这样一段追述："夫草稿之作，起于汉代，杜度、崔瑗，始以妙闻。迨乎伯英（张芝），尤擅其美。羲、献兹降，虞、陆相承，口诀手授，以至于吴郡张旭长史，虽姿性颠逸，超绝古今，而模楷精详，特为真正。真卿早岁常接游居，屡蒙激昂，教以笔法。"看了上面一段话，就可以了解张旭书法造诣何以能达到无人非短的境界，这是由于他得到正确的传授，功力又深，所以得到真卿的佩服，想要把他继承下来。张旭也以真卿是可教之材，因而接受了他的请求，诚恳地和他说："书之求能，且攻真草，今以授子，可须思妙。"思妙是精思入微之意。乃举出十二意来和他对话，要他回答，藉作启示。笔法十二意本是魏钟繇所提出的。钟繇何以要这样提呢？那就先得了解一下钟繇写字的主张。根据前人传下来的王右军《题卫夫人〈笔阵图〉后》一文所记，有涉及钟繇的事情，可以就此探得一点他的学字的主张。记载是这样的："夫欲书者先干研墨，凝神静思，预想字形（想象中的字形是包括静和动、实和虚两个方面的），大小偃仰，平直振动（大小平直是静和实的一面，偃仰振动是动和虚的一面），令筋脉相连，意在笔前，然后作字。若平直相似，状如算子，上下方整，前后齐平，便不是书，但得其点画尔（就是说仅能成字的笔画而已）。"接着就叙述了宋翼被钟繇谴责的故事："昔宋翼常作此书（即方整齐平之体）。翼是钟繇

弟子，繇乃叱之。翼三年不敢见繇，即潜心改迹。每作一波（即捺），常三过折笔，每作一点画（总指一切点画而言），常隐锋（即藏锋）而为之，每作一横画，如列阵之排云，每作一戈，如百钧之弩发，每作一点如高峰坠石，每作一屈折如钢钩，每作一牵，如万岁枯藤，每作一放纵，如足行之驰骤。"翼自遵钟繇笔势改变作风以后，始有成就。这个记载，足够说明笔意的重要性。再看梁朝萧衍《观钟繇书法十二意》一文，篇中只就钟、王优劣说了一番，没有阐明十二意，但仔细看看他论右军书时，所说的"势巧形密""意疏字缓"，却很有启发。势何以得巧，自然是意足于下笔之前。意疏就是用意有不周到之处，致使字缓。右军末年书，世人曾有缓异的批评，陶弘景认为这是对代笔人书体所说的。萧衍则不知是根据何等笔迹作出这样的评论，在这里自然无讨论的必要，然却反映出笔意对于书法的重要意义。钟繇概括地提出笔法十二意，是值得学书人重视的。以前没有人作过详悉的解说，直到唐朝张、颜对话，才逐条加以讨论。

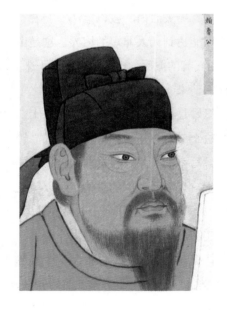

颜真卿

字清臣，京兆万年（今陕西西安）人，唐朝名臣、书法家，官至吏部尚书、太子太师，封鲁郡公，世称"颜鲁公"。与赵孟頫、柳公权、欧阳询并称为"楷书四大家"，又与柳公权并称"颜筋柳骨"。书法代表作有《祭侄文稿》《麻姑仙坛记》《自书告身》等。

《述张长史笔法十二意》拓本

　　颜真卿撰文并书，以问答口吻记述了张旭对书法艺术的高妙见解。此帖用笔遒劲有力，点画飞扬而结体沉着，生气十足，有自然之美。

　　长史乃曰："夫平谓横，子知之乎？"仆思以对曰："尝闻长史示令每为一平画，皆须纵横有象，此岂非其谓乎？"长史乃笑曰："然。"

每作一横画，自然意在于求其平，但一味求平，必易流于板滞，所以柳宗元的《八法颂》中有"勒常患平"之戒。八法中谓横画为勒。在《九势》中特定出"横鳞"之规，《笔阵图》中则有"如千里阵云"的比方。鱼鳞和阵云的形象，都是平而又不甚平的横列状态。这样正合横画的要求。故孙过庭说："一画之间，变起伏于峰杪。"笔锋在点画中行，必然有起有伏，起带有纵的倾向，伏则仍回到横的方面去，不断地、一纵一横地行使笔毫，形成横画，便有鱼鳞、阵云的活泼意趣，就达到了不平而平的要求。所以真卿举"纵横有象"一语来回答求平的意图，而得到了长史的首肯。

　　又曰："夫直谓纵，子知之乎？"曰："岂不谓直者必纵之，不令邪曲之谓乎？"长史曰："然。"

纵是直画，也得同横画一样，对于它的要求，自然意在于求直，所以真卿简单答以"必纵之不令邪曲"（指留在纸上已成的形而言）。照《九势》"竖勒"之规说来，似乎和真卿所说有异同，一个讲"勒"，一个却讲"纵"，其实是相反相成。点画行笔时，不能单勒单纵，这是可以体会得到的。如果一味把笔毫勒住，那就不能行动了，必然还得要放松些，那就是纵。两说并不冲突，随举一端，皆可以理会到全面。其实，这和"不平之平"的道理一样，也要从不直中求直，笔力才能入纸，才能写出真正的可观的直，在纸上就不显得邪曲。所以李世民讲过一句话："努不宜直，直则无力。"八法中谓纵画为努。

　　又曰："均谓间，子知之乎？"曰："尝蒙示以间不容光之谓乎？"长史曰："然。"

"间"是指一字的笔画与笔画之间，各个部分之间的空隙。这些空隙，要令人看了顺眼，配合均匀，出于自然，不觉得相离过远，或者过近，这就是所谓"均"。举一个相反的例子来说，若果纵画与纵画，横画与横画，互

相间的距离，排列得分毫不差，那就是前人所说的状如算子，形状上是整齐不过了，但一入眼反而觉得不匀称，因而不耐看。这要和横、纵画的平直要求一样，要在不平中求得平，不直中求得直，这里也要向不均处求得均。法书点画之间的空隙，其远近相距要各得其宜，不容毫发增加。所以真卿用了一句极端的话"间不容光"来回答，光是无隙不入的，意思就是说，点画间所留得的空隙，连一线之光都容不下，这才算恰到好处。这非基本功到家，就不能达到如此稳准的地步。

> 又曰："密谓际，子知之乎？"曰："岂不谓筑锋下笔，皆令完成，不令其疏之谓乎？"长史曰："然。"

"际"是指字的笔画与笔画相衔接之处。两画之际，似断实连，似连实断。密的要求，就是要显得连住，同时又要显得脱开，所以真卿用"筑锋下笔，皆令完成，不令其疏"答之。筑锋所用笔力，是比藏锋要重些，而比藏头则要轻得多。字画之际，就是两画出入相接之处，点画出入之迹，必由笔锋所形成，而出入皆须逆入逆收，"际"处不但露锋会失掉密的作用，即仅用藏锋，还嫌不够，故必用筑锋。藏锋之力是虚的多，而筑锋用力则较着实。求密必须如此才行。这是讲行笔的过程，而其要求则是"皆令其完成"。这一"皆"字是指两画出入而言。"完成"是说明相衔得宜，不露痕迹，故无偏疏之弊。近代书家往往喜欢称道两句话："疏处可使走马，密处不使通风。"疏就疏到底，密就密到底。这种要求就太绝对化了，恰恰与上面所说的均密两意相反。若果主张疏就一味疏，密便一味密，其结果不是雕疏无实，就是黑气满纸。这种用一点论的方法去分析事物，就无法触到事物的本质，也就无法掌握其规律，这样要想不碰壁，要想达到预计的要求，那是不可能的事情。

> 又曰："锋谓末，子知之乎？"曰："岂不谓末以成画，使其锋健之谓乎？"长史曰："然。"

"末"，萧衍文中作"端"，两者是一样的意思。真卿所说的"末以成画"，是指每一笔画的收处，收笔必用锋，意存劲健，才能不犯拖沓之病。《九势》藏锋条指出"点画出入之迹"，就是说明这个道理。不过这里只就笔锋出处说明其尤当劲健，才合用笔之意。

> 又曰："力谓骨体，于知之乎？"曰："岂不谓趯笔则点画皆有筋骨，字体自然雄媚之谓乎？"长史曰："然。"

"力谓骨体"，萧衍文中只用一"体"字，此文多一"骨"字，意更明显。真卿用"趯笔则点画皆有筋骨，字体自然雄媚"答之。"趯"字是表示速行的样子，又含有盗行或侧行的意思。盗行、侧行皆须举动轻快而不散漫才能做到，如此则非用意专一，聚集精力为之不可。故八法之努画，大家都主张用趯笔之法，为的是免掉失力的弊病。由此就很容易明白要字中有力。便须用趯笔的道理。把人体的力通过笔毫注入字中，字自然会有骨干，不是软弱瘫痪，而能呈显雄杰气概。真卿在雄字下加一媚字，这便表明这力是活力而不是拙力。所以前人既称羲之字雄强，又说它姿媚，是有道理的。一般人说颜筋柳骨，这也反映出颜字是用意在于刚柔结合的筋力，这与他懂得用趯笔是有关系的。

> 又曰："轻谓曲折，子知之乎？"曰："岂不谓钩笔转角，折锋轻过，亦谓转角为暗过之谓乎？"长史曰："然。"

"曲折"，萧衍文中作"屈"，是一样的意义。真卿答以"钩笔转角，折锋轻过"。字的笔画转角处，笔锋必是由左向右，再折而下行，当它将要到转角处时，笔锋若不回顾而仍顺行，则无力而失势，故锋必须折，就是使锋尖略顾左再折而向右，转而下行。《九势》转笔条的"宜左右回顾"，就是这个道理。何以要轻，不轻则节目易于孤露，便不好看。暗过就是轻过，含有笔锋隐藏的意思。

又曰："决谓牵掣，子知之乎？"曰："岂不谓牵掣为撇，决意挫锋，使不能怯滞，令险峻而成，以谓之决乎？"长史曰："然。"

"决谓牵掣"，真卿以"牵掣为撇"（即掠笔），专就这个回答用决之意。主张险峻，用挫锋笔法，挫锋也可叫它作折锋，与筑锋相似，而用笔略轻而快，这样形成的掠笔，就不会怯滞，因意不犹豫，决然行之，其结果必然如此。

又曰："补谓不足，子知之乎？"曰："尝闻于长史，岂不谓结构点画或有失趣者，则以别点画旁救之谓乎？"长史曰："然。"

不足之处，自然当补，但施用如何补法，不能预想定于落笔之前，必当随机应变。所以真卿答以"结构点画或有失趣者，则以别点画旁救之"。此条所提不足之处，难以意测，与其他各条所列性质，有所不同。但旁救虽不能在作字前预计，若果临机迟疑，即便施行旁救，亦难吻合，即等于未曾救得，甚至于还可能增加些不安，就须要平日执笔得法，使用圆畅，心手一致，随意左右，无所不可，方能奏旁救之效。重要关键，还在于平时学习各种碑版法帖时，即须细心观察其分布得失，使心中有数，临时才有补救办法。

又曰："损谓有余，子知之乎？"曰："尝蒙所授，岂不谓趣长笔短，常使意气有余，画若不足之谓乎？"长史曰："然。"

有余必当减损，自是常理，但笔已落纸成画，即无法损其有余，自然当在预想字形时，便须注意。你看虞、欧楷字，往往以短画与长画相间组成，长画固不觉其长，而短画也不觉其短，所以真卿答"损谓有余"之问，以"趣长笔短""意气有余，画若不足"。这个"有余""不足"，是怎样判别的？它不在于有形的短和长，而在所含意趣的足不足。所当损者必是空长的形，而合宜的损，却是意足的短画。短画怎样才能意足，这是要经过一番苦练的，行笔得法，疾涩兼用，能纵能收，才可做到，一般信手任笔成画的写法，画

短了，不但不能趣长，必然要现出不足的缺点。

> 又曰："巧谓布置，子知之乎？"曰："岂不谓欲书先预想字形布置，令其平稳，或意外生体，令有异势，是之谓巧乎？"长史曰："然。"

落笔结字，由点画而成，不得零星狼藉，必有合宜的布置。下笔之先，须预想形势，如何安排，不是信手任笔，便能成字。所以真卿答"预想字形布置，令其平稳"。但一味平稳不可，故又说"意外生体，令有异势"。既平正，又奇变，才能算得巧意。颜楷过于整齐，但仍不失于板滞，点画中时有奇趣。虽为米芾所不满，然不能厚非，与苏灵芝、瞿令问诸人相比，即可了然。

> 又曰："称谓大小，子知之乎？"曰："尝闻教授，岂不谓大字促之令小，小字展之使大，兼令茂密，所以为称乎？"长史曰："然。"

关于一幅字的全部安排，字形大小，必在预想之中。如何安排才能令其大小相称，必须有一番经营才行。所以真卿答以"大字促之令小，小字展之使大"。这个大小是相对的说法，这个促、展是就全幅而言，故又说"兼令茂密"，这就可以明白他所要求的相称之意，绝不是大小齐匀的意思，更不是单指写小字要展大，写大字要促小。至于小字要宽展，大字要紧凑，相反相成的作用，那是必要的，然非真卿在此处所说的意思，后人非难他，以为这种主张是错误的。其实这个错误，我以为真卿是难于承认的，因为后人的说法与真卿的看法，是两回事情。

这十二意，有的就静的实体着想，如横、纵、末、体等；有的就动的笔势往来映带着想，如间、际、曲折、牵掣等；有的就一字的欠缺或多余处着意，施以救济，如不足、有余等；有的从全字或者全幅着意，如布置、大小等。总括以上用意处，大致已无遗漏。自钟繇提出直至张旭，为一般学书人所重视，但各人体会容有不同。真卿答毕，而张旭仅以"子言颇皆近之矣"一句总结了他的答案，总可说是及格了。尚有未尽之处，犹待探讨，故继以"工

若精勤，悉自当为妙笔"。我们现在对于颜说，也只能认为是他个人的心得，恐犹未能尽得前人之意。见仁见智，固难强同。其实笔法之意，何止这十二种，这不过是钟繇个人在实践中的体会，他以为是重要的，列举出这几条罢了。

问答已毕，真卿更进一步请教："幸蒙长史九丈传授用笔之法，敢问工书之妙，如何得齐于古人？"见贤思齐是学习过程中一种良好的表现，这不但反映出一个人不甘落后于前人，而且有赶上前人，赶过前人的气概，旧话不是有青出于蓝而胜于蓝的说法吗？在前人积累的好经验的基础上，加以新的发展，是可以超越前人的。不然，在前人的脚下盘泥，那就没有出息了。真卿想要张旭再帮助他一下，指出学习书法的方法，故有此问。张旭遂以五项答之："妙在执笔，令得圆转，勿使拘挛；其次识法，谓口传手授之诀，勿使无度，所谓笔法也；其次，在于布置，不慢不越，巧使合宜；其次，纸笔精佳；其次，变通适怀，纵舍掣夺，咸有规矩。五者备矣，然后能齐于古人。"真卿听了，更追问一句："敢问长史神用笔之理，可得闻乎？"用笔上加一"神"字，是很有意义的，是说他这管笔动静疾徐，无不合宜，即所谓不使失度。张旭告诉他："余传授笔法，得之于老舅陆彦远（柬之之子）曰：'吾昔日学书，虽功深，奈何迹不至殊妙。后闻于褚河南曰："用笔当须如锥画沙，如印印泥。"始而不悟。后于江岛，遇见沙平地静，令人意悦欲书，乃偶以利锋画而书之，其劲险之状，明利媚好，自兹乃悟用笔如锥画沙，使其藏锋，画乃沉着。当其用笔，常欲使其透过纸背，此功成之极矣。'真草用笔，悉如画沙印泥，点画净媚，则其道至矣。如此则其迹可久，自然齐于古人，但思此理以专想功用，故点画不得妄动，子其书绅！"张旭答真卿问，所举五项，至为重要，第一至第三，首由执笔运用灵便说起，依次到用笔得法，勿使失度，然后说到巧于布置，这个布置是总说点画与点画之间，字与字之间，行与行之间，要不慢不越，匀称得宜，没有过与不及。慢是不及，越是过度。第四是说纸笔佳或者不佳，有使所书之字减色增色之可能。末一项是说心手一致，笔书相应，这是有关于写字人的思想通塞问题，心胸豁然，略无疑滞，才能达到入妙通灵的境界。能这样，自然人书会通，奕奕有圆融神理。古人妙迹，流传至今，耐人寻味者，也不过如此而已。最后举出如锥画沙，如印

印泥两语，是说明下笔有力，能力透纸背，才算功夫到家。锥画沙比较易于理解，印印泥则须加以说明。这里所说的印泥，不是今天我们所用的印泥。这个泥是黏性的紫泥，古人用它来封信的，和近代用的火漆相类似，火漆上面加盖戳记，紫泥上面加盖印章，现在还有遗留下来的，叫做"封泥"。前人用它来形容用笔，自然也和锥画沙一样，是说明藏锋和用力深入之意。而印印泥，还有一丝不走样的意思，是下笔既稳且准的形容。要达到这一步，就得执笔合法，而手腕又要经过基本训练的硬功夫，才能有既稳且准的把握。所以张旭告诉真卿懂得了这些之后，还得想通道理，专心于功用，点画不得妄动。张旭把攻真书和草书用笔妙诀，无隐地告诉了真卿，所以真卿自言："自此得攻书之妙，于兹五（一作七）年，真草自知可成矣。"

这篇文字，各本有异同，且有阑入别人文字之处，就我所能辨别出来的，即行加以删正，以便览习。但恐仍有未及订正或有错误，深望读者不吝指教。

谈《曹娥碑》墨迹

前承赠与《文物精华》一册，翻阅数过，叹为精美。其中有《曹娥碑》真迹，下题一行，是：晋王羲之小楷曹娥碑。我对于这个标题，却有一点意见，贡献左右，以为处理这个问题，还是采用前人对于"史有阙文"的态度，不要下肯定断语，缺疑些的好，如必须用右军名字最好照惯例上面加个"传"字，这样对于后来读者是有好处的，我所主张的理由，写在下面以供参考，能与指正尤所欣企。

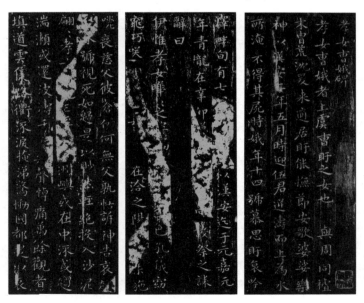

《孝女曹娥碑》局部拓本

初为东汉年间人们为颂扬曹娥的孝行而立的石碑，早年散失，又由北宋蔡卞重新刻立。此碑摹本很多，尤其以（传为）王羲之书写的摹本为传世精品。

　　鉴定法书名画，欲其一无误失，实非易事，前人如柳诚悬、蔡君谟诸名家鉴定古迹，都不免有时走眼，所以米元章别立一"伪好物"之例，以处理之，谓其迹虽不真，而笔墨却甚佳，此等作品，仍当宝而藏之，以资世玩。这样做是大有益于艺苑的，是一种好的办法，现代鉴赏家仍可采用，既不诬古，又不欺今，用之有何不可。就流传有绪的名迹，如《中秋》《东山》两帖，都不是王子敬真笔，东山为米临，甚易辨识，中秋却少人提出疑问，但用宝晋斋原刻《十二月割至帖》对勘，便知其非真，或亦出米老之手，然此二帖流传至今，为书人所宝玩，有裨于学习。若以其非子敬真迹，遂弃而不取，恐无一人能与赞同。传世书画，类此者正自不少，倘不采用米例，一概求真，非真即弃去不收，实是文物界一大损失，然处理不当，亦致与实事求是，不相符合，易便混淆闻见，生以讹传讹之病，此非好事。古迹中有既真且好者，有好而不真者，亦有真而不好者，分别看待，才算公允。所谓既不诬古，又不欺今，这是鉴赏家必须注意的一件事情。

　　六朝以前书画，往往不署作者姓名，有传为某某所为，后遂因之，其中亦有可信不可信之别，这是一个不易处理的问题，也是一个不能轻率肯定的问题，必须找出确凿的论证，或者有迹可以对勘，才好肯定下来，不然，还是抱缺疑的态度好些。如《曹娥碑》向来都说是右军所书，历代摹刻也都如此，以其为右军手笔。此迹上方及两旁既有梁唐人题识，自然可以说它是梁以前的遗物，若果连这些题识都认为不可靠，那就得另行研究，而满骞、怀充等字样，看来非假，即柳宗直、杨汉公等人的字，亦具有其时代风格，不容置疑，再就侵字题识来说，当时此碑装褙想无附叶可书，所以题在本文四边。这样做法，不像是有意作伪，因之后面宋元人跋中，都没涉及上述梁唐人题字的真伪问题，看来都是可信的。至于碑字本身，损斋、子昂两跋，都没有指明书人姓名。肯定这个碑是右军手笔，是由于郭祐之在此碑后附录了黄伯思升平帖跋语所引起的。郭氏但录其文而不言原有今佚，是知黄氏所见与郭氏所藏，并非一本，那就不能硬性规定这一本是右军真迹。再细勘本文点画结构，与右军传世名迹《兰亭修禊叙》《快雪》《奉橘》《旦极寒》诸帖对照，神和气充，既温且栗之境界，似尚未能达到，如损斋所评纤劲清丽，

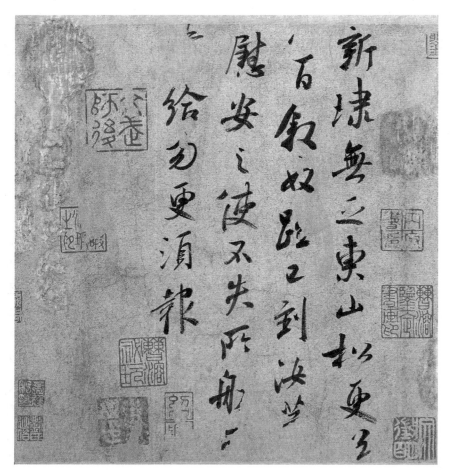

《东山松帖》

　　原是王献之所书写的一通信札，因其中结字用笔时有宋代米芾笔意，故历来
研究者多认为是米氏临本。此帖笔势横生百态，笔意寥落悠闲，颇为清新神妙。

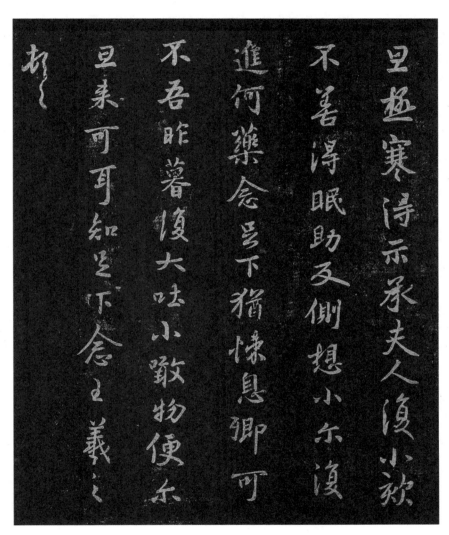

《旦极寒帖》

　　又称《极寒帖》，见于《右军书记》，应是王羲之的作品。此帖用笔多为楷法，兼有行书笔意，点画起止含蓄，而整体愈发流畅自然，历代书家评价很高。

则毫无愧色。我觉在小楷书中，能如此宽稳多风致，实所罕见，宜乎其为人所称贵而学习，正不能以它非右军真迹而忽视之，当与欧、虞、褚、米诸公兰亭临本同样宝爱，传之不朽。我认为此本是出于宋齐间工书人之手，不得见右军真笔，即此亦复大好，当满意也。

我对于翁覃溪所藏苏轼《嵩阳帖》之意见

此帖即有正书局据以影印者，亦即《快雪》堂刻之底本。唯当日刻时必重加勾摹，然后上石，点画间不免有微末出入，且有一二字尚未全损或未损者，如"今何在"之"在"字，"营籍"之"营"字。其他"士"字、"陈"字、"古"字、"春"字，两"落"字、"桃"字、"陵"字等等，则与此帖一同。至于"辈"字旁之小"辈"字，《快雪》堂刻时尚有，今则不存，此实为妄人有意刮去，痕迹宛然，犹可辨出。诚如翁氏言不足致疑，但翁氏谓是粉笺，岁久屡经装治，笺粉脱落所致，则殊非是。审视此纸乃是麻纸而非粉笺，钱箨石谓为蜡高丽纸，亦非是也。

冯星实以为此帖未确，信为未确。其实非赝作，乃是摹拓本耳。以其纸色度之，且恐是当时摹拓者。曾见山谷书摹拓东坡书后云："此书摹拓出于拙手，似清狂不慧人也。"似正指此类。东坡书为当世所宝，人人争欲得之，摹拓流传，自意中事，不足怪也。余以为真迹既不得而见，旧摹拓本比之石刻，所谓下真迹一等者，实犹胜于米老所主张收藏之伪好物也。

此帖虞、柯、张、倪以及马治诸跋皆不真，似为一手摹写而成者，检吴子敏《大观录》卷五，载有苏文忠书君谟《天际乌云诗》卷二末附虞、柯、张、倪及马治跋，此帖是卷子而非册子，翁氏云："项子京时已是册子。"如此说可信，则吴氏所录是别一本，或竟是真迹也。不论此帖本身与吴氏所见是一是二，而元代诸人题咏之非原物则可断言，据项子京所说松陵史氏刻此帖时不刻陈吴二跋，而陈汝同、吴原越跋，《大观录》亦不载入，此实项氏所收，非吴氏所见者之明证，不然，即《大观录》为不足征信，二者必有一于此。

翁氏云："柯敬仲弟八诗末脱失六字一行，是因纸质断烂，装治时凑合

研匀，故无剪痕。"无论装潢家如何技巧神通，研匀处必留些许痕印，今仔细检阅，实是整纸，不见有剪凑之迹，而裁剪痕纹却在"邻兴圣"一行之左边，此自是模写人失神，脱写所致，非裁去者。翁说非实，全不可信，即马治跋一行，紧贴在倪诗之后，齐行并书，必非原式，更可证明其为摹录无疑。

董玄宰跋的真，然非跋此本者，其跋语中所谓余见摹本，辄为神往，即指此摹本而言，亦未可知也。后人欲将此摹本充作真迹，移附于此，自然有用处。

或以有正书局初印本，比之此册，反为美观，而致疑于此帖者，此不足疑。曩者见故宫博物院所藏徐浩所书《朱巨川告身》，年久纸黑而毛，难于辨识，及影印本出，季海笔墨精彩，豁然呈现，几疑非从原迹印出者，此盖由于照相技术作用及纸张洁白，能使原迹现出本色之故，此余之经验，附志于此，以供鉴赏家参考。

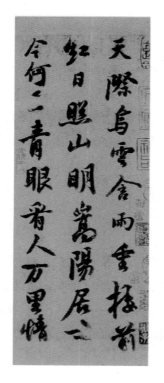

《嵩阳帖》局部

又称《天际乌云帖》，传为苏东坡约在北宋熙宁十年（1077 年）至元祐二年（1087 年）所书。此帖点画圆厚朴茂，笔势沉凝有韵致，有力屈万夫之意。

附录
序跋题记

一

前岁沫若自东京寄书来云："别包原稿各项奉上。此项资料之可贵，想早在洞悉中。弟实费却莫大之苦心始得入手。此邦人士中得窥其全豹者仅一二人，在中国除旧藏者及弟而外，恐当以足下为第三人矣。"信中所谓可贵之资料，乃明安国氏所藏石鼓文先锋本之摄影也。往者，艺苑真赏社用安氏所藏中权本磨改权字为甲字印行，以充十鼓斋中第一本。其后，余友马叔平、唐立厂两氏得后劲影片，以未得见安氏题签，及中权本长跋中所叙三本命名之由，故复认为十鼓斋中第一本，而名列前茅。其实，艺苑真赏社所印者为中权本，唐马两氏所得者为后劲本，而沫若今所寄示者乃真十鼓斋中第一本，所谓先锋本者是也。其第一鼓车工石"求"下"辂"字，最为完晰，一见即可辨，其非中权后劲所可及，真人间剧迹也。有清一代，唯嘉道间孙尔准氏有一印记，盖孙氏与安氏同里，闻当安氏后人拆售天香堂之际，或适在邑中，故得获一见之机缘。后此诸拓遂入邑人沈梧手，因而辗转流出。是可见此本自归安氏后，世守缄秘，扃诸东轩，历年浸久，匪特外人无由得窥，即其家人亦或竟未得知尚有此宝物，宜沫若之重视此本，亟谋问世也。沫若获见此本影片后，即将旧作《石鼓文研究》重加改订，并取中权后劲两本存字，辑为先锋本夺字补，以弥其残字被剪去之缺憾，又附以中权后劲二本诸跋缩影。得此一书，则石鼓文之精英悉备于斯矣。其所以嘉惠士林者为何如耶！近来，研究石鼓文者实非一家，比诸往昔，发明已多，唯于建石之意，推阐无遗，而持论精辟者，固当推此著为第一，要非阿私之言也。其中或间有一二小小舛误，虽无关于宏恉，然以精益求精之故，辄就所知者为之改正，篆文亦有修正之处。惟尚有数事，如避水石"𣲃"下一字之笔画，与吴人石之"大"释为大，皆于心觉有未安，而山川间阻，不得与沫若从容商定为不快耳。叔平亦属于序中订正其前茅之误，故上记云尔。是为序。

——郭沫若《石鼓文研究》序

二

石屋先生天资强敏，精力过人，早岁蜚声文苑，震惊诸老辈。从事人民革命事业，栖遑奔走，夷险如一；而博览群书，著述不辍，临池弄翰，特其余事耳。三十年前，见其笔札已极清劲之至，为时所推，称为善书。居恒与余戏言，谓余书为三科出身，而以大科自命。盖以余鲁拙庸谨，必依名贤矩矱，刻意临写，自运殆少，送无复字外之奇。而君则恣情水墨，超逸绳检，但求尽意，乃近世之王绍宗也。绍宗唐代书人，与陆柬之同时，尝自言每与吴中陆大夫论及此道，明朝必不觉已进，陆于后密访之，嗟赏不少。将余比虞君，以虞亦不临写故也，但心准目想而已。石屋与余实亦各尽其一己之性分，非故为异同也。久闻其自集平生合作都为一册，但未得快睹。近日得陈叔老及克强昆季来书，欣知即将付诸影印以问世；而陈老更取君小字书扇增益之，且云是悬腕所为，至为难能可贵。以余与君习，而略通书道，来索序。言谓或能道出此中甘苦，余与君诚至熟悉，惟未尝亲见其握管染翰着纸，即使能道得一二，未必中君意。然悬腕作书，世论颇有异同，故不妨就一己之意试言之也。余作书无论小大，皆悬腕为之，非好自苦，盖有感于前代书家诲人至诚之意，深信腕若不悬，即仅腕悬而肘不同起，则腕与未悬等，致令用笔使转不灵，无由尽意，安能使点画四面俱到，圆健流美！此等关键至易明晓，相传东坡用单勾法，低捉管书字，人遂谓其不解悬腕。其实不然。只须执其遗墨细观之，即可辨明非肘腕并起，不能如此掣动灵活无碍。昔者海岳教人学书，谓小楷亦必须悬腕，彼仍虑学者畏难，不愿听从，辄自道自学经过，以相劝喻。因言平日学书，常以笔锋抵壁为之，尔时即欲将全臂贴着壁上，亦不可得，如此全臂必得提起，力持下去，久久便成自然，遂而得趣。意谓作字不欲得趣则已，如欲得趣，则非提臂习书，即无以致之也。石屋作字，颇重意趣，悬腕书小字，其殆欲传此秘于来者乎？石屋卧病久矣，末由相与抵掌畅论此事，至堪太息！是为序。

——《马叙伦墨迹选集》序

三

曩岁在蒋榖孙家获观是志别一精拓本，不记其原为谁氏所藏，其剪贴极为有法，每一行竟辄留其余纸，朱书其行数次弟于下，若是则全碑行数字数皆可稽而知之也。后有袁爽秋长跋，为张季直所书者。又有陶心云评碑绝句一首，有画短意长之语，此实不类，盖是志与郑文公、刁惠公诸碑，皆北魏书家中笔势极宽畅有深趣者，不知陶公何所见而谓为画短也。旭庄此本与榖孙藏者无异，诚希世之宝。此外尚有一残本，闻曾为陶斋所有，云是淡墨拓者，则未之见也。崔志传世仅有此数，而余于其全拓二本皆得见之，眼福洵为不浅矣。细观数过，喜而为之题记。

——跋北魏《崔敬邕志》

四

辨证碑刻至是难事，余略解书法而不敢侈谈碑版；然若遇真佳拓，亦自易识也。摩崖刻石精拓最为难得，光晋所藏此碑，不淹不率，神采奕奕，真希见之珍。考证已详马君、胡君跋语中，兹但略评其书。此碑是中岳先生为其父所作，自必精意为之；且因石好而刻，刻手定亦用心，传其真趣。故佳胜处，非他摩崖可比。通观全碑，但觉气象渊穆雍容，骨势开张洞达，若逐字察之，则宽和而谨栗，平实而峻肆，朴茂而疏宕，沈雄而清丽，极正书之能事。后来书家，唯登善《伊阙》[1]、颜鲁公诸碑版差堪承接。即中岳他书，亦稍逊此也。包安吴《历下笔谈》云："北碑体多旁出，《郑文公碑》字独真正"，此论良是。唯又云："篆势分韵草情，毕具其中，布白本《乙瑛》，措画本《石鼓》，与草同源，故自署曰草篆。不言分者，体近易见也。"则

[1] 褚遂良《伊阙佛龛碑》。

颇不解，而以自署曰草篆一语为尤奇特，究其所据，殆见碑题下有一草字，其下石花略似篆字，竹头起笔遂依以立说耳（按此草字笔势单弱，"曰"右竖画又短缺不上接，与郑君书法异趣，必非所自题，其为后人漫刻者无可疑，更不见所谓篆字），至谓措画本石鼓者，盖以其笔势圆转故也。就此推想卷翁所见，必不如此本毡蜡之精，知其锋棱方势，已为拓墨所掩，是则此本真可贵也。光晋其宝诸。

——跋唐光晋所藏《郑文公下碑》

<div align="center">

五

</div>

　　唐代集王书刻石者，殆不止一家，以怀仁大雅为最有名。而集书之法，盖始于智永禅师，海岳所谓智永临集《千文》，秀润圆劲，八面俱备者是也。既云临集，则大体出于自运，非复全事廓填可知。明乎此，则二家同为集王，而面目风神迥殊，自不足异。覃溪[1]评大雅此碑，以为苍坚有风骨，惟范的书似之，实为知言。盖《圣教序》全用大王法，此碑字则于小王为近。唐时李范诸人学王，虽言承接右军，而实师法子敬。以齐梁以来，子敬书犹易得，为时崇尚，而右军则已渐罕见，其势不得不然故也。此拓精旧可珍，第剪裁时未甚注意，致遗去十六字为可惜耳。计勒下夺上字，策上夺之字，夫上夺大字，往上夺之字，局上夺雅字，励上夺法字，抚上夺劳字，固上夺社字，册上夺之字，脩上夺成，元下夺至，落上夺落，大上夺议，由下夺己，意下夺令。伯鹰出示索题记，因书数行奉教。

——跋唐大雅集右军《兴福寺碑》

[1]　即翁方纲，字正三，号覃溪，晚号苏斋。

六

苏斋精于鉴别，于欧公《化度寺碑》尤为深研，积力数十年，无微不察，亦云至矣。然以此帖为宋翻，则不能不谓非。智者千虑之一失，实亦由于未及见石室所藏，无从得一明确可信之佐证有以致之也。石室本今仅存前九行半计二百余字，此拓缺处彼亦无之，可见其石为已断。相传此碑在关西南山佛寺，为范忠献所见，叹为至宝。寺僧误为宝藏，破石求之，了无所获，懊而弃之。忠献再至，寻得已断为三，乃取以嵌置洛阳赐书楼壁间。此说当可置信。则石室本笫较此拓为略早，亦归范氏后所拓者耳。近人笃信苏斋，至有疑及石室本者，此乃贤者之过。但可言石室本非唐拓而已，其为原石北宋拓，则断然无可致疑也。

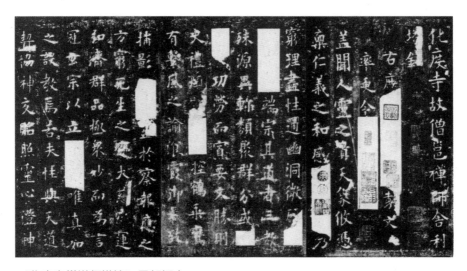

《化度寺邕禅师塔铭》局部拓本

唐代李百药撰文，欧阳询书写，刻立于贞观五年（公元631年），原石已久佚，有四欧堂拓本存世。此碑为楷书书法，用笔方圆结合，起止藏锋含蓄，结体狭长平正而略有险峭，自然相宜。

余清以为此石在唐时已断裂，盖塔铭石薄易损，如王居士砖塔铭亦即早破，是其例也。森玉亦赞成此说，且言曾见石室拓本，纸颇厚，的是宋以前物。若然，则寺僧毁石之传说不可信，而石室所藏果唐拓也，惜无载记以证明之耳。

——跋吴湖帆藏《邕禅师塔铭》

七

此拓虽蛀伤过甚，而于其笔画，精挺遒润，神理无大损，至堪玩索也。向来以萧山朱氏藏本为第一，余未得见。吴湖帆氏所收藏者次之，十余年前获观于四欧堂，未能逐字细勘为憾。此本醴泉之醴、以人之以、西暨之西、爱夫之爱、在乎之乎、下俯二字、东流之流、泽之之之、京师上之出、痼疾之疾、推而之推、属兹之属、之盛之之、光前之光、书契之书、冠冕之冠、资始之资、葳蕤二字，皆完整无丝毫缺损、实为可贵。至"四起"之"四"，字作"罒"，而旧摹本则作"四"；"中及万灵"之"中"字，此本泐痕 [1] 在——画末端（即中），而摹本则"中"字上半泐损（即中），而——画下端则在，是不可解耳。夏君于丧乱间得此本于柳州，视同拱璧，评为北宋拓本，是为可信。

——跋欧阳询《九成宫醴泉铭》

八

观无咎跋，知此刻非出于登善真墨，乃临仿所为，海岳《宝章待访录》云："唐中书令褚遂良《枯木赋》：右唐粉蜡纸拓书也。在承议郎合肥魏伦

[1]　指石头因风化而形成的裂痕。

处，收以为真迹。"由是言之，则《枯树赋》真帖尚在世间与否，实不可知。米氏又云："魏氏刻石，某官杭过润借观于甘露寺。"必与所云丁胡摹勒非一石，知在北宋时已有数刻矣。晁跋末且郑重言此本皆兰亭笔法，识者寡云，盖当时或已有疑其非褚书者欤？不然何以特为拈出也。近代流传各本，颇类米书，或是所临，然米固从褚法出者。未得见墨迹，末由审其用笔细微处，亦不敢断言之也。

——跋褚遂良书《枯树赋》

九

褚公贞观十年，自秘书郎迁起居郎，十五年十一月以后，再迁谏议大夫。此经后结衔为起居郎，与伊阙佛龛碑正同，知必贞观十年以后，十五年以前，此五六年间所书。其字体笔势亦与伊阙为近。伊阙既经镌刻摹拓，笔画遂益峻整少飞翔之致，杂有刀痕，故尔褚公楷书真迹传世者，惟此与《倪宽赞》两种。《倪宽赞》殆在十六年书《孟法师碑》以后，余别有说，且辨其非伪。此册字画，尤无可置疑。然有以《阴符经》晚出，在褚公殁后为言者，此则不可以不辩。检《新唐书·艺文志》，有《集注阴符经》一卷，周秦以来，注者十一家，唐有李淳风、李筌诸人；又有李靖《阴符机》一卷、韦弘《阴符经正卷》一卷、李筌《骊山老母传阴符玄义》一卷；又张果《阴符经太无传》一卷、《阴符经辨命论》一卷。李靖张果皆褚公同时人，或稍在前。所谓机，所谓太无传、辨命论，所谓玄义，殆皆依经以立言者。《隋书·经籍志》中虽无《阴符经》之目，而有太公《阴符钤录》一卷，意即此经也。此书自非黄帝或太公所为，其出于后人依托，固无待言。成书时期虽不能确知，隋唐以前必已有传之者。至唐初而渐盛，太宗欲其流通，故命褚公书之，有一百九十卷之多，此亦事之可信者也。余平生于褚书研寻用力最勤，穷源竟委必于可信，未尝加以意断，然亦何敢自谓区别一无可议。昔者蔡端明谈识欧阳信本草书千文以为智永，海岳指出必欲改评，始为跋正。余才谢端明后，

有明鉴如海岳者必能正之，姑存愚说，亦无所为嫌也。此册诸跋，并皆精妙，如罗绍威者，字极罕见，仅六一翁题永城县学记中道及之，所谓武夫骄将之子，酣乐于狗马声色者，其于字画亦有以过人者也。收藏之者，自商邱宋氏后，一无所闻，或早已流转淹没于山陕人家。吾宗淇泉，清末曾任陕西学政，故有因缘获此宝。旋归番禺叶氏秘笈。今公超持送见示，附来一笺，述遐翁意，欲余跋尾。因得留置斋中，审谛展玩，获益实多，此生为不虚矣。欢喜赞叹而为题记。

<div style="text-align: right">——跋褚遂良书《阴符经》真迹</div>

顷借得钱氏刊本《阴符经考异》，细检一过，题为宋朱子撰。书中且有附录《四库提要》云：是元末吉安黄瑞节氏所为。黄氏精习道家言，尝辑诸子成书，四库所收《阴符经考异》一卷，盖即其所传抄，故称朱子撰而不名也。徵引颇为详赡，"天发杀机"段下附案语云："唐褚遂良得太极丹真人所注，本于长孙赵国公家"，以其书非一人之言，如首二句注云："圣母歧伯言"；次四句注云："天皇真人言"；以下皆然。有与诸本不同者，如云"天发杀机，移星移（今大字本作易）宿；地发杀机，龙蛇起陆；人发杀机，天地反覆。"诸本逸"移星移宿，地发杀机"八字，当以褚氏本为正。又云：李筌、张果二家皆尊响是书，而其说自不能合。张后李出，一切以李为非是，然张亦未为得也。又引朱子云，又有人每章作三事解释，后来一书史窃而献之高宗，高宗大喜，又云骊山老母注本，与蔡氏本我以时物文理哲为书之末句，褚氏本与张氏注本其下有二十一句、百一十四字，朱子所深取者，政在此内。今取褚氏本为正，上所引诸本与褚书大字本对勘，大略相同。是知《阴符经》在唐初有数家传本，其字句往往小有异同，正如诗有齐鲁韩三家者然，不足异也。此书自黄鲁直定为李筌所伪托，而朱子亦从其说，其实褚氏本自有来历，李氏书既出张果前，即使为其所伪造，褚公亦及见之。惟有人谓李

筌是开元时人，则不知何所依据；或者筌素学道，能致长年，开元时其人犹存，致有此误传也。前跋有未尽处，补记如右。

<div align="right">——再跋褚书大字《阴符经》</div>

山谷此卷，淡墨挥洒，初非经意，然极真率可喜。昔鲜于伯几评论草书，谓至山谷乃大坏，不复可理，此言或指其解散体势，结行参伍，有与古人相异处；若就其点画使转细察之，实未尝有一笔出乎法度以外者。世有明鉴，当能辨之。湖帆方家以为然否？

<div align="right">——跋吴湖帆藏山谷草书《李白忆旧游诗》卷</div>

《李白忆旧游诗》局部

黄庭坚的草书书法作品，原文为李白诗作《忆旧游寄谯郡元参军》，记叙了李白与好友元参军的四番聚散。此帖笔势飞动飘逸，常有点画连绵，如松菊相映，且诗书意境相合，实为妙品。

十二

　　当衡山书此卷时，想意在南宫，故神与之会，极酣肆之致，精光射人，视平素刻意整峭者迥殊。衡山行草，多参黄体，骤开此卷，几不辨是文公之作。以余所见，世间流传者，殆无一种类此故也。因是可见书虽小道，前贤为之，亦必博学多师，盖能尽窥众家之妙，始有成于一己之功。明代书家用力最勤，下笔不苟者，断当推此老也。昔何元朗论书，谓自衡山出，其隶书专宗梁鹄，小楷师黄庭坚，为余书语林序，全学圣教序；又有其兰亭图上书兰亭序，又咄咄逼右军。乃知自赵集贤后，集书家之大成者，衡山也。余人皆不逮远甚。此语甚的。是卷为充和家旧藏，大难后犹存，自苏州携来示余索跋，因为题记，以志眼福。

<div style="text-align:right">——跋文徵明书《金焦落照图诗》长卷</div>

《重题金焦落照图诗》局部

　　文徵明于弘治八年（1495年）作《金焦落照图》，图绘镇江金、焦二山，又于嘉靖二十四年（1545年）在画上重题诗作。此诗帖为行书书法，笔势刚柔并济，整体意态飞动，全无老气。

十三

西岸父子书为余所未见，今观此墨迹，知其体势皆从怀仁《圣教序》出，比之衡山、三桥微为不逮，自是体承一辈人。清淳渊穆之气，盎然于楮墨间，诚有足多者。况其流传者希，宜为世人所贵。此卷跋尾多嘉道间知名之士，亦复佳胜可观也。

西岸论书，语意信为精妙，然其弊也，正使承学之士忽略点画，以遗貌取神为高，要知无形则神将焉附？字之形，即点画所成者也。点画乃八法所寓者也。八法不讲，斯笔法亡矣。昔欧公谓杨景度殁后，笔法中绝五十年，迨苏子美、蔡君谟出，始复续之，宋初非无善书之士，如李昌武宋公垂辈，固以书名煊赫一时者也。而欧公不以书家目之，其故可思。米老察前贤书，首注意于下笔处。松雪亦云：用笔为上，结构亦须用功。此皆以点画之法教人，精切不磨之论也。元明以来，下焉者仅知从结构入手，高明者则往往以神韵相矜，以此学书无惑乎？数百年来，书学不振，无论一般学子不讲笔法，即所谓书家者流，亦几忘笔法为何事矣！吁可慨也。余为此论，非敢薄视西岸之言，盖以其言评骘已成书家者之优劣，固为至当；唯恐后学误解其意，故不得不辩，识者当以为非妄。至于安吴评书，尤好作玄语，其深隐者，直令人索解不得，此自别是一法，不欲论列之也。

——跋明汪西岸至庵两先生书卷

（按：汪瑆，字连玉，号西岸，旌德人。明神宗时不仕。子球，字进甫，号至庵，其通籍名学海，好古工文词，以万历丁酉举人，筮仕有政声。汪瑆论书曾云：凡成形之属，必神运之，非神无形。今之书家，皆形摹而已矣，形摹足以为书乎？余闻真书以点画为形体，以使转为性情。性情者，神之到也。神形性情得自然之理，方谓善书。）

十四

草书自颠素变古，时出新意，承学不谨，转益狂怪。涪翁晚得长沙三昧，运笔精妙，可称绝伦。而鲜于困学犹谓草书至山谷乃大坏，不可复理。明贤多能此体，就中尤推祝文张董，逮于王傅，极其精能。以言雅致高韵，似皆不及豫章，是知书人欲工草圣，良非易事。阚君诗帖，笔圆意稳，不失法度，其闲和流美处，于玄宰为近，虽无赫赫之名，求之近代，实未多观。此册五言诗为其甲申春日遣兴之作；后之七言，乃书以赠人者；中间尚有署名一行，字体稍大，与前后文字无涉，想是后人珍其翰墨，虽片纸只字亦不忍弃，遂附缀于此，以期保之耳。东白，康熙二年癸卯举人，甲申是康熙四十三年也。

——跋阚东白[1]《草书诗帖》

十五

板桥此自叙文，疏落无程式，故自不凡，自谓所作胜于陋轩，陋轩诗诚有真趣，然终未能免于陋，由此评之，其言信非虚夸，唯引紫琼崖主人以为光宠，殊为可笑，余早岁拟庾子山[2]咏怀诗有句云："爵爵青云路，由来非一端！桃李嬉春阳，松柏生夏寒。谨将两种意，取并一朝看。"旧日文士实多此类，板桥能坦然自白，其本怀犹贤于高自位置欺世盗名者流。至于此册之字，则可称为板桥法书第一。清代书家如刘石庵[3]、梁闻山[4]、邓完白[5]、包慎伯[6]诸人，点画差能沈着，以言圆遒皆不逮此。既圆且遒，方见用笔之妙，

[1]　即阚祯兆，字诚斋，号东白，别号大渔。

[2]　即庾信，字子山，小字兰成。

[3]　即刘墉，字崇如，号石庵。

[4]　即梁巘，字闻山、文山，号松斋。

[5]　即邓石如，初名琰，字石如，因避清仁宗讳以字行，更字顽伯，号完白山人。

[6]　即包世臣，字慎伯，晚号倦翁。

书家能事尽于此矣。余平生不重郑书，今得观此，颇为心折。始信名下无虚评，书贵公正，不得以一己好恶之私，任情扬抑之也。平羽先生精鉴赏，珍视此册，出以见教，因为题记。

<div align="right">——跋徐平羽藏郑板桥《自叙》册</div>

颜平原书出于褚河南，其楷书结体端严，往往犹有《伊阙佛龛碑》之风格。唐代书风自褚河南出始一变，平原继之，古法不失，而时出新意，所传于世之碑刻，无论十数种，各具一体，变化无方，宜为后世所推重。其善学者，五代有杨景度，北宋则范希文、蔡君谟、苏子瞻、黄鲁直诸人，而尤以苏黄两君为能，取其所长，以尽己之性。米海岳恶其楷法，而喜习其行体，故所得比之诸人为少。后世则明董玄宰，时临颜碑而未能深入，顾以遗貌取神自诩，于其圆润处诚有所得，而遒丽淳厚则去之甚远。然以之与清代之钱南园相提并论，觉董之失在形，而钱之失则在神，且其结字一伦甚少变化，斯乃习颜书之最下者也。何道州流于烂漫，有伤雅洁，唯有生趣，故犹能风行一时耳。松禅老人所临《李玄靖碑》，自是学书遣兴所为，不规规于每一点画之得失，而神韵自然，于东坡评颜书谓清雄者近之。清代能书，似无有出其右者。宗庆先生其善宝此家珍。

<div align="right">——跋翁方纲临颜真卿《李玄靖碑》</div>

右刘熊碑，关百益谓是复刻，或可信。然此碑石久损佚，原拓世已不得见，即佳复本亦等诸凤毛麟角。此拓毡蜡既非近代所有，且多字，诚如米老所称伪好物，得之亦足珍惜，正不必斤斤致辩于原石刻间也。昔临川李氏得

《邕禅师塔铭》，乃宋复佳本，有明贤陆深、胡缵宗跋语，皆未尝致疑；苏斋号精鉴，亦赞叹不已；至今虽证明其误，而仍觉可宝，固亦无损于翁李二公赏玩之趣耳。质之镜塘，以为然否？

<div align="right">——题庞镜塘藏汉《刘熊碑》</div>

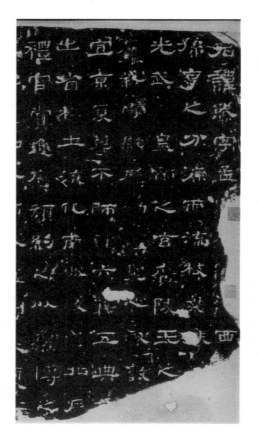

《刘熊碑》局部拓本

　　全称《汉酸枣令刘熊碑》，又名《刘孟阳碑》，是东汉时期酸枣百姓为了歌颂县令刘熊的德政而刻立的。此碑为隶书书法，结体规矩整饬，用笔流美遒逸，与《史晨》《曹全》相近，可惜字迹漫漶严重。

　　关中于氏、江西文氏所藏《易》与此《春秋》，皆近代所见《熹平石经》残石之大者。数年前此石初出，有以拓本贻溥泉。溥泉得之以示余。余于金石非精鉴，劝其且问诸真识者。牵延未决，遂为洛阳专员李杏村购去。陶木厂主李所嗜碑刻，为取今本《春秋》对勘，别其同异而题此拓赠镜轩。未几李获罪庋去职，陶亦附逆，镜轩深恶其为人，并欲弃此纸。其实么么焉能浼此名迹，留之以识其所自不亦可乎。镜轩属为跋语，因题而归之。

　　陶言此石出洛东乡金村，即鸿都国学故地。闻之叔平，金村乃金墉故址，非鸿都国学所在。汉时太学，在今之朱圪垱村。汉魏石经、晋辟雍碑，皆于此出土，是可证也。金村有张老七者，居恒搜求石经残石，得即埋藏之，于氏文氏两石皆张死后其子出售者，此石亦然。

<div align="right">——题张镜轩所藏《熹平石经·春秋残石》拓本</div>

　　鹤寿不知纪，篆铭传至今。江流损石刻，笔势惜淘金。真逸南朝格，上皇千载心。涪翁着手眼，妙法此中寻。

　　慧仁出示《瘗鹤铭》索题字，辄成四韵。

<div align="right">——题《瘗鹤铭》</div>

二十

　　世传唐文皇制《圣教序》，都城诸释委弘福寺怀仁集右军行书勒石，累年方就，逸少真迹咸萃其中。羲之书，贞观间所收至三千余轴，当时人间已无藏本。怀仁集书时，盖从内府借出摹取，备极八法之妙。碑中字凡为遗帖

所有者，纤微克肖，如群托形类迁斯趣观等字，一望而知为《修禊序》摹本；惟苦二字，则出《建安帖》；余如领所之虽或风犹幽间其仰然曲由者足为春揽流崇等字，亦是得《兰亭》意者。唯惊砂字之一撇，其笔势与右军遗帖不类。以余所见，智永千文间有此种，至文皇《温泉铭》而极用之，此砂字最为相似。愚以为怀仁集此序文，除王帖所可用之字外，必更采取王系诸家书以足之，而一出于自运，故能大小相称，行气无间，只一梦字差大，亦必有所本也。证以大雅《兴幅寺碑》集王书，风格大殊，同一集王，何以有此，盖因各人笔性不齐，正如欧阳、虞、褚所摹《兰亭》，各具面目故也。然则怀仁、大雅集书时，皆以右军为宗，故无论其杂取各家，或间加自运，仍不害其为集王。前人有解集书为习书者，似可不必耳。米元章《书史》，谓智永临集千文，正此例也。此拓慈缘二字未损，虽嫌墨淹，而锋棱崭然处犹可察见，确是极旧毡蜡 [1]，至可实也。

——题蒋毂孙所藏怀仁集《圣教序》

墨磨终日意如何？粗识王家小草书。晋武、谢安俱泯灭，几回追想渺愁予！

——题《群玉堂米帖》

（按：南宋末，韩侂胄以其家藏名家墨迹，嘱门客向若水摹勒上石，镌刻甚精，凡十巷，名曰《阅古堂帖》。后韩侂胄因罪获诛，帖石没收入秘省，嘉定改元，易名为《群玉堂帖》。其第八卷为米芾书，所谓《群玉堂米帖》即指此，计有《好事家帖》《退之帖》《武帝书帖》《马唐画帖》《快雪真迹帖》《见问后帖》等数种。清道光二十五年，蒋生沐有重刻本。）

[1]　即椎拓，是拓碑的一个步骤。

　　高论尝闻静安寺，整齐百体删草字。美观适用兼有之，用心大与寻常异。追随执事来巴岷，敢矜一得言闾阎。文宗三易理当尔，结字尤宜明便驯（分明使易辨识，简便使易摹写，雅驯使易信用）。章草今草传千载，纷纭中有条贯在。穷源竟委搜剔勤，譬疏洪流东入海。胜业直欲薄公卿（公尝语人，若使吾能专意竟斯功，一切皆可放下）。一尊既定无眩惊，匆匆不及今可免，爱此标准草书名。

<div align="right">——题于右任《标准草书》歌</div>